香港地質

中華書局

江啟明
九秩千秋

圖　江啟明

文　陳龍生

作者簡介

江 啟 明

1932 年出生於香港，是本地極少數的第一代土生土長自學畫家。江氏自幼喜愛藝術，完成初中課程後，便開始為家庭生活奔波，他同時抽空自學、苦練繪畫技巧，研究藝術理論；20 歲起便從事美術教育工作，直至 1993 年宣佈退出教育工作，六十多年一直醉心於藝術繪畫創作和美術教育傳承，曾任教九龍塘學校、香港美術專科學校、嶺海藝專、大一藝術設計學校、香港中文大學專業進修學院、香港浸會大學持續教育學院、香港理工大學、香港大專美術聯會、香港警察書畫學會及香港懲教署等，可謂桃李滿門。除畫作及教授外，還先後出版了六十多本美術教育書籍，對香港藝壇貢獻良多。江氏為擴闊及深化自己的藝術思維，經常到世界各地旅行及寫生，作品曾於美國、日本、馬來西亞、中國大陸和台灣展出。參加及受邀之聯展共數十次。《香港史畫》及《香港今昔》畫集曾獲前港督麥理浩爵士、前港督衛奕信爵士、前英國首相戴卓爾夫人收藏於香港督憲府和英國首相府圖書館，並曾出版《香港元氣：江啟明香港大自然組畫》、《香港村落：江啟明筆下的鄉郊歲月》、《樹姿畫態：江啟明回歸大自然》等。

近年獲頒之主要獎項和榮譽

▌ 1996 年獲香港浸會大學林思齊東西學術交流研究所授予「榮譽院士」

▌ 2006 年獲香港特別行政區頒授銅紫荊星章

▌ 2008 年獲香港藝術發展局頒發「香港藝術發展獎 2007」之「藝術成就獎」

▌ 2010 年《大象風雷：第一代香港新移民的故事》獲康樂及文化事務署列入本港作家文獻

▌《談古論今話香江》獲 2015 年「香港金閱獎」最佳書籍獎（文史哲類）

▌ 2016 年獲康樂及文化事務署定位為「香港文學作家」

▌《香港元氣》獲 2016 年「香港金閱獎」最佳圖文書獎

▌《香港元氣》獲 2017 年「香港出版雙年獎」出版獎

▌《香港村落》獲 2018 年「香港金閱獎」最佳圖文書獎

▌《香港村落》獲 2019 年「香港出版雙年獎」出版獎

▌ 2023 年獲香港美術教育協會「藝術教育終身成就獎」

陳 龍 生

香港大學地球科學系教授，曾任香港大學附屬學院及香港大學專業進修學院保良局社區書院校長。他在加州柏克萊大學獲得地質學博士學位，是香港首位土生土長的地質專家。他的研究範疇包括應用地球物理學、地震地質及香港和南中國的板塊運動。他在香港積極推動地球科學的普及教育，曾經帶學生到華南、西藏、台灣等地區，以及美國、澳洲、塞浦路斯、意大利、北極圈及南極等地進行地質考察，曾於 2014 年出版《香港地質瑰寶》。

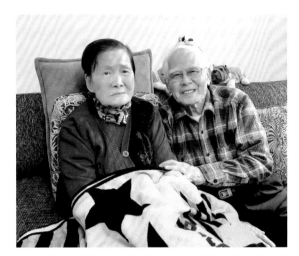

一張較為溫馨的照片。江啟明與一生愛護他的家姐江麗容（94歲）合照。

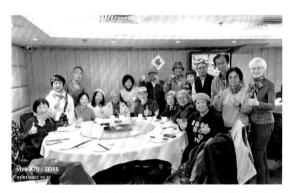

一群學生向江啟明老師祝賀九十歲大壽。江啟明二十歲已正式在香港教育署註冊為美術科教師（九龍塘小學及香港美專）。教育生涯四十年，於1993年退出，專注藝術研究和創作。

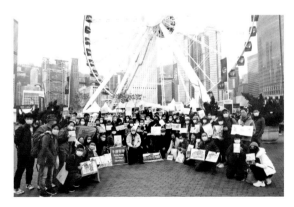

江啟明於2021年聖誕節，被邀與一群寫生的後輩攝於中環天星廣場。江啟明在上世紀五十年代已有街頭寫生畫刊登於《華僑日報》。1975年在香港中文大學校外部任教，創辦本港第一個「戶外寫生班」，共授課二十二年之久。他於1977年並協助學生成立本港第一個註冊的年青人「香港寫生畫會」，故被冠稱為「香港寫生鼻祖」。

與其說我在欣賞這個畫家具有個人特色的作品，不如說這些作品引起了我在記憶中搜索這個畫家的發展軌跡更恰當些。

——— 已故前《美術家》出版社總編輯
黃蒙田（1916－1997）
節錄自〈序〉，《香港史話》（香港：浸會大學校外進修學院，1991年）

江啟明是我的朋友，一位優秀的老師和藝術家——對世界藝壇來說，更是不可或缺的重要組成部分。

——— 美國水彩畫協會會員（終生會員及前會長）
龐馬（1927－2020）
節錄自〈序〉，《水游自在》（香港：香港經濟日報出版社，2014年）

江啟明在藝術上的追求是「藝術屬靈」，他要求自己不但把外物的形色世界繪入作品，還要在作品裏引進靈性的認知，讓藝術的精神回歸到自然中，用真正的自性去體驗靈性的無限。

——— 廣東美術館館長
林抗生、王璜生
節錄《江啟明錦繡中華》（廣州：廣東美術館，2000年）

序

李焯芬

不曉得你有否聽聞過一個名叫「工程地質」的行業？它主要是把地質學的知識應用到工程上去。例如，假如我們要修築一個大壩，就需要保證壩基下面的岩石穩固，不會漏水，也不會因建壩而引起大地震。又假如我們要開鑿一條隧道，就需要保證周邊的岩石不會塌方，不會大量滲水。在香港，我們更關注的是斜坡安全，經常要進行斜坡加固工程，保證斜坡內的岩石穩定，不會滑下來。因此從事工程地質的人，大半輩子都會跟岩石打交道，我是其中的一個。

因為工作關係，我們從事工程地質的人對各種岩石的模樣和形態都比較熟悉。在日常生活中，我們當然也會不時接觸到一些山水畫，或風景畫。坦白講，畫中展示的山石，或岩石，和我們在工作中經常接觸到的岩石不盡相同。當然，我們也明白，藝術源於生活，亦高於生活；因此，用稍為抽象一點的方法來繪畫（或表達）山石是完全可以理解和接受。畢竟藝術求美，追求的是能讓人感動的美感。

就這樣，多年前，因緣際會，當我有機會看到畫壇前輩江啟明先生的地質畫時，頓時產生了極大的驚喜。這不就是我熟悉的岩石嗎？江先生筆下的地質畫，既有科學的真，又有藝術之美。我至今沒有見過其他畫家，能像他這樣把岩石畫得如此細緻真實、栩栩如生。這當然需要深厚的功力，也需要極大的耐心。藝術和科學一樣，都講求創新和突破。江先生的地質畫，無疑是重大的創新與突破。江先生既是當代的水彩畫大師，亦是地質畫的一代宗師。

這冊新書內每一幅精美的地質畫，都配上香港大學地球科學系陳龍生教授撰寫的專業說明和介紹，尤其難得。龍生是位十分敬業、非常認真的科學家。他提供的文字說明，既專業亦極富趣味性，與江先生的地質畫相得益彰，也令新書生色不少。新書出版於江先生九十嵩壽之年。我們敬祝江先生松柏長青壽而康，衷心感銘他為藝術所作出的巨大貢獻。

前言

江啟明

　　大美香港，相信很多港人也未必清楚，遇到美景也路過而去，甚至僅於市區留步，令人可惜。

　　香港在若干年前，為火山地帶，約於 1 億 6,500 萬年前發生最後一次大規模火山活動，形成現今地貌，遺留多種火山岩、侵入岩和世界罕見的酸性六角形火山岩柱狀節理，而且這裏的斷層、褶曲、扭曲石柱及岩脈入侵等地質現象頗多，加上約五百個千姿百態的火山岩海岸及海蝕洞地貌，又有三百多個島嶼和排礁，形成美麗的海岸線，世界少見。

　　2009 年 11 月，香港地質公園正式成為中國國家地質公園網絡成員，名為香港國家地質公園，總面積約 50 平方公里，公園景區劃分如下：（一）新界東北沉積岩園區——東平洲、印洲塘、赤門、黃竹角咀；（二）西貢火山岩園區——糧船灣、橋咀洲、甕缸群島、果洲群島。

　　我身為香港第一代土生土長畫家，且是一位具象寫實畫家，理應有責任把香港的勝景向世人推介。人生雖短暫及技巧有限，我的畫也是自學而來，但對於畫下的每一個香港角落，我都盡心盡力地認真描繪，也算有所交代。我有幸邀請到曾在香港大學任教地球科學系的地質專家陳龍生教授為本書所繪的地質、地貌加上介紹，讓看畫的人進一步了解香港地質，彌補本人在有關方面知識的不足，藉此謝謝陳教授。本書亦得李焯芬教授賜序，非常難得，他也是地質方面的專家，為這本畫集添上光環，謝謝。另外，多謝我的學生周穎卓為這本書打字！

　　最後，誠心感謝中華書局（香港）有限公司幾年來為我出版了數本有關香港的大型畫集。書本是代表文化的象徵，但在現今網絡盛行的年代，已經很少人肯花錢去買畫集了，但願年青一輩能了解擁有一本書的意義，尤其是印刷精美的圖像，能直接給予你心靈上的愉快與慰藉！

目錄

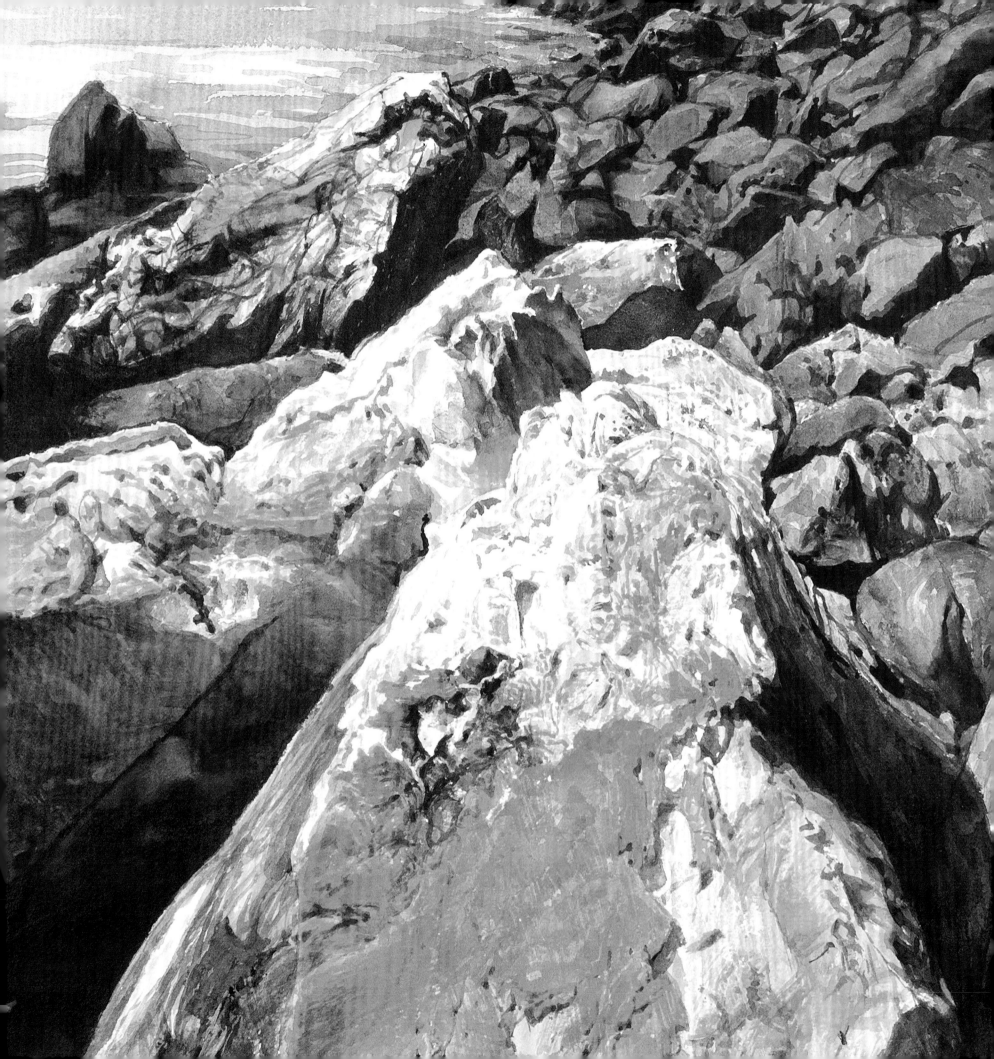

石 的 生 命　　江啟明

畫「石」，可以說是一門學問，一門技能。因為一石一岩本身含有的礦物及成分都不同，色澤自然不同，加上其表層經過幾千、億萬年的風吹雨打和侵蝕，會使岩石的肌紋、肌理各異。就算一塊岩石，也可能含有兩種或以上的礦物質及成分，要用柔軟的毛筆去表現堅硬的石塊，一定要運用丹田之氣，以柔制剛。

雖然本人並不是一位地質學家，只是一位靠肉眼觀察的具象寫實畫家，但以幾十年寫生觀察的經驗，石頭和人類一樣，除了有生命、有呼吸之外，它們也有明顯的肌紋和肌理。我們絕不能疏忽這些表象和內裏的存在，必須認真描繪，不然描繪出來的石不是硬的，而是軟綿綿。岩石單是表象的紋理，也千變萬化，有時不得不利用其他物科（如海綿、肥皂、鹽醋等）去加強表現，絕不容易。繪畫「肌理」就更困難，岩石有很多類別，隨着不同的物質含量、年齡，甚至受環境、氣候等影響，也有不同的形象。當年意大利名雕塑家米可朗基羅雕大衛像也很嚴格挑選大理石。

大自然的石比植物的生命力強且長壽，它們放射着宇宙「靈」的電波粒子。當年站在大衛像前，被它的電波吸引，久久也不願離去，因它還有着藝術家「靈性粒子」的存在。

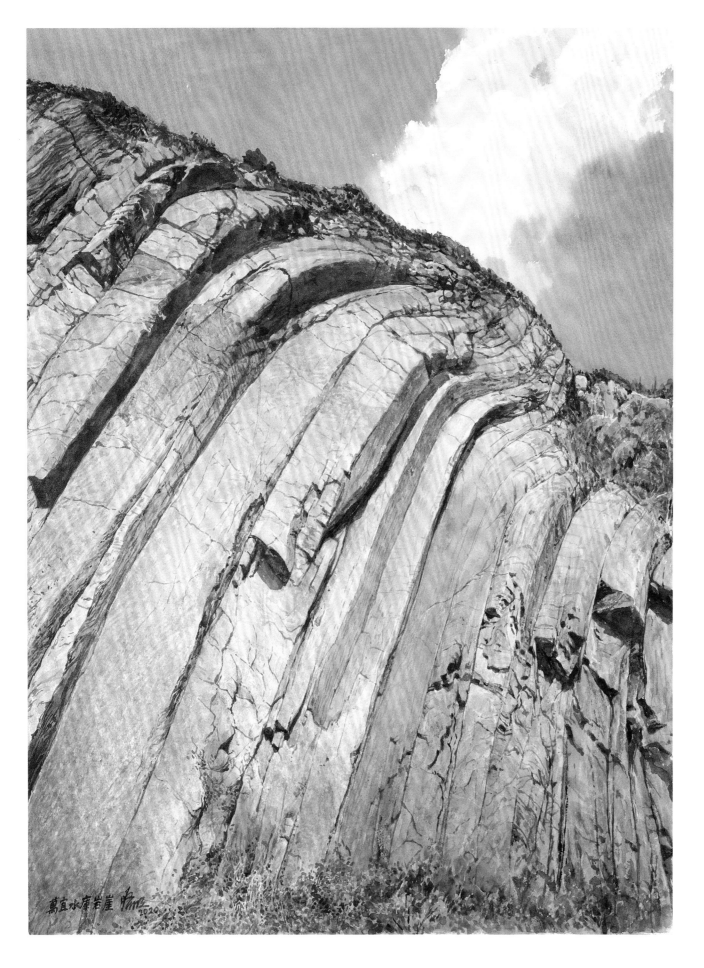

火山灰層形成岩柱後，內部發生移動，令岩柱扭曲。

萬宜水庫岩崖 ｜ 西貢

2020　38 x 56mm

倒碗崖位於西貢白臘村附近的海岸，超過一億年前的超級火山噴發，在此塑造了壯麗的火山岩柱景觀。海浪的長期侵蝕逐漸將崖壁刻畫成一個類似倒轉手腕的形狀。漫長的風化使得陡峭崖壁上的岩石變得粗糙，不時有碎石從上方落下，增添了一份危險的氛圍。

淄碇石又名豬屎石，是由崖壁上的石柱墜下而來，受岸邊海浪長期沖刷，尖銳的稜邊被侵蝕，因而形成圓渾的外表，活像碼頭用作固定船纜的錨碇。

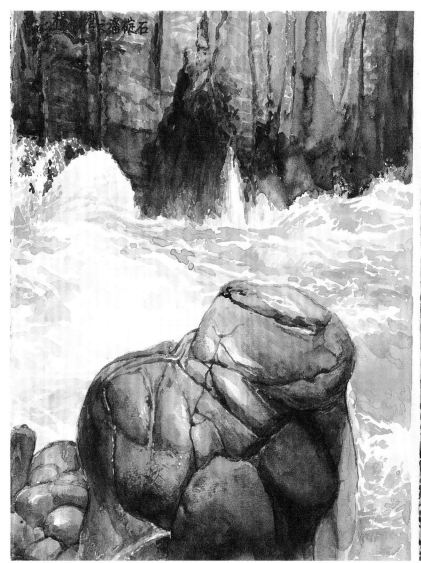

淄碇石（左）與倒腕崖（右）｜糧船灣

2022　38 x 56mm

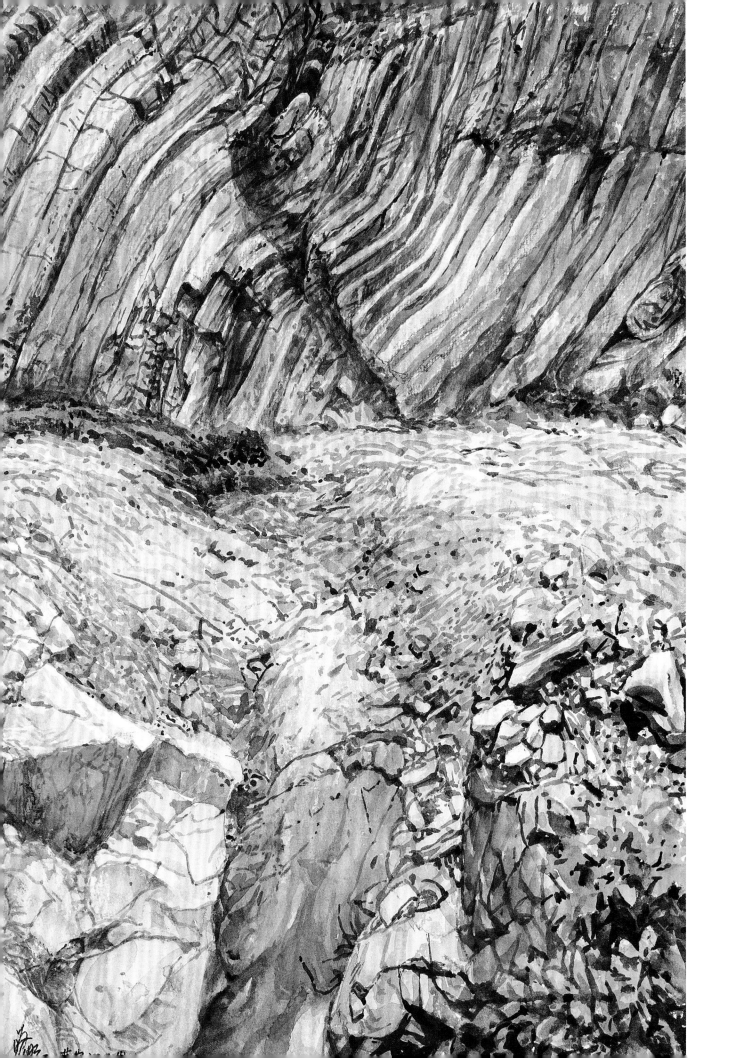

岩柱因扭曲而形成尖折狀褶曲，像一副摺彎了的撲克牌。畫中深色的岩石是一條基性岩脈，約半米寬，沿着尖折構造侵入凝灰岩的岩柱。

褶曲岩柱 ｜ 萬宜水庫

2022　38 x 56mm

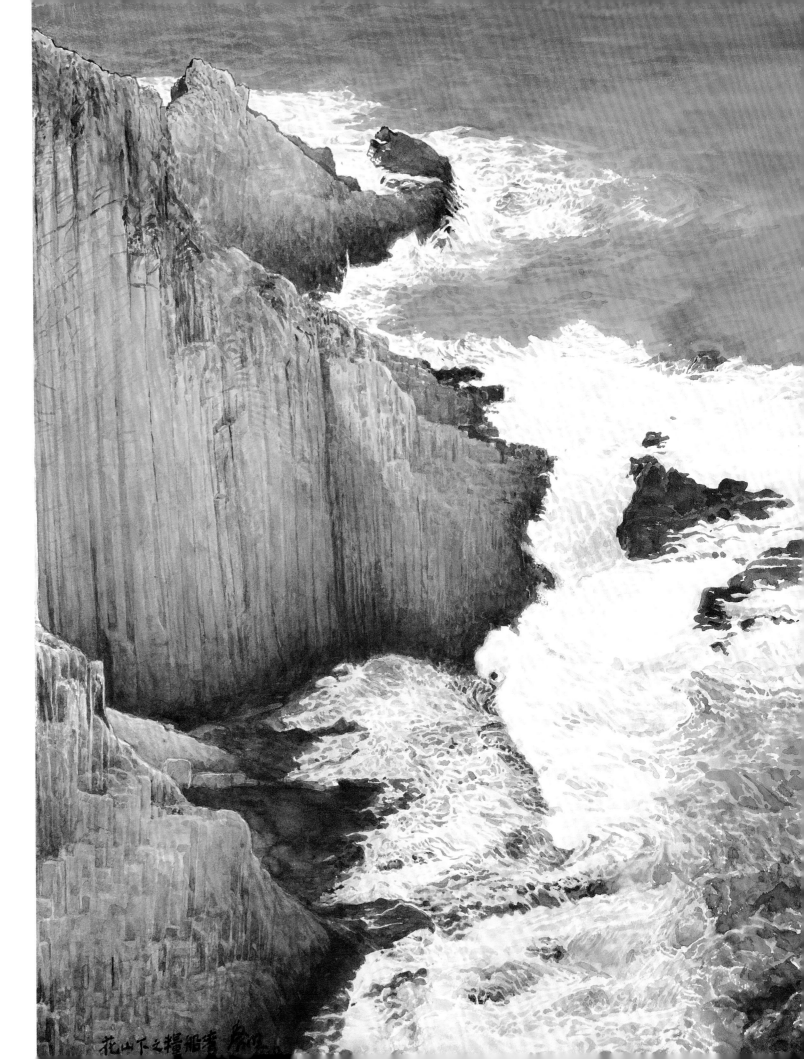

波浪侵蝕令崖壁暴露了垂直、連續，和極有規律的火山岩柱。

花山下 ｜ 糧船灣

2020　56 x 76mm

香港東側覆蓋着一層厚厚的火山灰，這些火山灰是在大約一億四千二百萬年前的一次超級火山噴發中形成。灰層冷卻和收縮，形成許多火山岩柱，萬宜水庫建設過程需要開闢許多新的道路和斜坡，在開挖過程中，暴露了火山岩柱群。

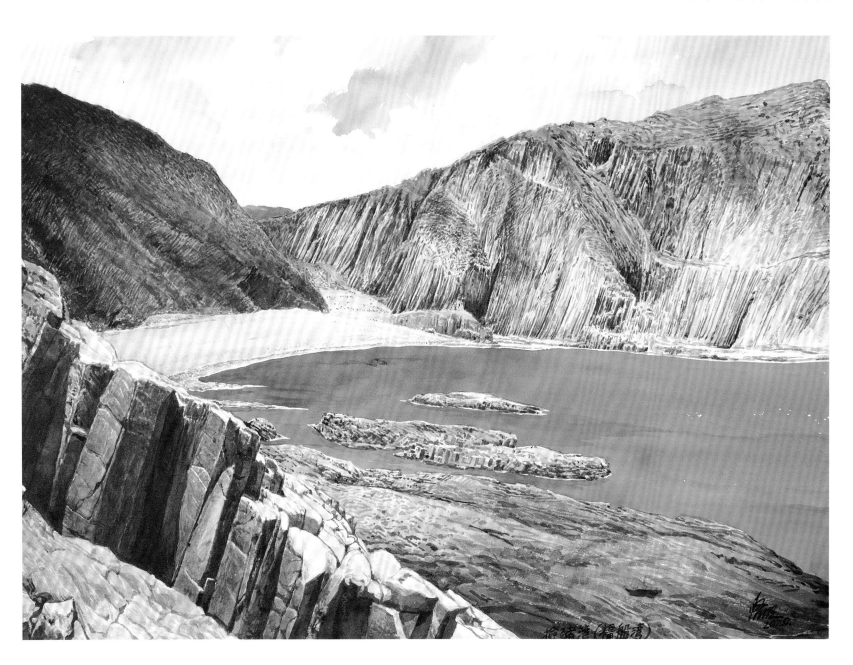

撿豬灣 | 糧船灣

2020　56 x 76mm

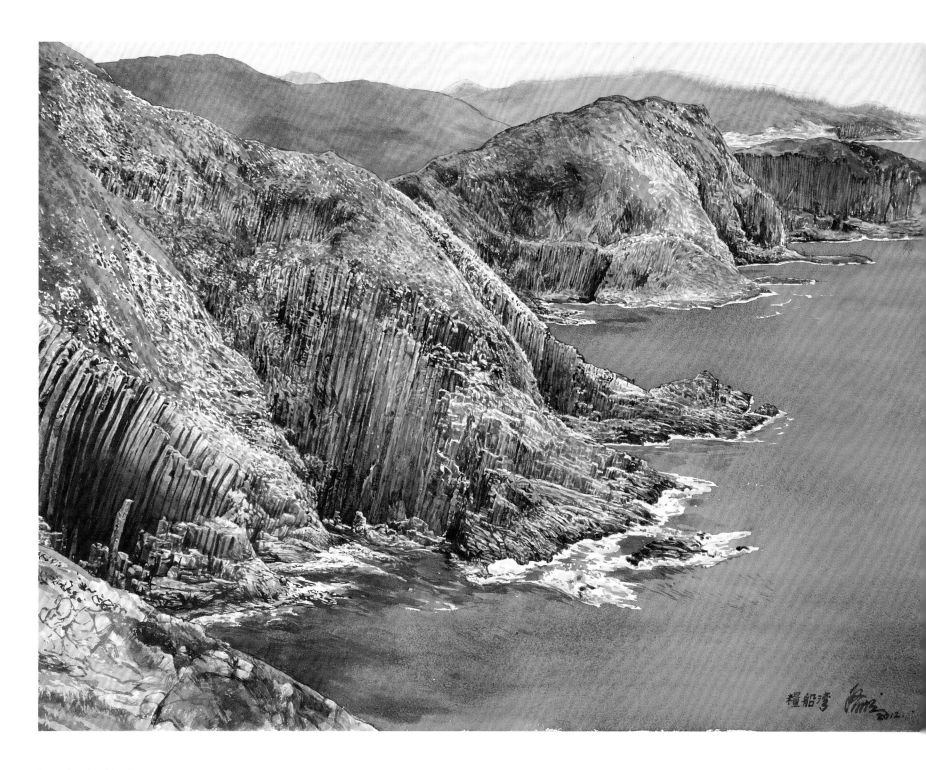

糧船灣海岸 | 糧船灣

2012　56 x 76mm

糧船灣暴露了大群火山岩柱。這些岩柱形成時跟地表垂直。現時看到的岩柱略微向東傾側，這是地殼傾斜的結果。

這是在香港東側兩個岬角之間形成的卵石海灘，由於石礫長期受波浪作用研磨，使得石礫變得非常圓潤和呈鵝卵形狀。

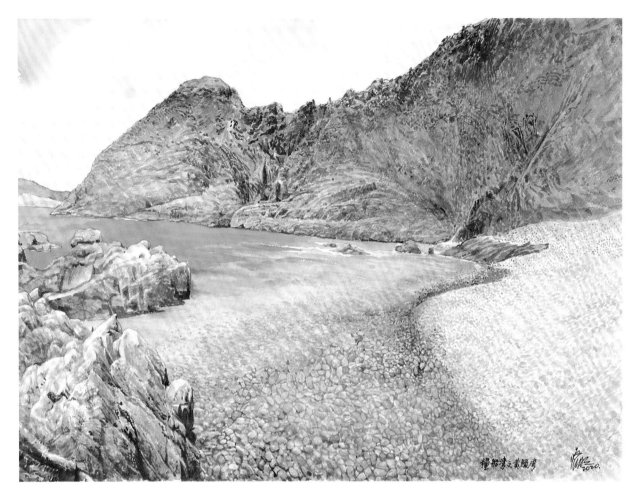

黃鱲灣 ｜ 糧船灣

2020　38 x 56mm

淡水湖東壩的岩壁呈現一兩米寬的斷裂帶。斷裂帶內的岩石嚴重破碎，地下水作用也改變了斷裂帶內岩石的顏色。

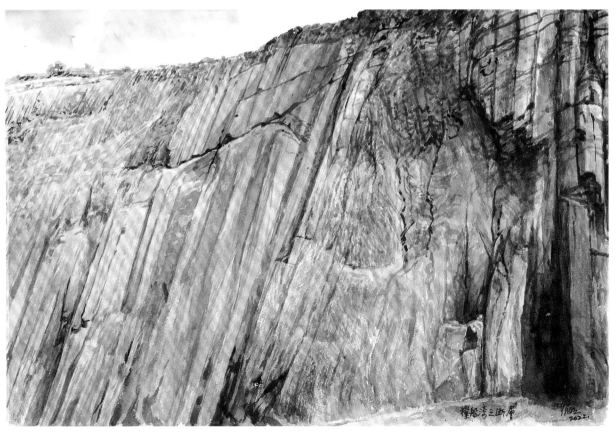

斷層 ｜ 糧船灣

2022　38 x 56mm

石 的 形 態　　　江啟明

細看碎石灣岸邊那些經歷過無數世紀的大小石粒，因長年累月受海浪沖擊打磨而形成現狀，看似無奈，但也是時空的見證者。

石粒經歷了多年歲月，受空氣及風浪沖擊，它們的表象也會出現不同改變，以我作為一個畫家的觀察（不是地質學家），石卵和砂粒本質本應相同，但水中卵石可能長期浸在水裏，稍為保留了完整的形態，原本不規則的邊緣因長年被海水沖刷，漸為圓滑成卵狀，而在水面線上的石粒，長期受強烈的陽光照射及風吹雨打，加以本質結構問題，日子久了，就鬆散成為顆粒。它們雖是同屬，因環境不同，也產生不同變化，畫家繪畫時應先分析及掌握現狀。

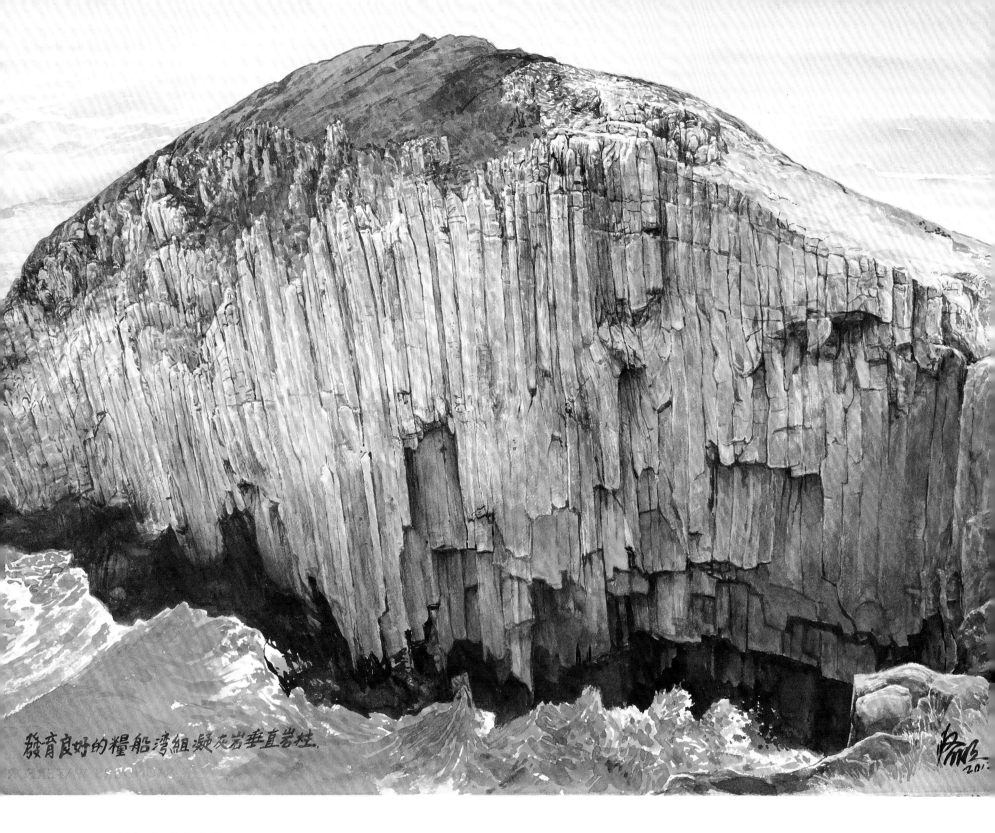

發育良好的糧船灣組凝灰岩垂直岩柱.

凝灰岩垂直岩柱 │ 糧船灣

2012　56 x 76mm

波浪侵蝕形成的懸崖上，露出了火山凝灰岩中垂直的岩柱。

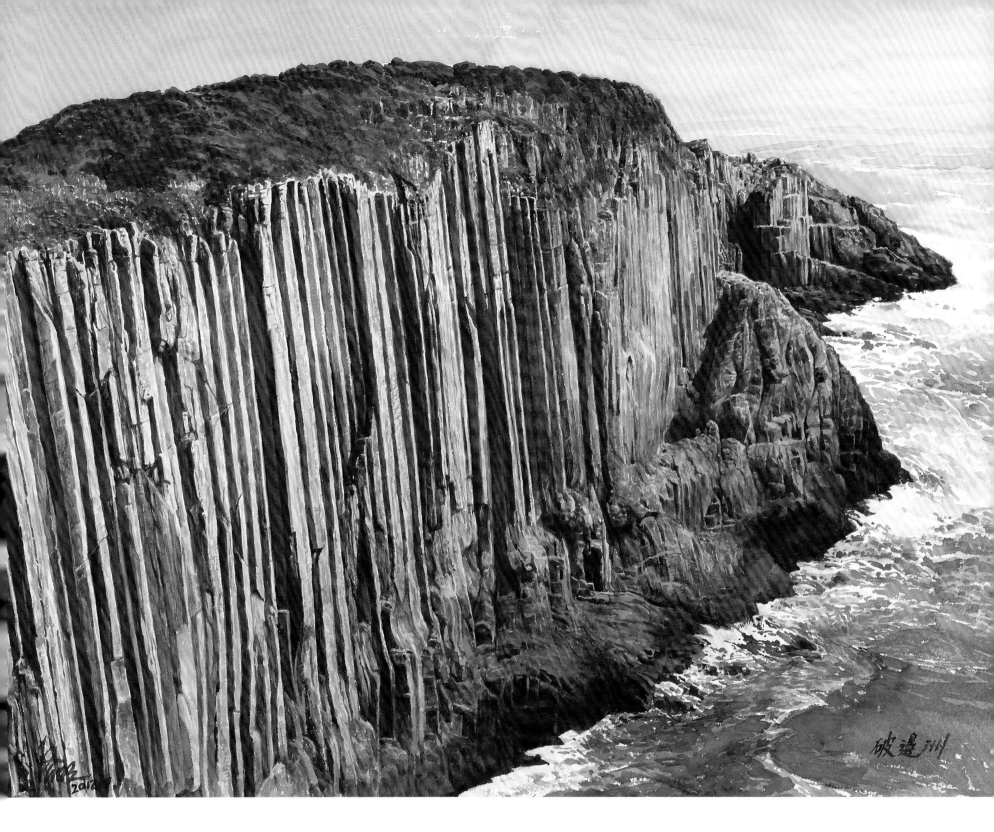

破邊洲 ｜糧船灣

2012　57 x 76mm

西貢東面的破邊洲曾與西貢半島連為一體，持續的波浪侵蝕導致這座島嶼與大陸分離，同時露出破邊洲海崖上整齊的火山岩柱，形成了一個引人注目的地標。

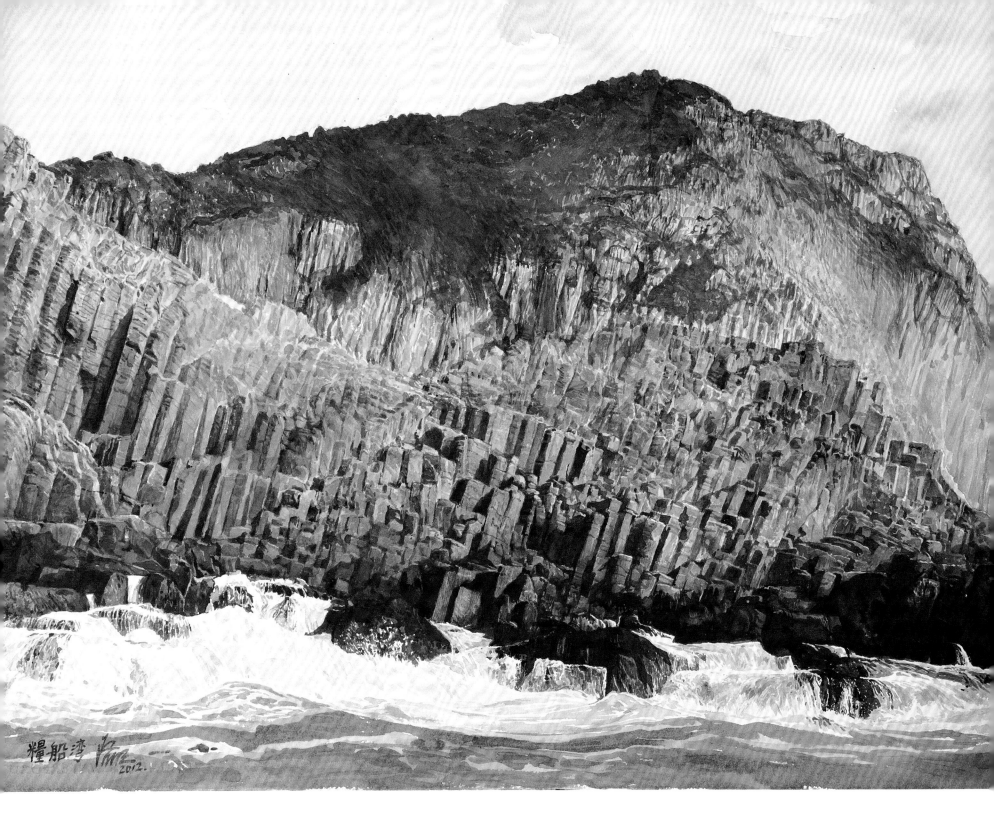

糧船灣 ｜西貢

2012　56 x 76mm

在大約一億四千二百萬年前一次超級火山噴發中形成的火山岩柱，經歷長時間的波浪侵蝕，在海岸形成了形狀規則的石階。

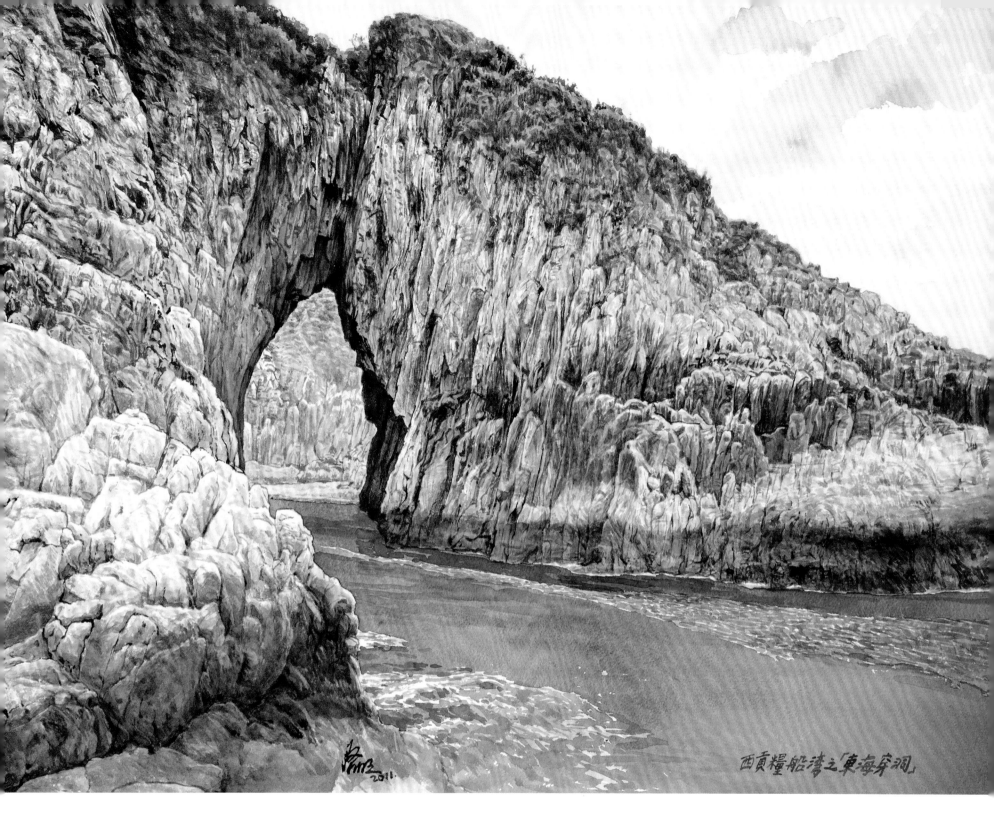

西貢糧船灣之「東海穿洞」

東海穿洞 | 糧船灣

2011　56 x 76mm

香港東部有許多海蝕洞，其中一些穿過岬角形成海蝕拱，東部水域也是海蝕洞和海拱最集中的地方。

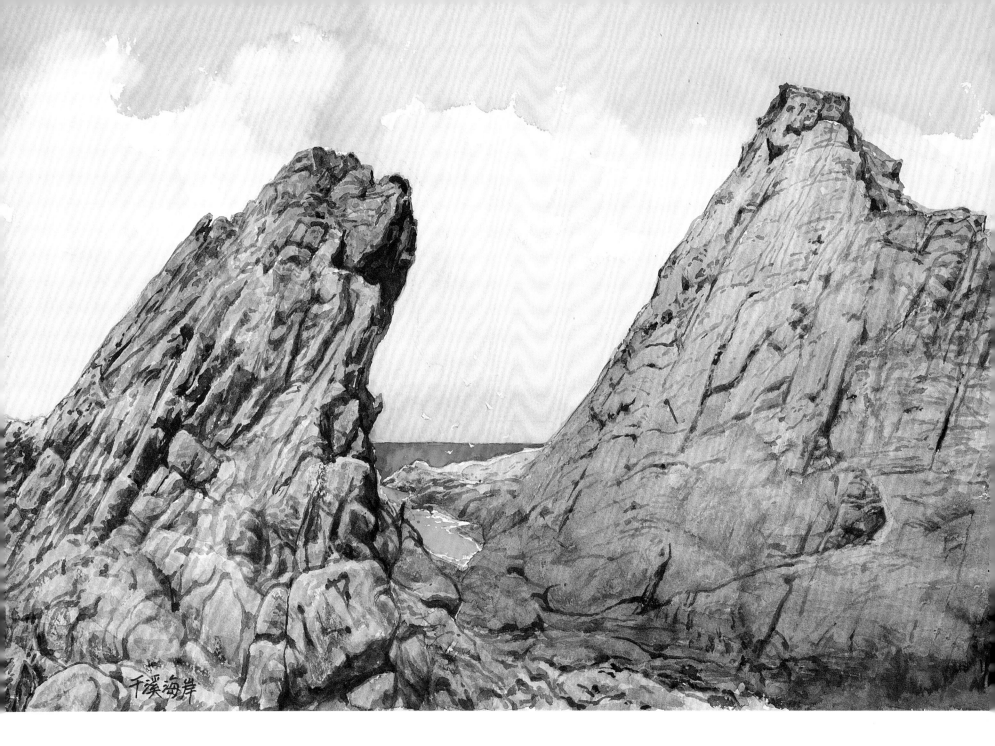

千溪海岸劍龍石 ｜蚺蛇灣

2021　38 x 56mm

千溪海岸位於西貢南蛇尖腳下，有一個海蝕平台，平台上有多條平行垂直海岸的山澗出口，故有千溪之稱。千溪海岸有兩塊三角形巨型的石塊，佈滿近乎垂直的節理，像劍龍背上的角片一樣。

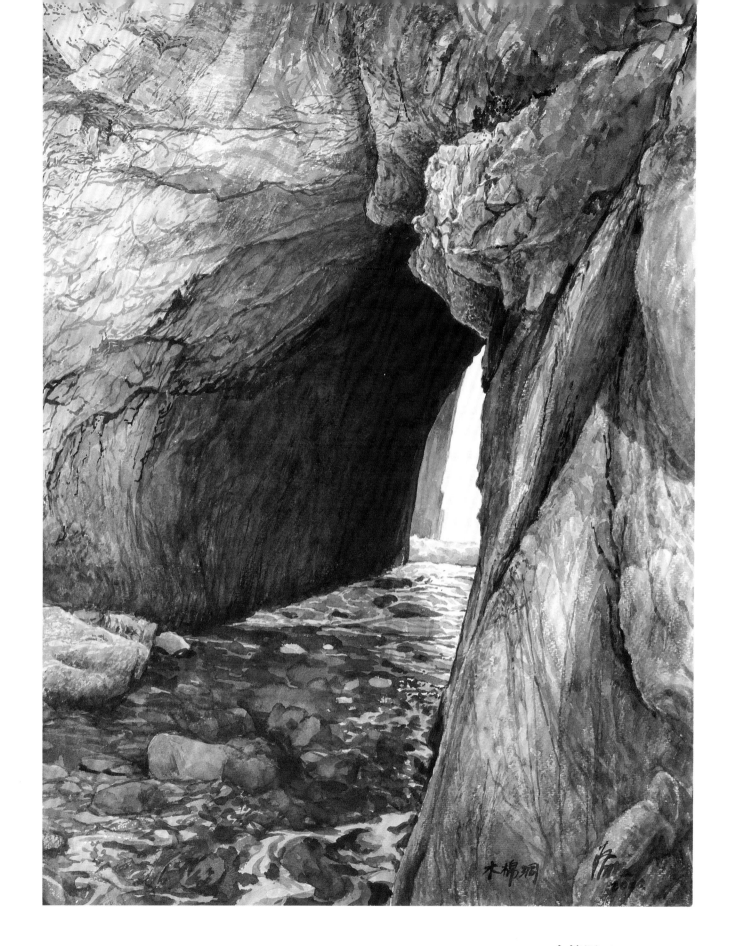

木棉洞是穿過岬角的一個長洞，海蝕洞沿着斷層發育，在洞頂可以清晰看到兩條斷裂帶。退潮時可以徒步走入洞穴深處。

木棉洞 | 西貢

2020　56 x 76mm

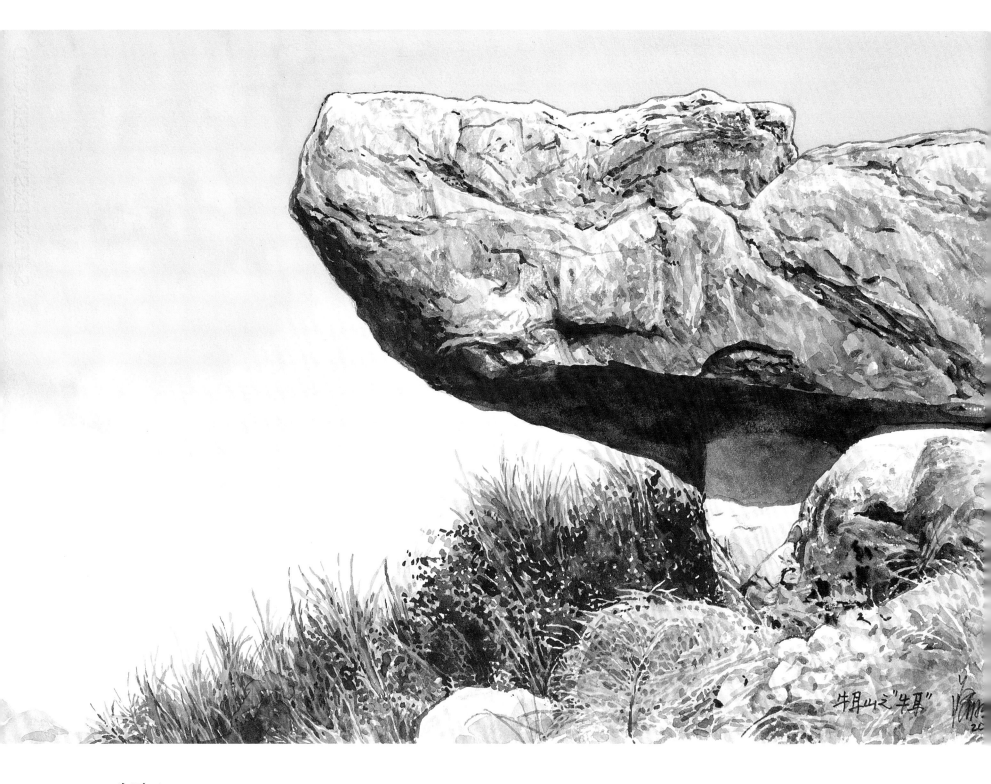

牛耳山之"牛耳"

牛耳 ｜牛耳山

2021 38 x 56mm

牛耳山頭兩側均有岩石外露，形狀酷似牛的耳朵。這些岩石原本是一條火山岩柱，後來因崩塌而橫臥在山頂之上。經過長時間的風吹日曬和水流侵蝕，令岩石逐漸形成了像牛耳樣的形狀。

香港東部有許多鮮有遊人的隱秘地點，其特點是有許多狹縫和洞穴，皆是因波浪沿着岩石節理侵蝕而造成。

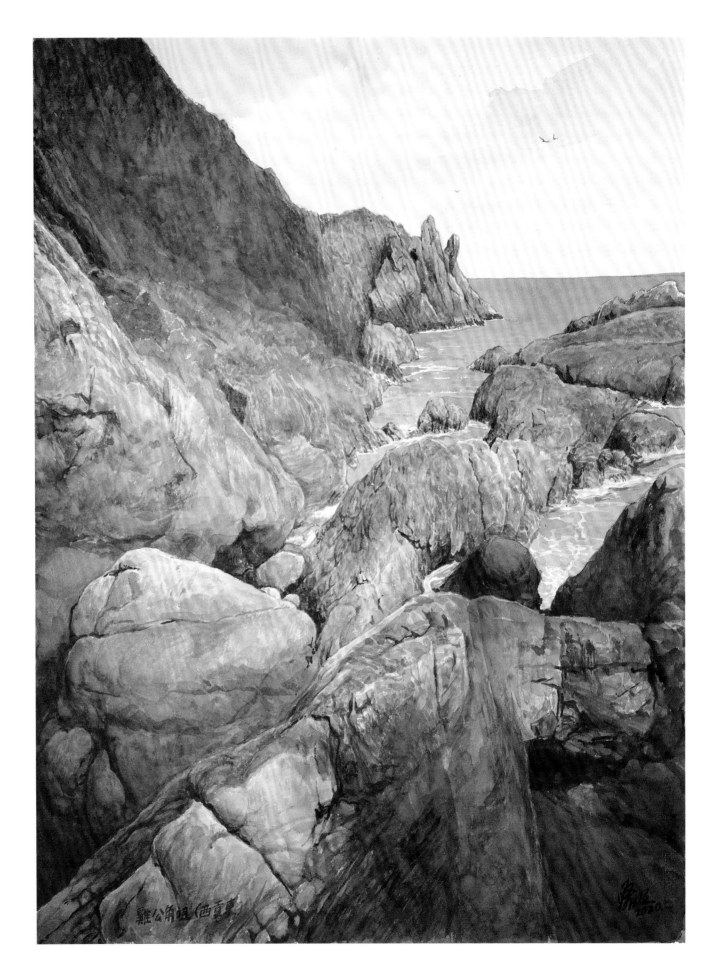

雞公角咀 ｜西貢東

2020　56 x 76mm

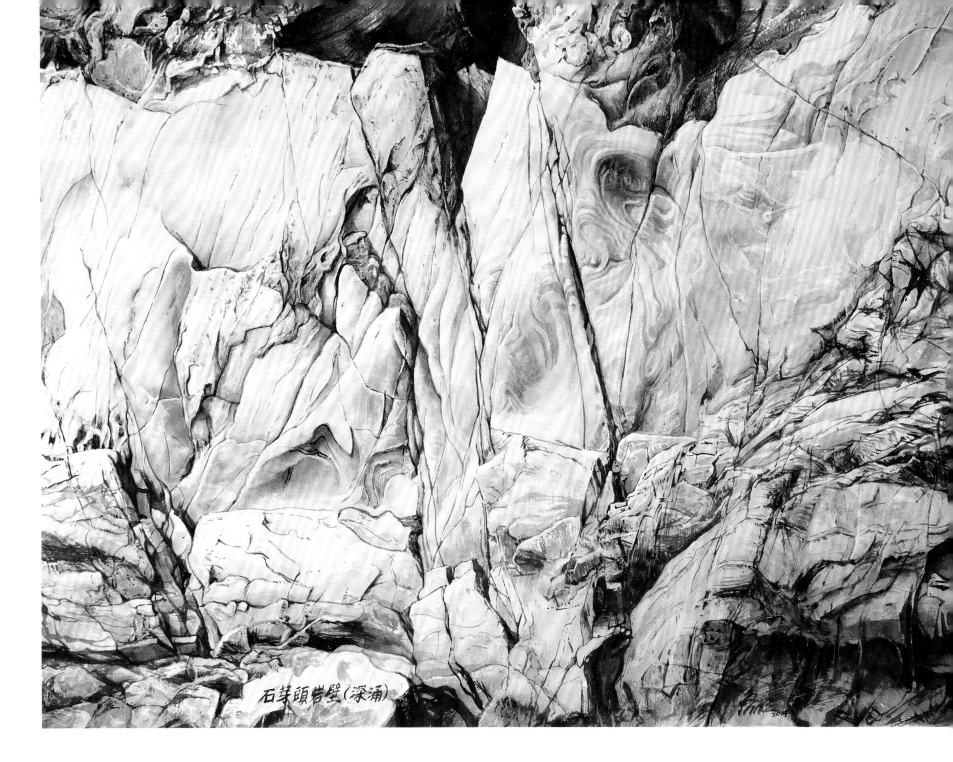

石芽頭岩壁（深涌）

石芽頭岩壁 ｜深涌

2014　56 x 76mm

崖上的火山凝灰岩經風化過程的洗滌變得淺色，但在岩石中仍然可以看到岩層的層理。層理和凹凸不平的石面交切，形成圓形的圖案。

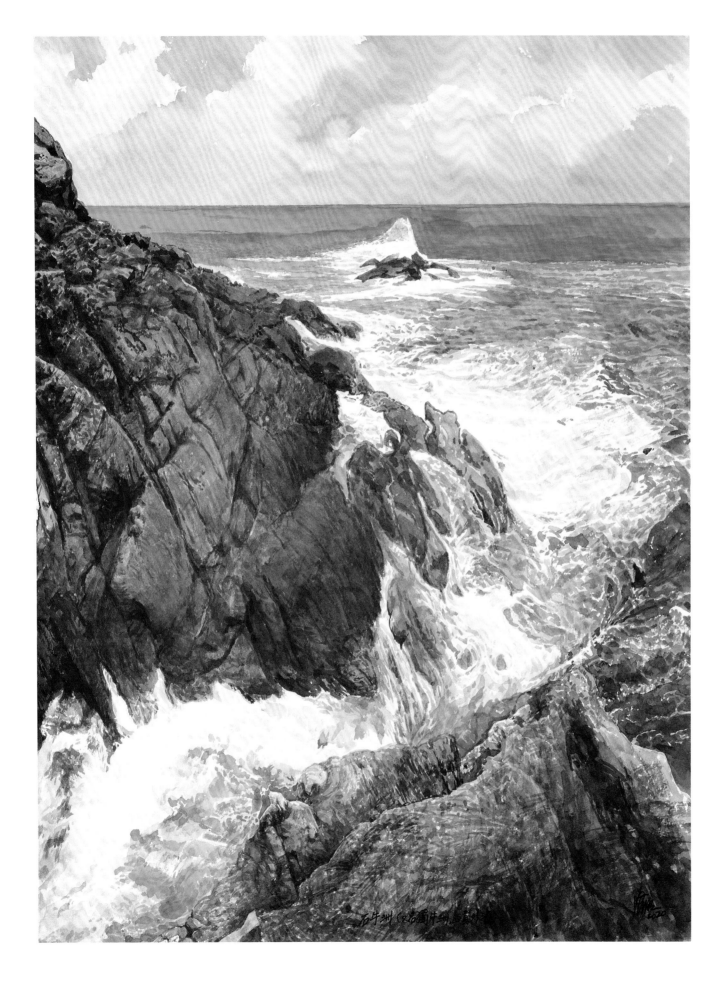

香港的盛行風為東風。所以香港東側容易受到強風和海浪侵蝕，形成壯觀的侵蝕地貌。

獨牛洲 | 西貢外海

2020　56 x 76mm

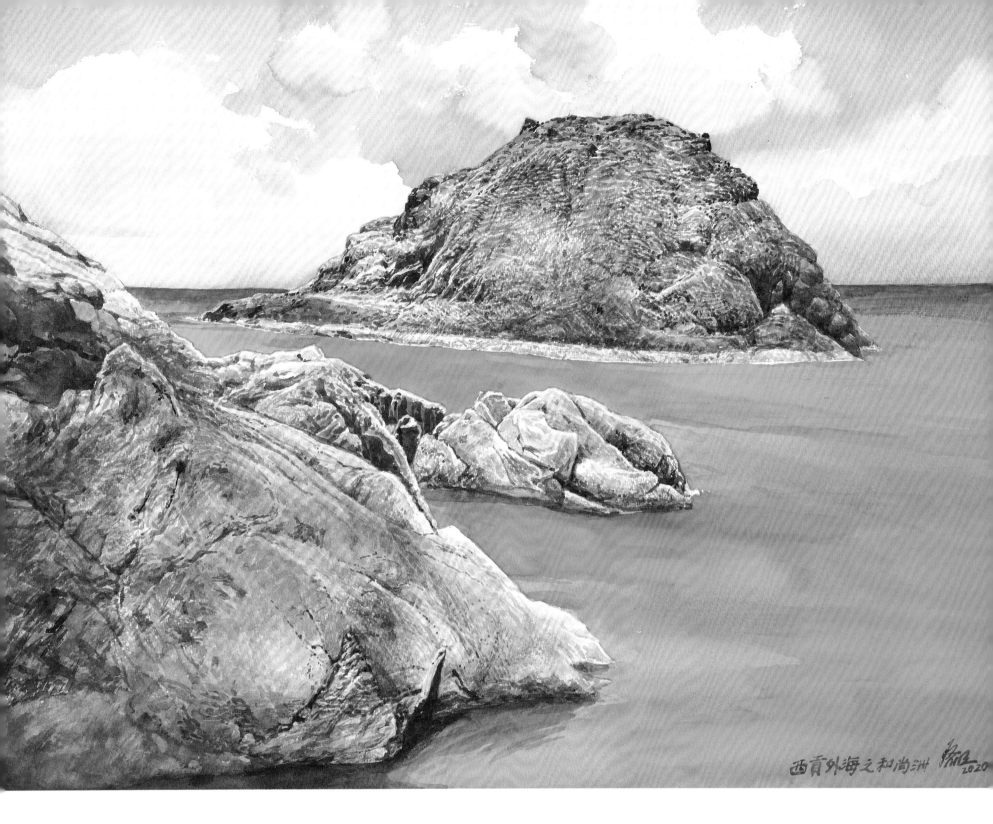

西貢外海之和尚洲 蘇2020

和尚洲 | 西貢外海

2020　56 x 76mm

東部水域的許多島嶼在
冰河時期本是一片山野
的山峰，隨着冰河時代
結束、海平面上升，淹
沒了低窪地區，令這些
山峰變成了孤島。西貢
外海的和尚洲便是眾多
孤島其中之一。

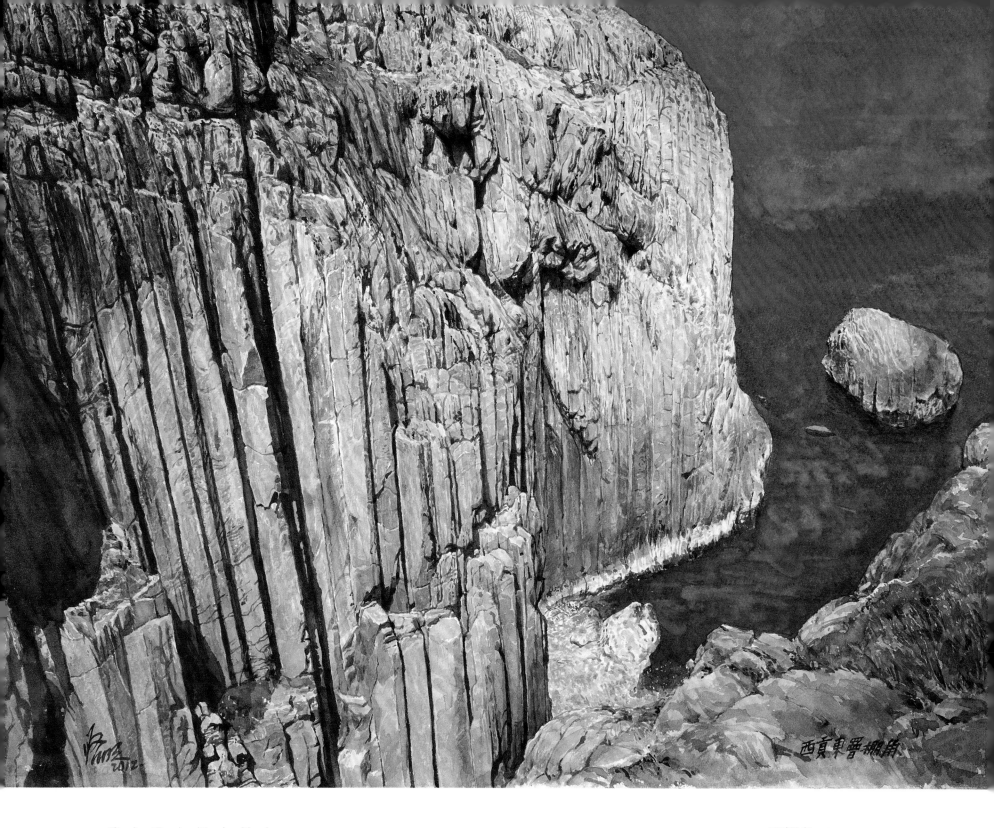

西貢東罾棚角

罾棚角 | 西貢東

2012　56 x 76mm

在一億四千二百萬年前，香港東部有超級火山噴發，形成這些非常規則的岩柱子。超級火山的定義是在單一次噴發中，產生超過一千立方公里的火山灰的火山噴發。

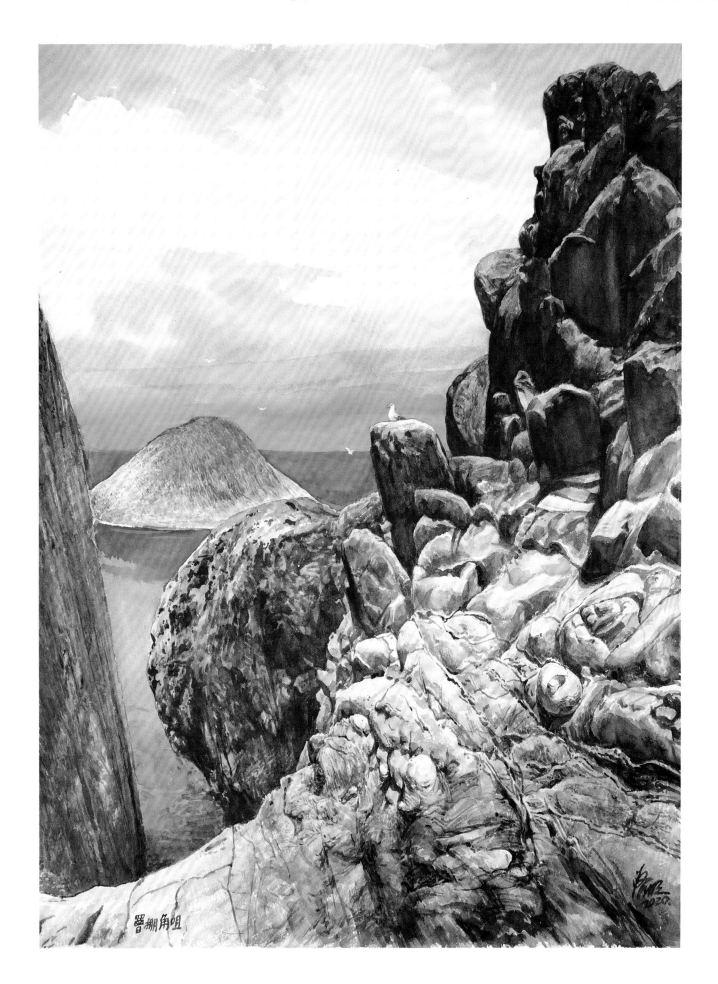

這畫背景所見的是飯甑洲，形似一個圓錐。在前景罾棚角咀的岩石中，可見球狀風化作用在火山岩產生的洋蔥狀地貌。

罾棚角咀 │ 西貢

2020　56 x 76mm

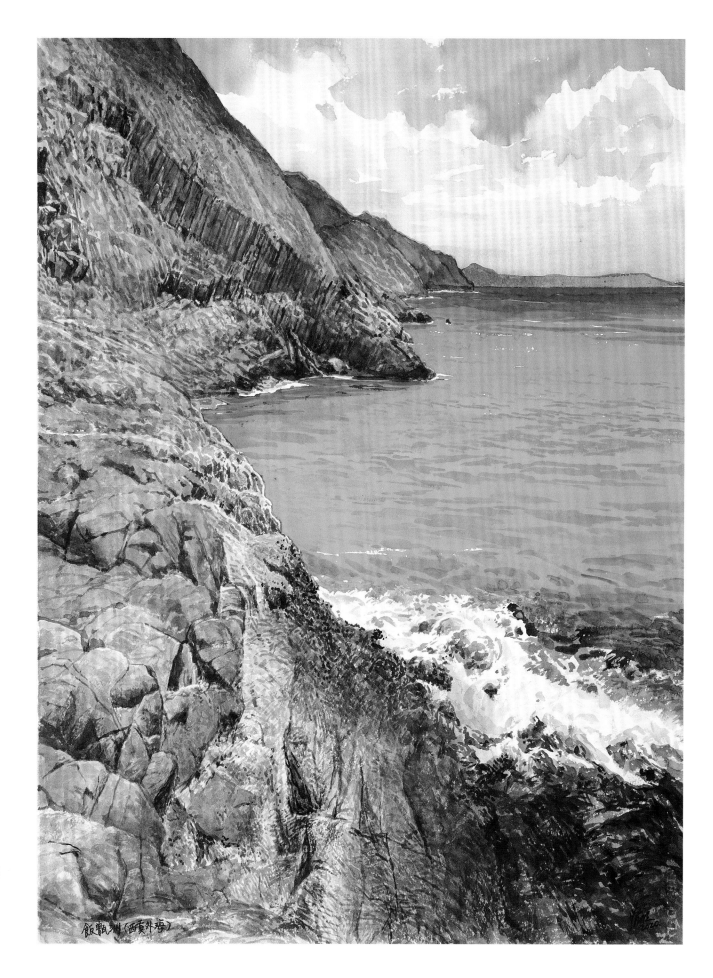

飯甑洲（西貢外海）

飯甑洲 │ 西貢外海

2020　56 x 76mm

飯甑洲位於浪茄灣的東南端。因強烈東風而形成的陡峭懸崖，包圍整個島嶼，島嶼上沒有一塊平坦的土地。

東灣 ｜西貢

2020　38 x 56mm

香港東側的大浪灣是香港最美麗的天然海灘之一，沙灘上的砂粒細膩均勻、粒度分選良好，主要成分為石英礦物。人工填充海灘所用的砂粒分選相對較差，礦物混雜，和天然海灘砂粒的特徵形成鮮明對比。

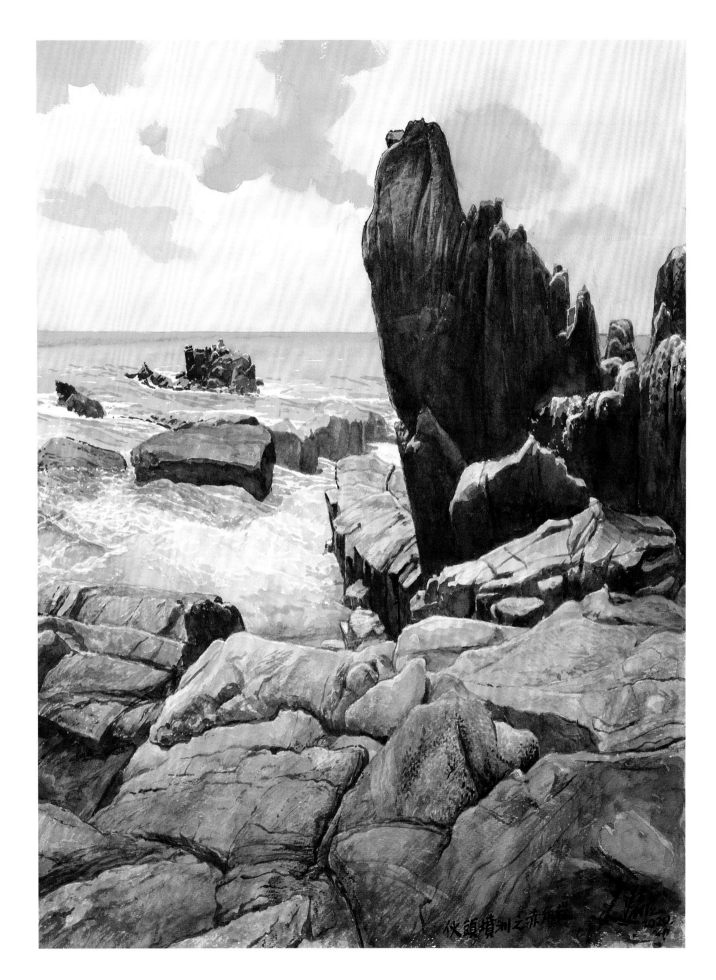

伙頭墳洲的岩石是凝灰岩，波浪侵蝕在岸上雕刻出一根煙囪狀的石柱。在畫的左側，可以看見一根倒塌的岩柱橫臥於水邊。

赤角岩 ｜伙頭墳洲

2020　56 x 76mm

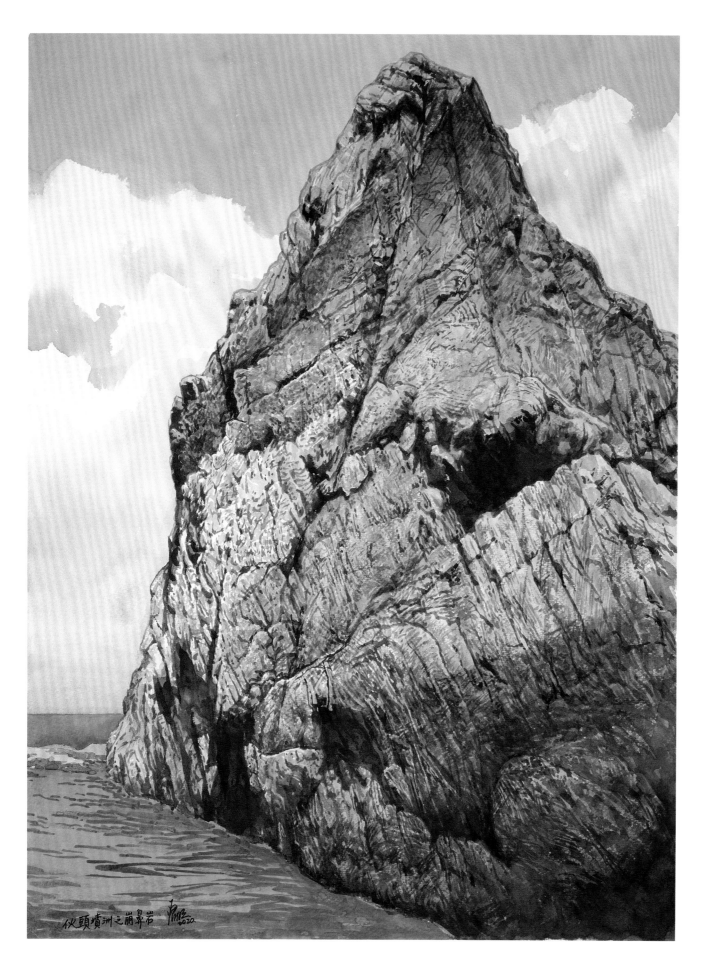

崩鼻岩 ┃ 伙頭墳洲

2020　56 x 76mm

香港東部的海岸景觀以侵蝕地貌為主，特徵是海崖林立，沒有寬闊的沿岸平原。

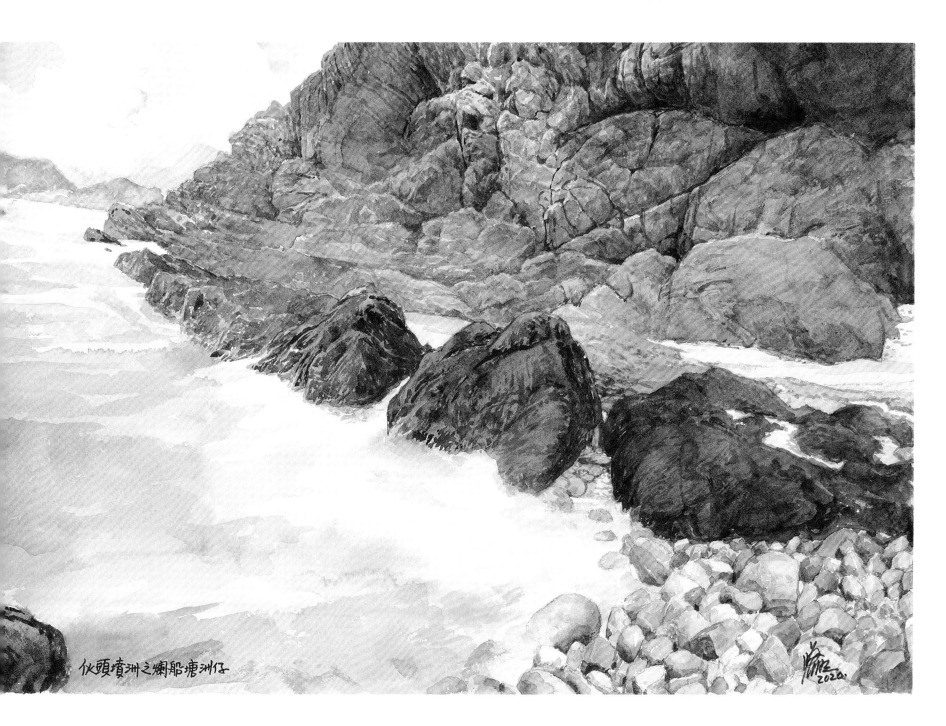

伙頭墳洲之爛船塘洲仔

爛船塘洲仔 | 伙頭墳洲

2020　38 x 56mm

一個狹長的海灣。沿岩層接觸的波浪侵蝕、切割出

在西貢沙塘口洲一帶，海浪侵蝕造成了峭壁洲、合掌崖、門樓洞等海蝕地貌。

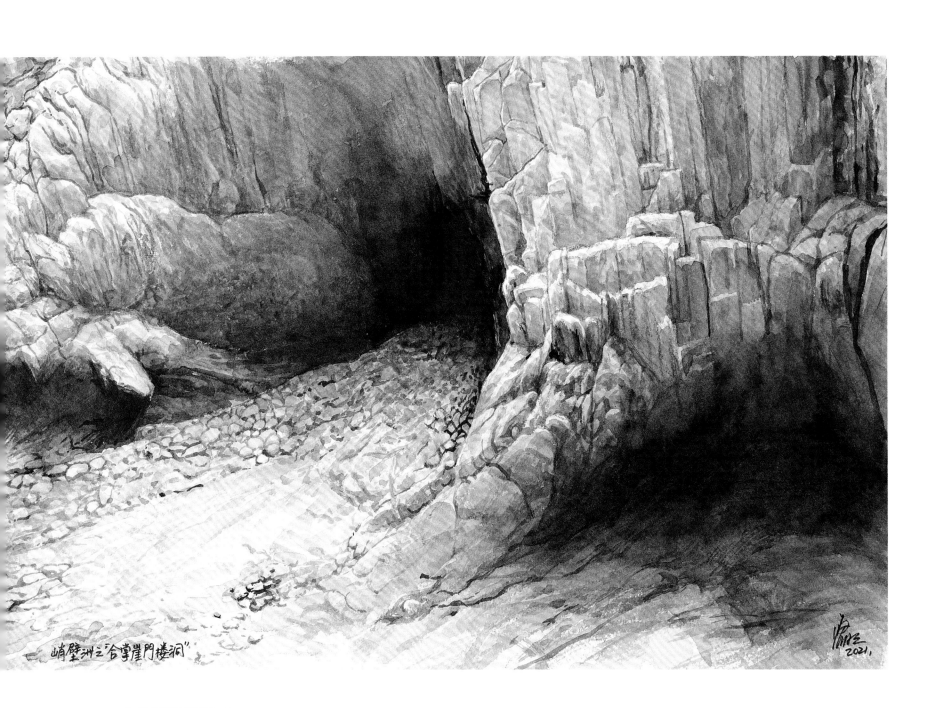

峭壁洲之"合掌崖門樓洞"

合掌崖門樓洞 ｜峭壁洲

2021　38 x 56mm

橫洲島的六角岩柱群受海浪侵蝕形成海崖，看起來宛如宮殿壁壘一般壯觀。

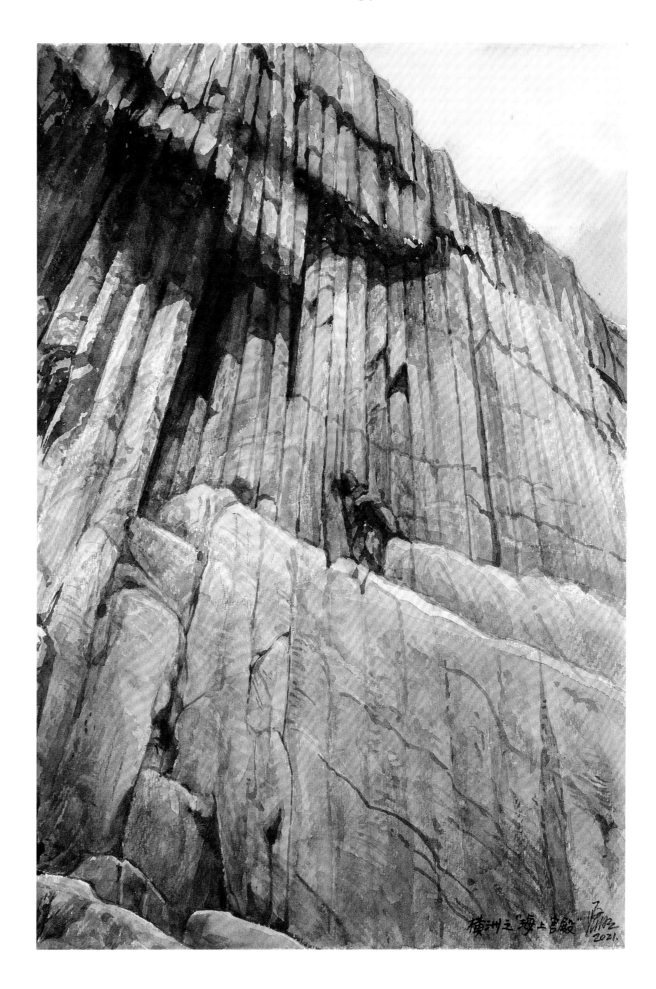

海上宮殿 | 橫洲

2021　38 x 56mm

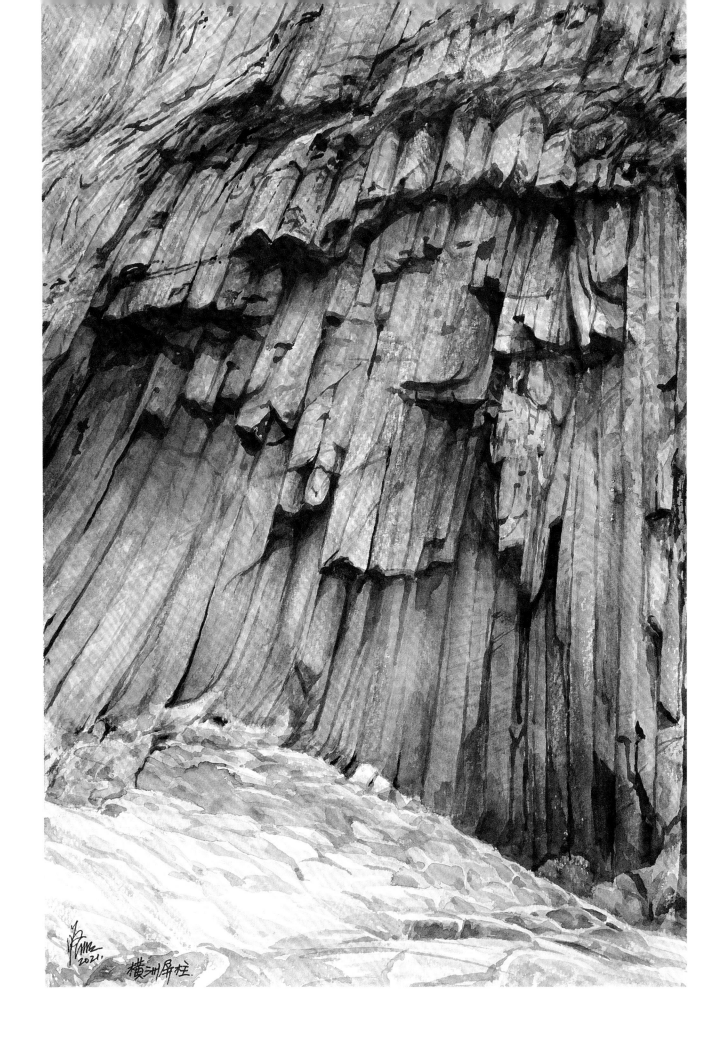

香港西貢地區火山岩柱的形狀和大小都非常規則。岩柱的方向大約和火山灰層表面垂直。海浪沿着厚厚的火山灰層侵蝕，產生了這非凡的地貌。

橫洲屏柱.

屏柱 ｜ 橫洲

2021　38 x 56mm

兩幅繪於不同年份的橫洲。岩石懸崖上露出一群火山岩柱，岩柱沿一條尖折帶被扭曲，這些尖折帶在火山岩柱群中很常見，它們都向同一方向扭曲。

橫洲 │ 甕缸群島

2020　56 x 76mm

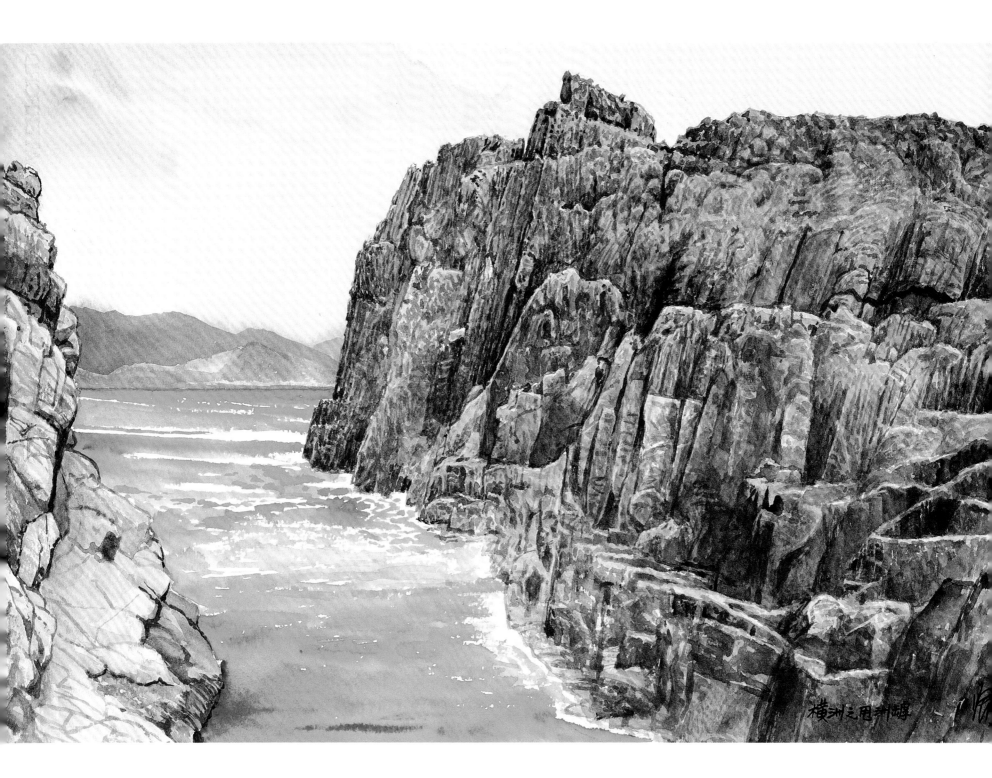

橫洲之甩洲罅

甩洲罅 ｜橫洲

2021　38 x 56mm

波浪侵蝕造成的狹窄水道。

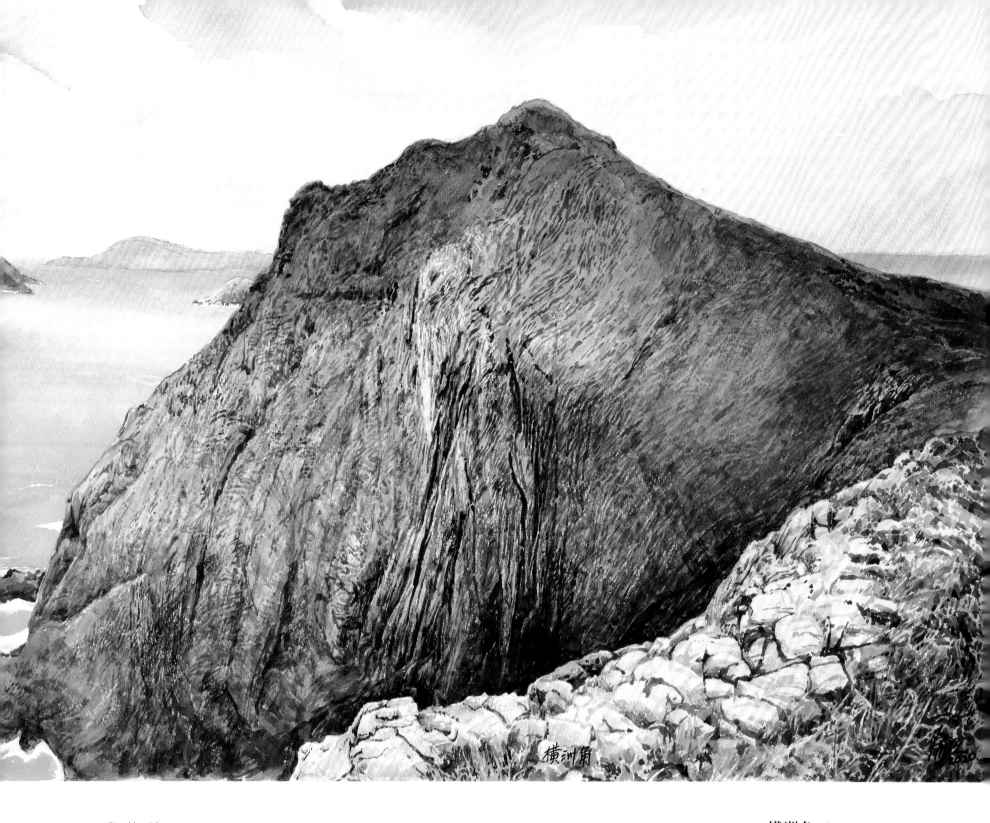

橫洲角

横洲角 ｜西貢

2020　56 x 76mm

波浪侵蝕形成在橫洲角的陡坡，岩壁上可見整齊和規則的火山岩柱。

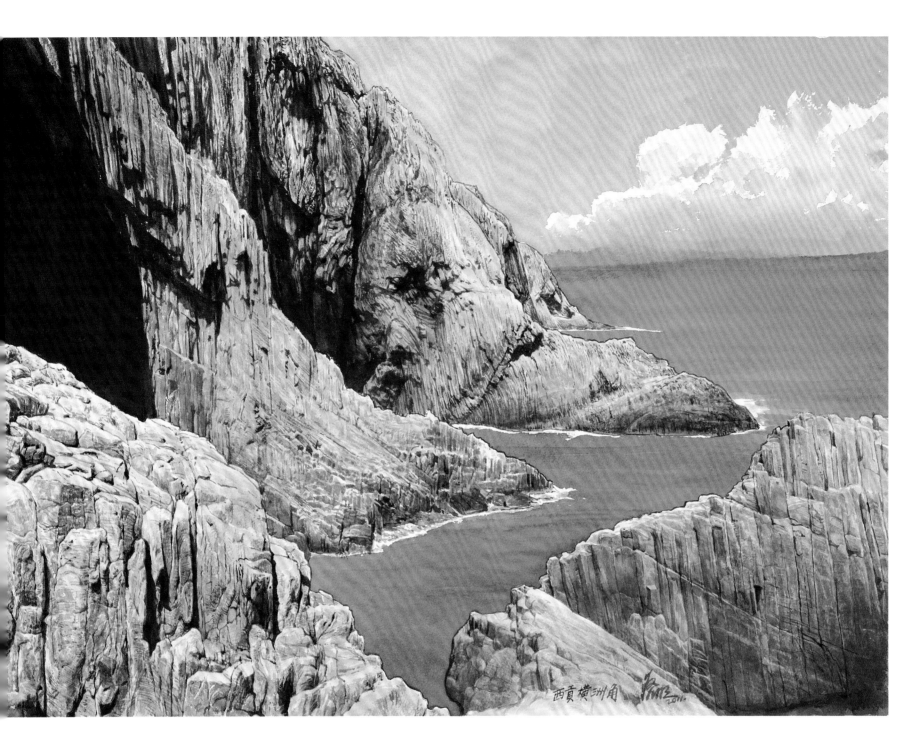

橫洲角 | 西貢

2011　56 x 76mm

西貢地區面臨強烈風浪，形成瑰麗的侵蝕景觀。

這貌似鑽石手錶的蜂窩構造，首先是由一些動物的鑽蝕行為在岩石上形成小孔。隨後海浪的漩渦水流不斷磨轉岩石，使孔洞逐漸擴大，最終形成了獨特而有趣的構造。

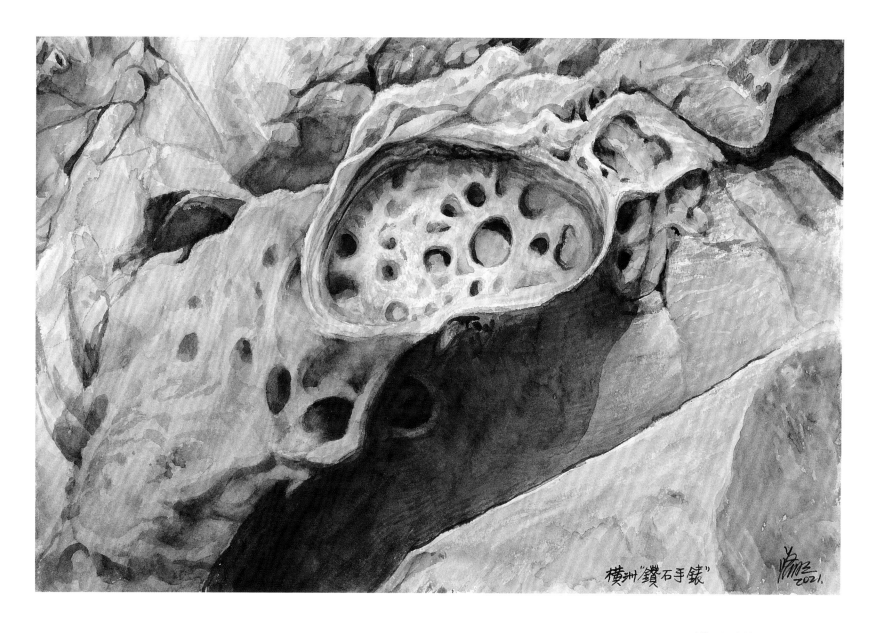

橫洲 "鑽石手錶"

鑽石手錶 | 橫洲

2021　38 x 56mm

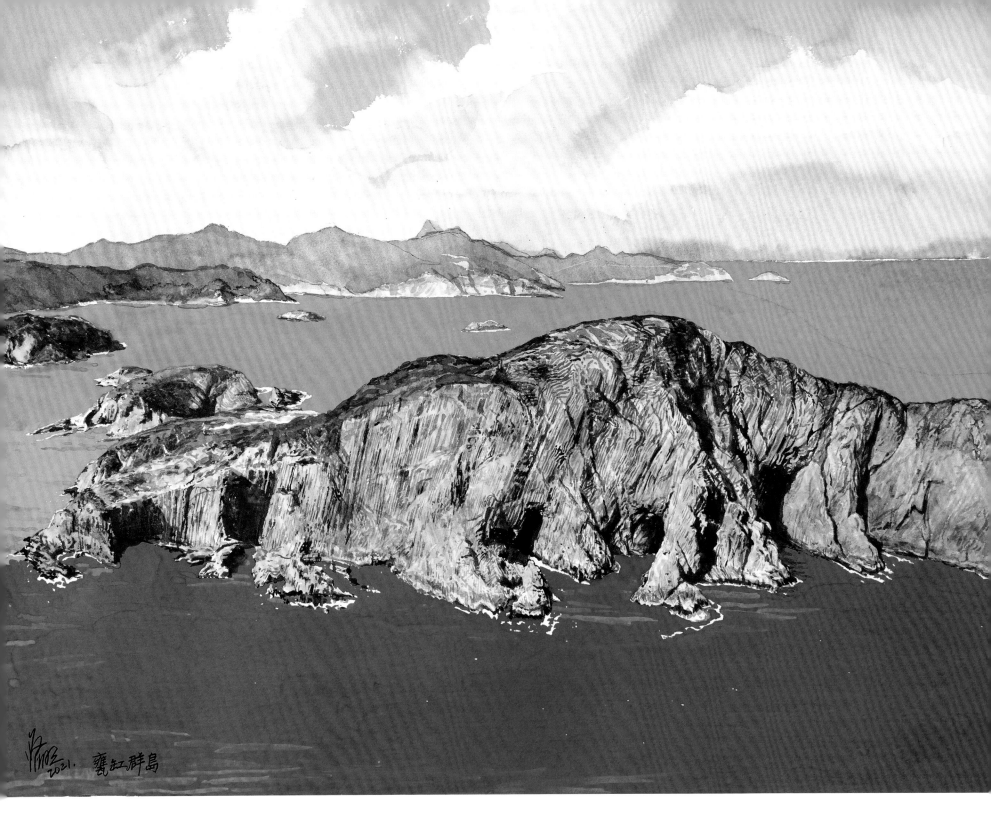

甕缸群島 ｜ 甕缸群島

2021 56 x 76mm

西貢外海因波浪作用而形成的典型地貌，崖壁高而缺乏沿海平地。

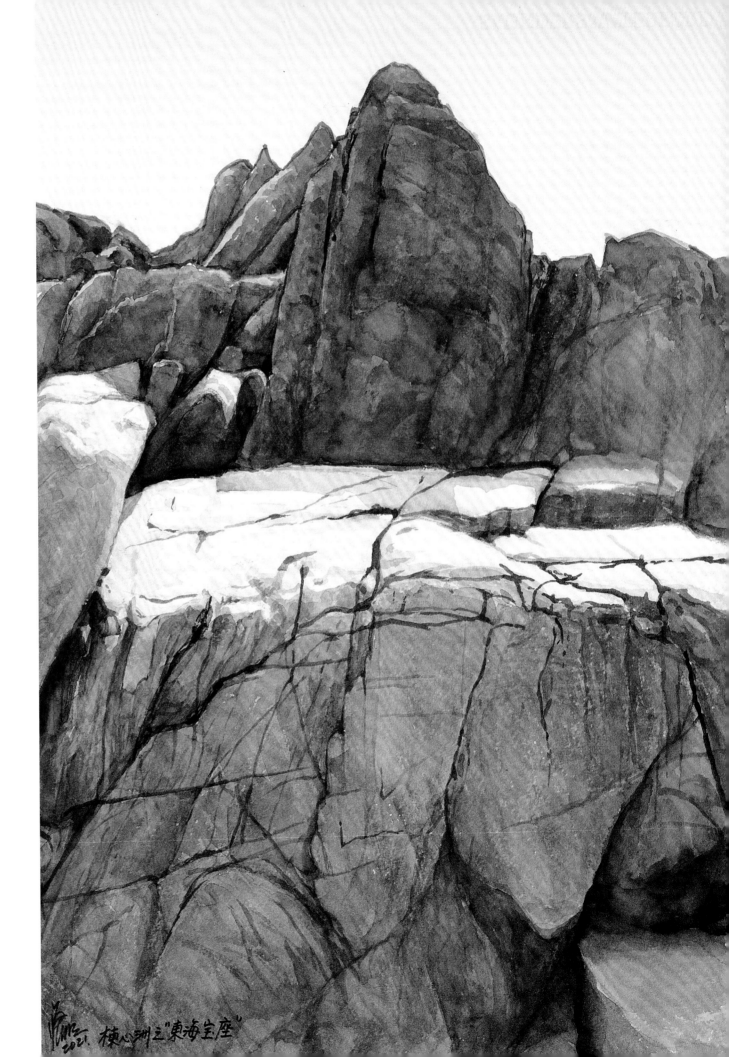

西貢地區的火山岩通常包含一組近近水平的節理。海浪侵蝕了節理上方的岩石，形成外形像桌面的大平台。

東海寶座 ｜ 棟心洲

2021　38 x 56mm

火山岩柱在西貢東
面大範圍外露，且
非常整齊。那是因
為火山灰冷卻速度
緩慢，讓火山灰形
成既整齊又連綿的
岩柱。

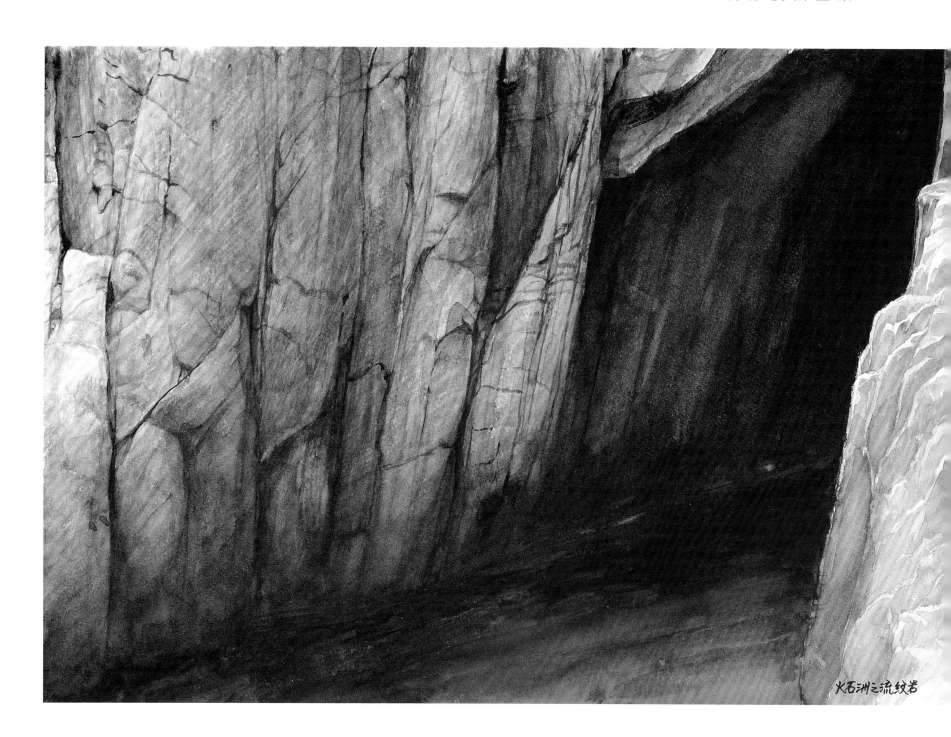

火石洲之流紋岩

凝灰岩｜火石洲

2021　38 x 56mm

火石洲上盡是非常整齊的火山岩柱，海浪沿着岩柱之間的節理侵蝕，穿透岬角形成海蝕拱。

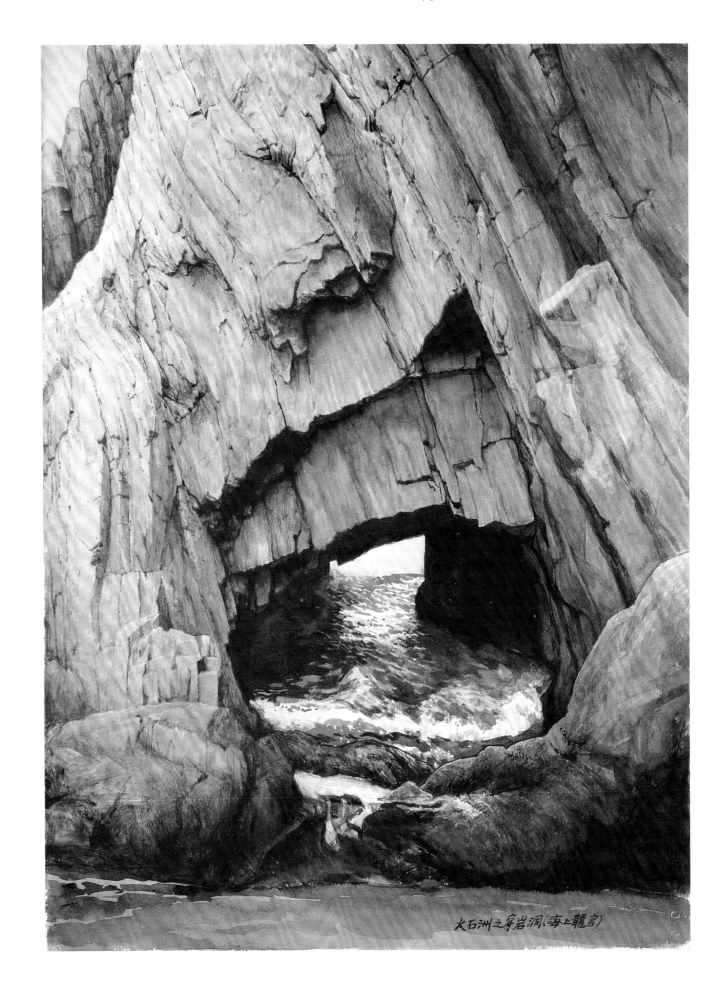

火石洲之穿岩洞(海上龍宮)

穿岩洞 ｜火石洲

2021　38 x 56mm

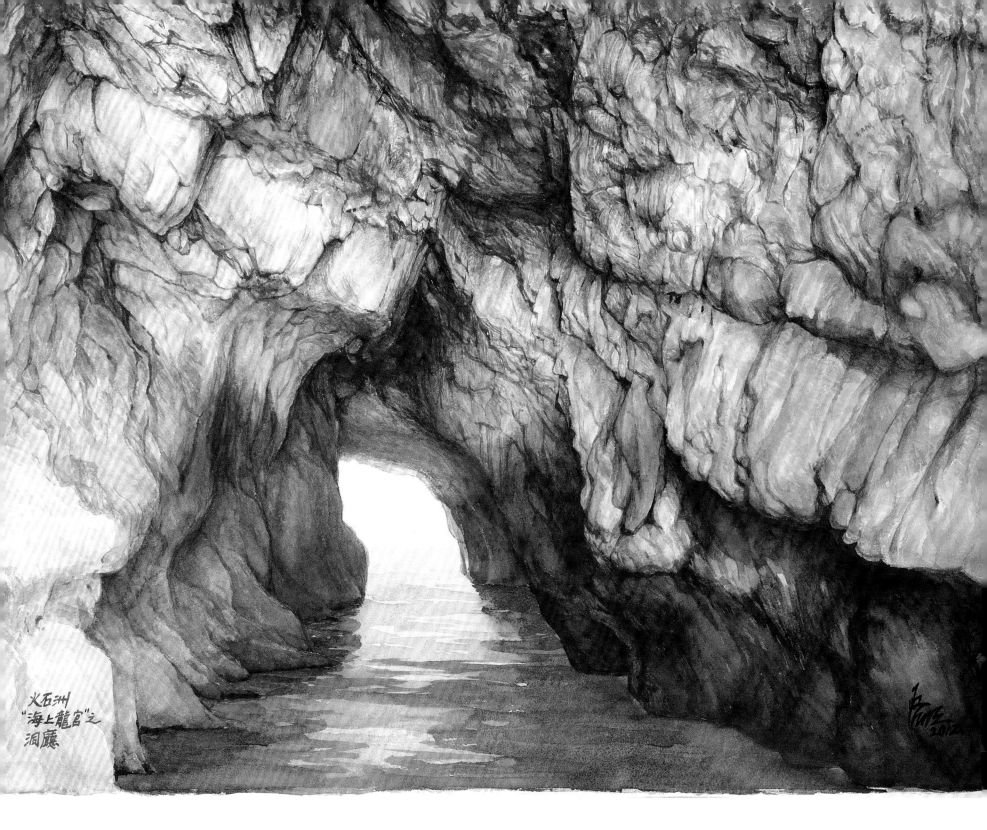

火石洲
"海上龍宮"之
洞廳

海上龍宮 | 火石洲

2012　56 x 76mm

波浪在島嶼岬角的侵
蝕作用形成了一個相
當壯觀的海蝕拱洞。

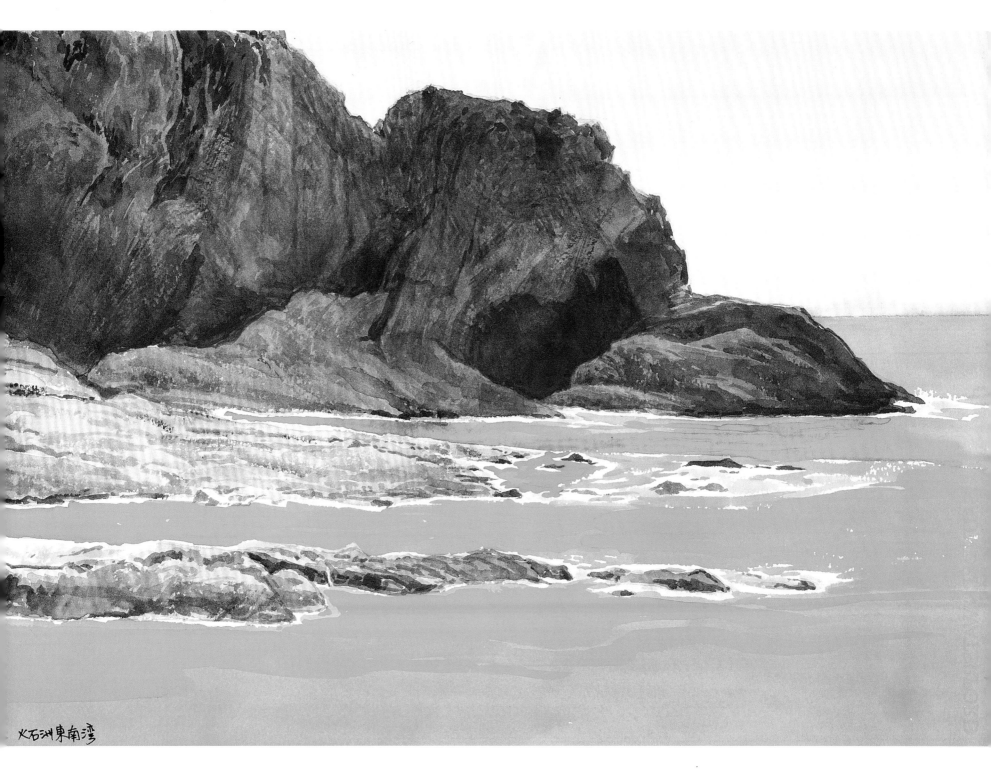

火石洲東南灣

火石洲東南灣 ｜ 火石洲

2021　38 x 56mm

東風和海浪在火石洲的東南側形成了非常壯觀的海岸地貌。

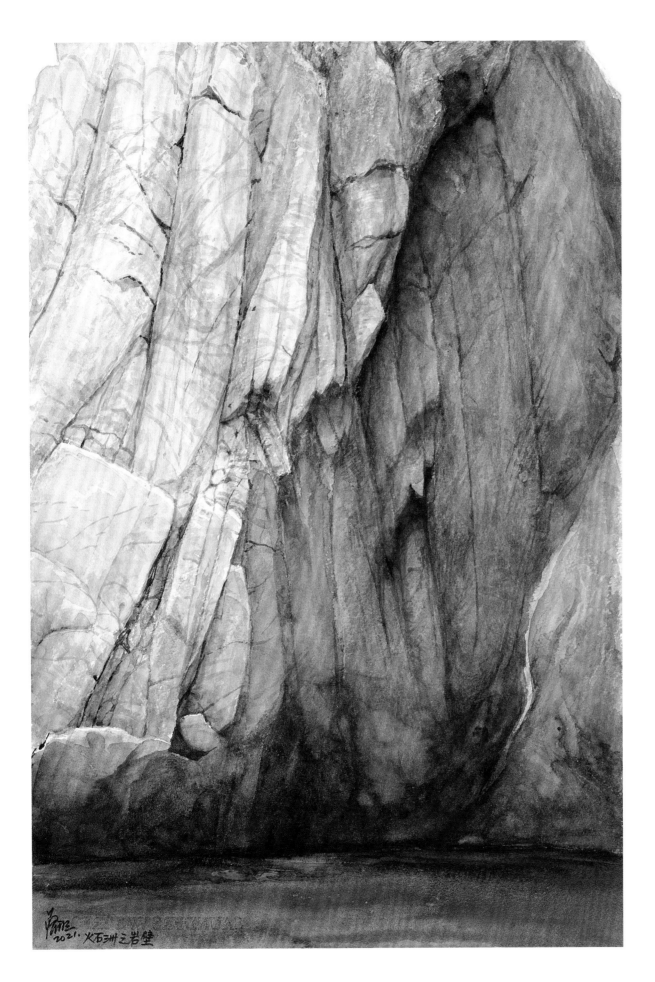

大約一億四千二百萬年前發生的一次超級火山噴發，堆積了一層非常厚的火山灰，後來火山灰冷卻並收縮，形成一群非常整齊的火山岩柱。這些岩柱構成了西貢地區許多海崖的圖案，包括火石洲崖上的岩壁。

岩壁 ｜ 火石洲

2021　38 x 56mm

波浪侵蝕形成了狹窄水道，當波浪湧進水道時，入口闊度收窄會加劇波浪的侵蝕強度，導致兩邊岩柱坍塌。

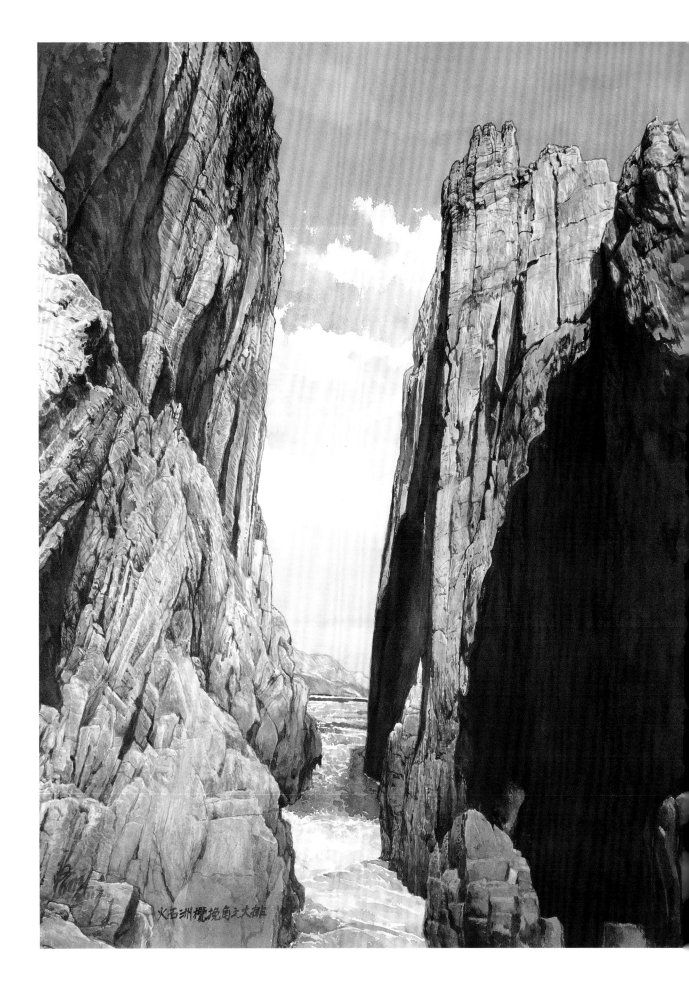

欖挽角之大排 ｜火石洲

2012　56 x 76mm

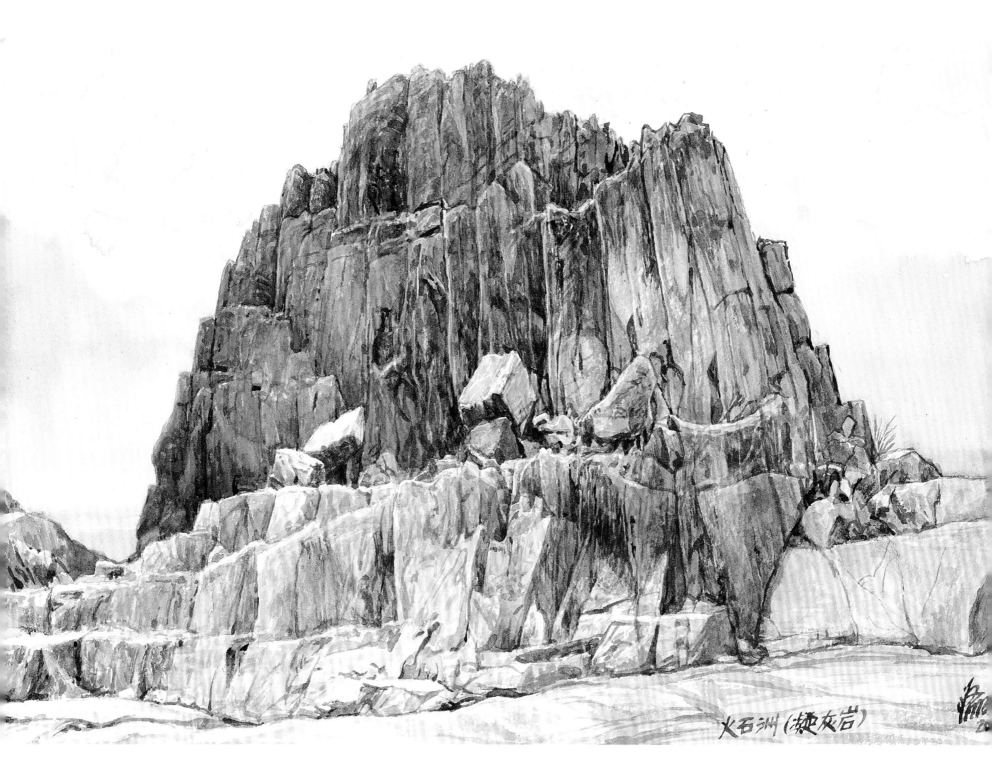

火 石 洲（凝灰岩）

凝灰岩 ｜ 火石洲

2019　38 x 56mm

<div style="text-align:right">

火石洲上的火山岩展現
出一組垂直和一組水平
的節理，沿着這些節理
進行的侵蝕作用，塑造
了畫中直立的岩柱。

</div>

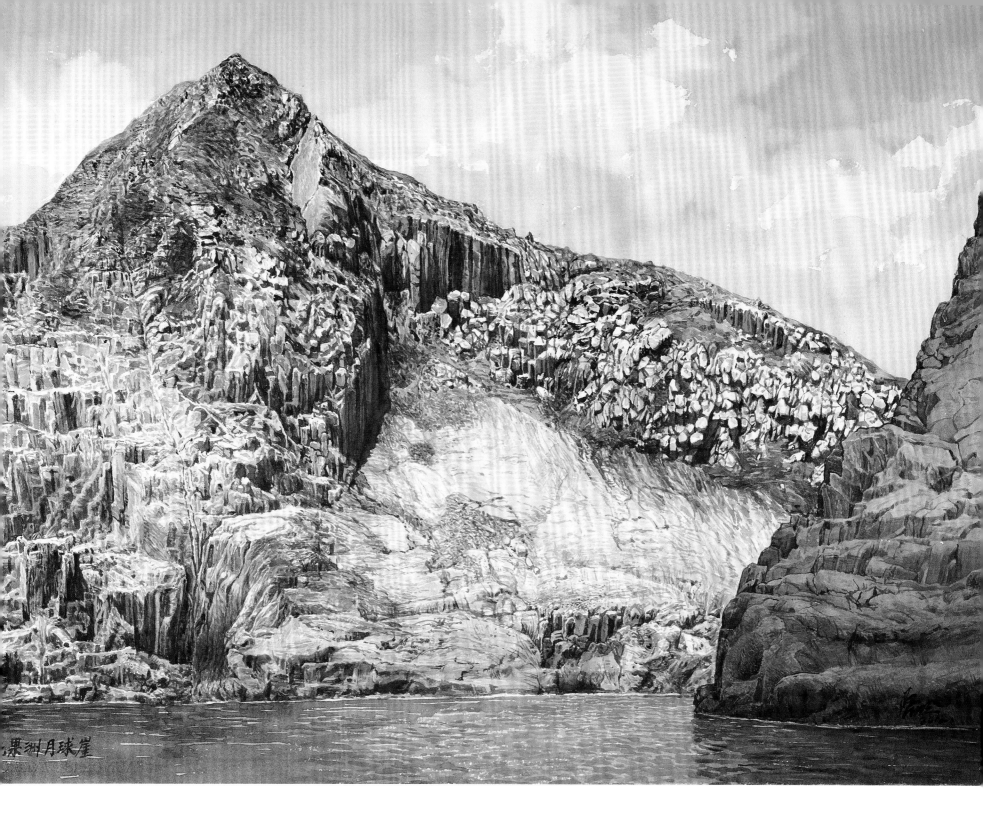

北果洲月球崖

北果洲月球崖 | 北果洲

2012　56 x 76mm

北果洲在這個地點呈現
出由大型岩石滑動形成
的石坡。這片石坡周圍
散佈着許多火山柱。原
本位於石坡上的岩柱，
沿着裂縫滑落至下方的
水溝，接着被海浪移
走，留下一片極為平整
的岩坡。

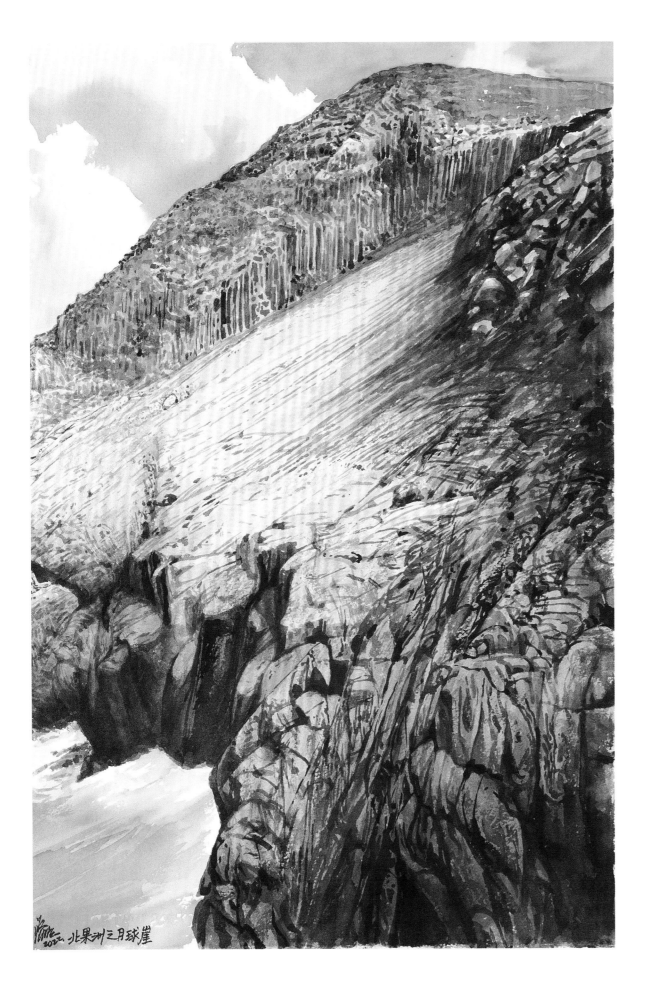

圖中一大片平坦的斜坡是北果洲著名的月球崖。這崖坡原本被火山岩柱所覆蓋，由於崖坡受長期風化，讓岩石不斷剝落，並沿着平行的節理面滑入海中，最終形成了一大片平坦的滑坡。

月球崖 ｜北果洲

2022　38 x 56mm

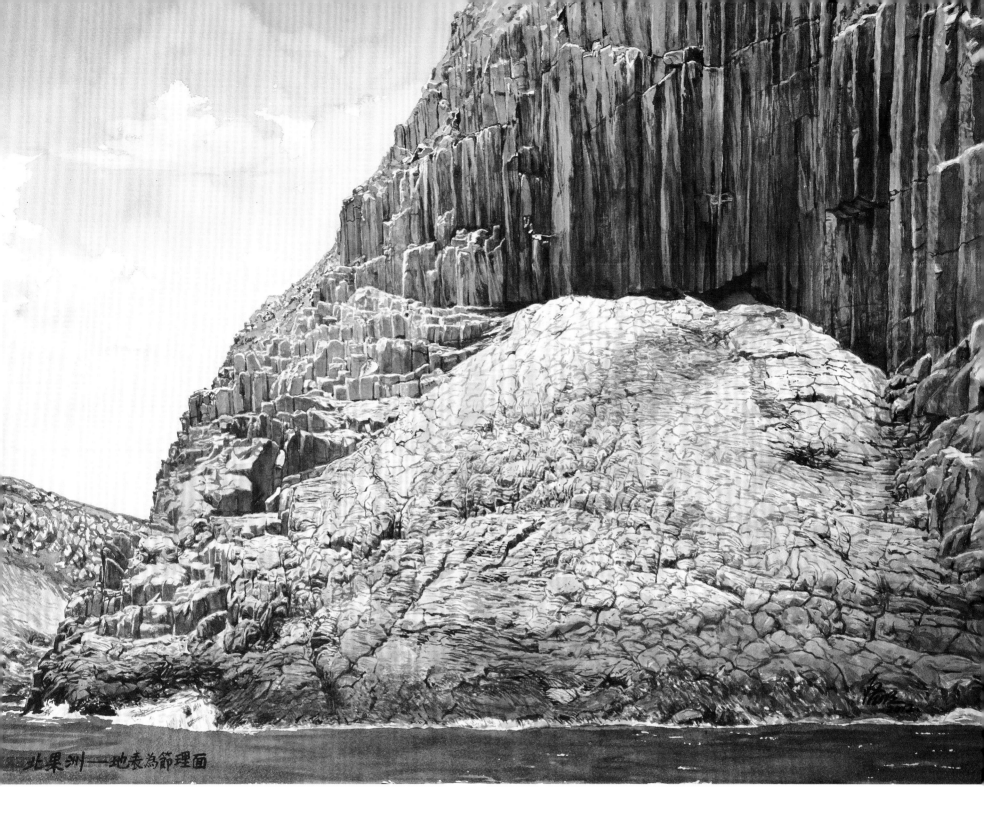

北果洲——地表為節理面

銀瓶神殿 | 北果洲

2012 38 x 56mm

神殿的背壁，壯觀非凡。

神壇周邊，宛如古希臘

上，直立的岩柱環繞着

於與銀瓶頸相連的陸地

北果洲的銀瓶神殿矗立

位於北果洲銀瓶頸的末端的棺
材石，原本是岩壁上的一條六
角形岩柱。由於岩柱受到沿着
節理的侵蝕而失去支撐能力，
最終跌落並橫臥於海中。

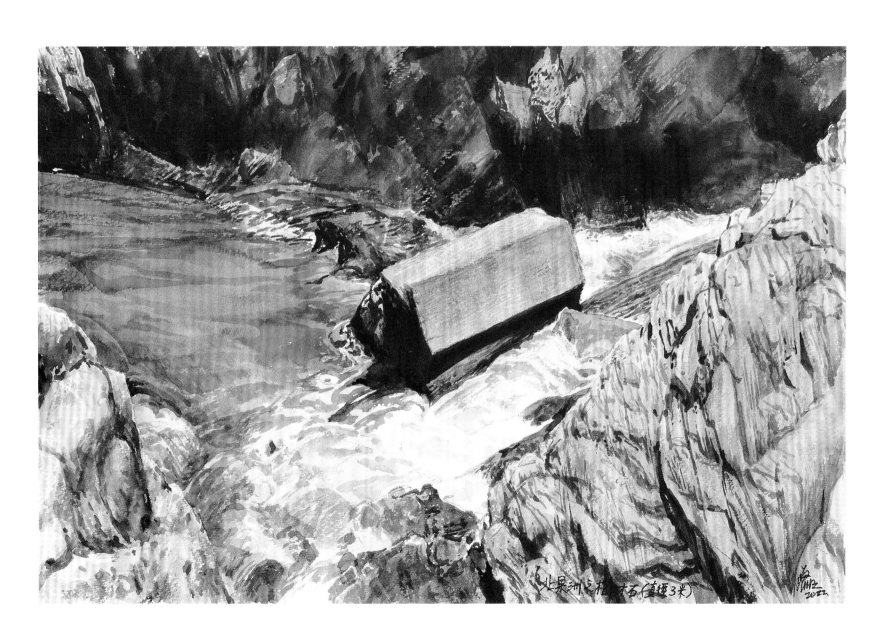

棺材石 ｜ 北果洲

2022　38 x 56mm

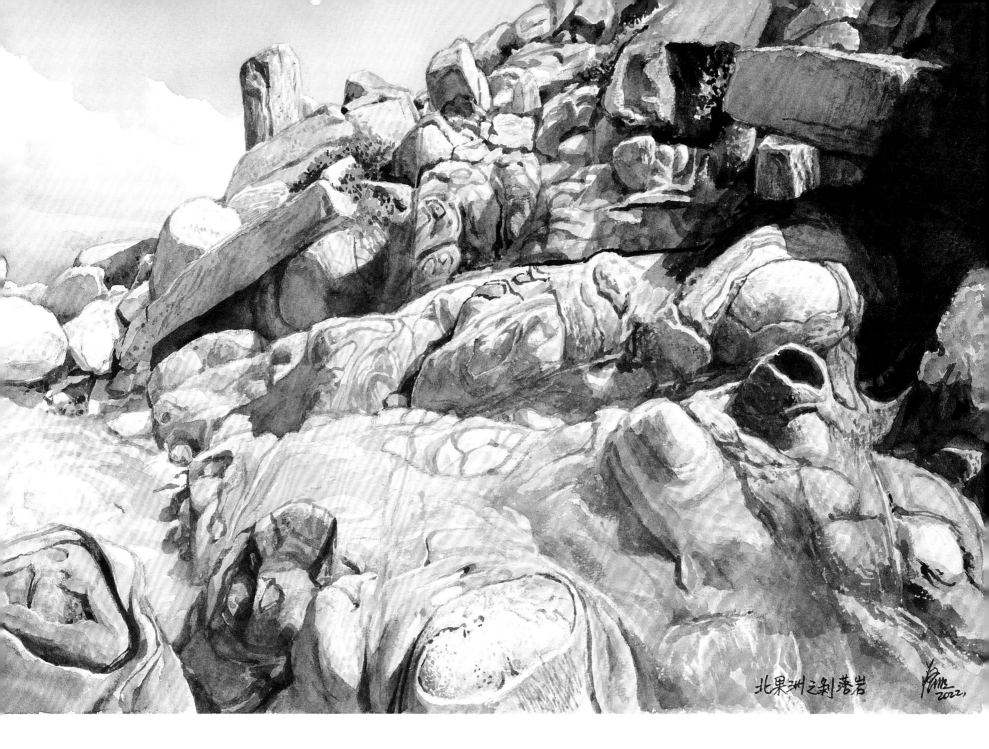

剝落岩之剝落岩

剝落岩 ｜ 北果洲

2022　38 x 56mm

分佈在斜坡上的洋蔥狀岩石，是球狀風化的結果。風化和侵蝕作用沿着岩石的節理進行，因為風化過程產生的物質硬度較低，容易從岩石表面剝落，造成了岩塊同心圓狀的風化地貌。

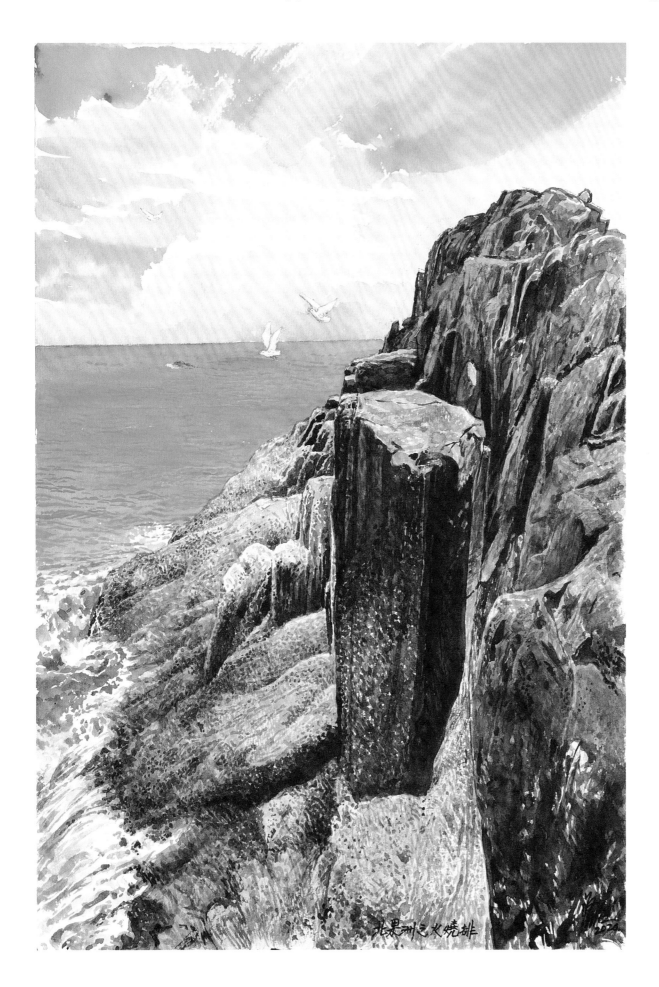

北果洲之火燒排

火燒排 ｜ 北果洲

2020　38 x 56mm

北果洲以火山岩柱而聞名。在一億四千二百萬年前的一次火山噴發中，沉積了一層非常厚的火山灰。隨着火山灰層的冷卻和收縮，灰層內部產生了巨大的拉張力，導致岩石裂開，形成了一群多角形的火山岩柱。

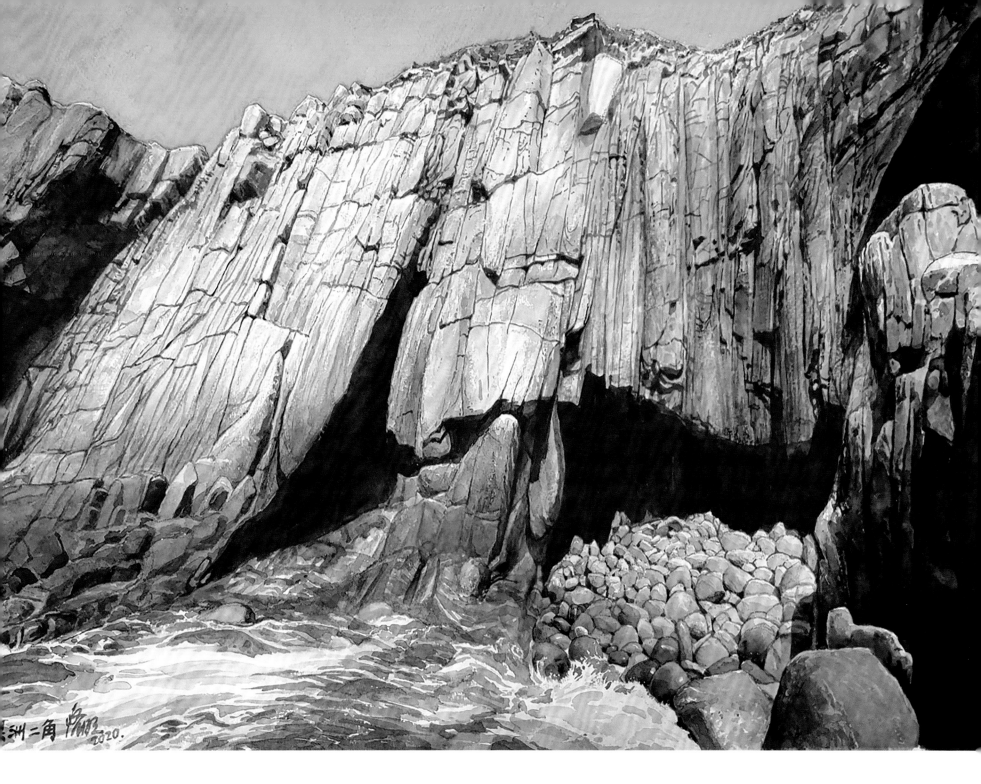

北果洲二角 ｜ 北果洲

2020　56 x 76mm

波浪沿着火山岩柱侵蝕，在北果洲二角地點形成了一系列洞穴。崖下的巨石非常圓滑，是被海浪長時間侵蝕的結果。

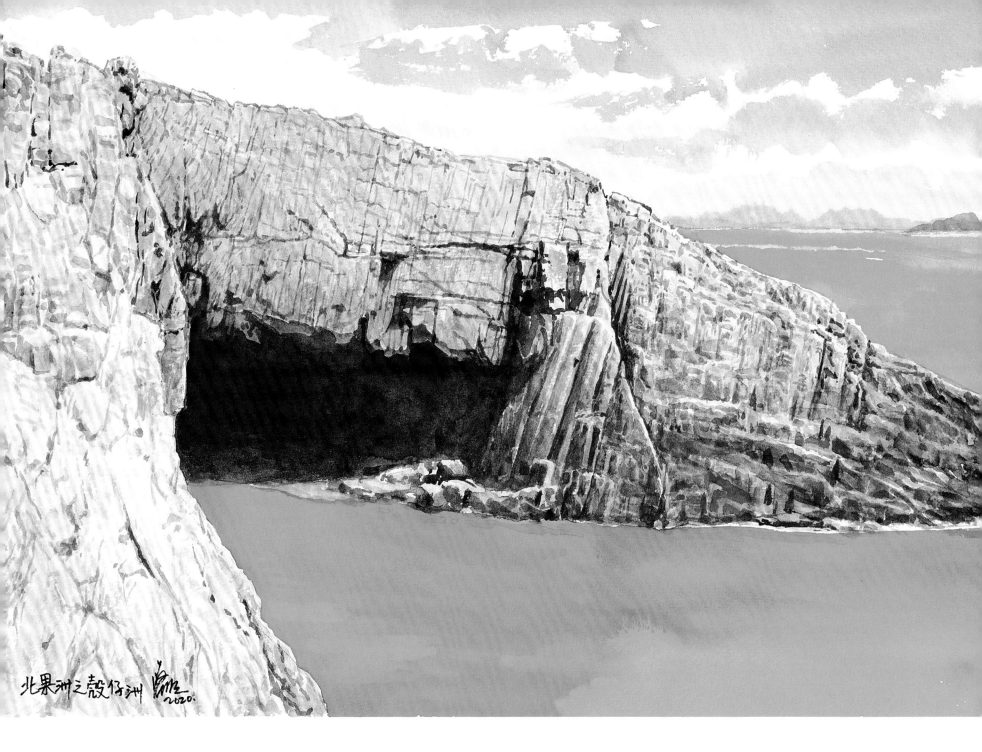

殼仔排 ｜ 北果洲

2020　38 x 56mm

殼仔排是北果洲北端的一個小孤島。島上景觀的獨特之處，在於地貌的發育受到垂直和水平節理的控制。沿着水平節理的侵蝕作用，讓殼仔排的頂部形成了一個寬廣的大平台。

崖壁上的火山凝灰岩在形成時，因冷卻收縮而形成了多組垂直節理和一組平行於地表的水平節理。當岩柱底部受到海浪侵蝕，使頂部的岩柱因失去支撐而崩塌下來。

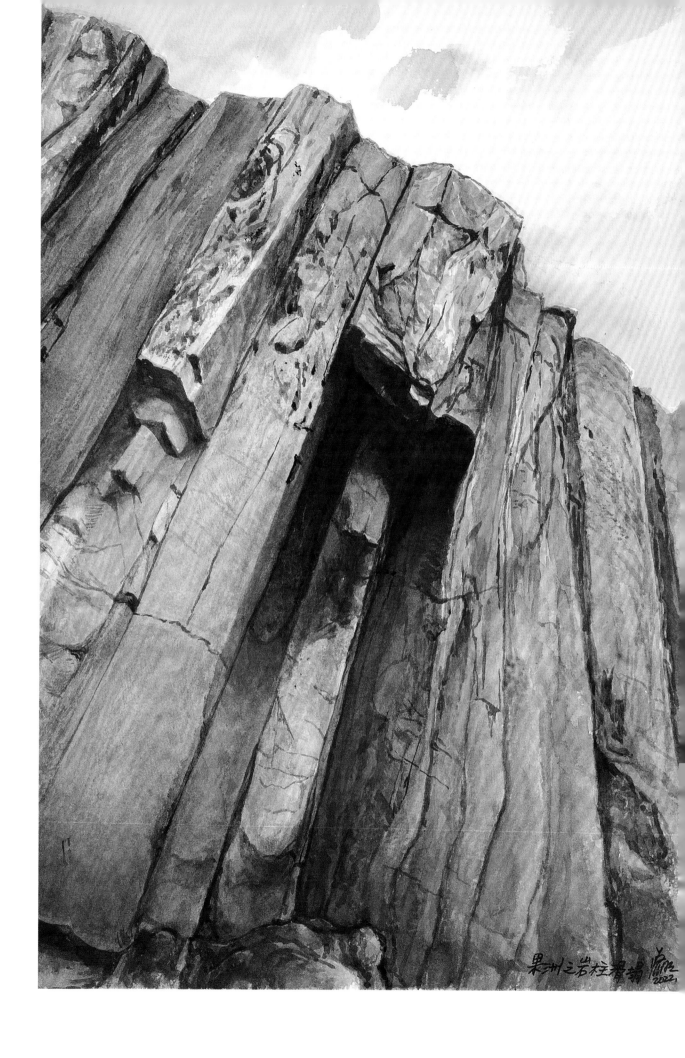

岩柱滑塌 ｜果洲

2022　38 x 56mm

圖中岩岸顯示出一條明顯的節理，從岩層頂一直延伸至海中。節理是岩石最脆弱的部分，海水沿着這些節理的侵蝕作用特別強烈，並帶走風化後的鬆散物質，造成岩岸表面凹陷。長期的侵蝕甚至會形成海蝕洞。

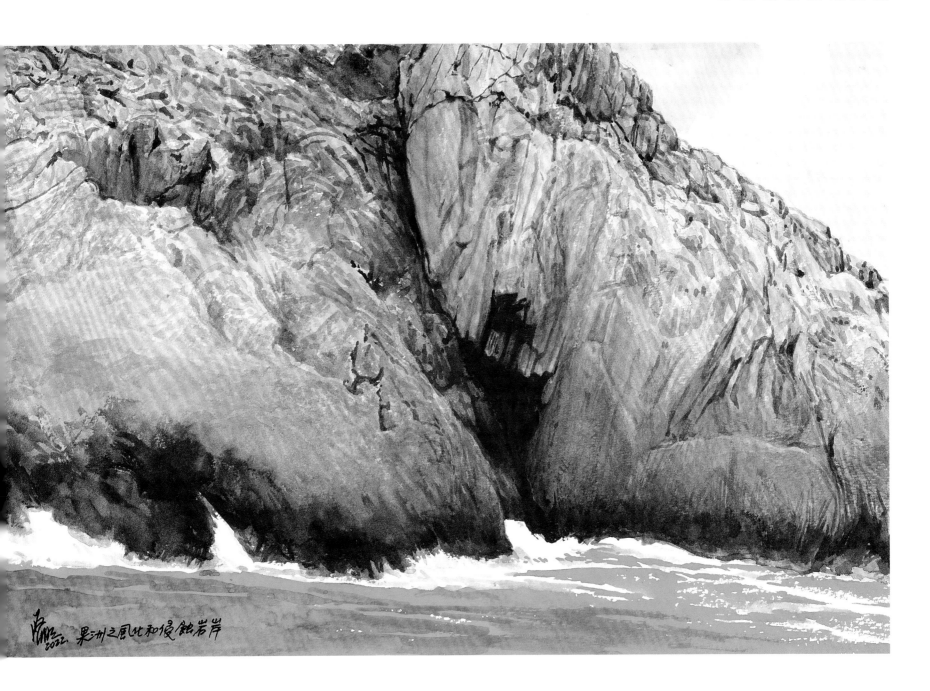

風化和侵蝕岩岸 ｜ 果洲

2022　38 x 56mm

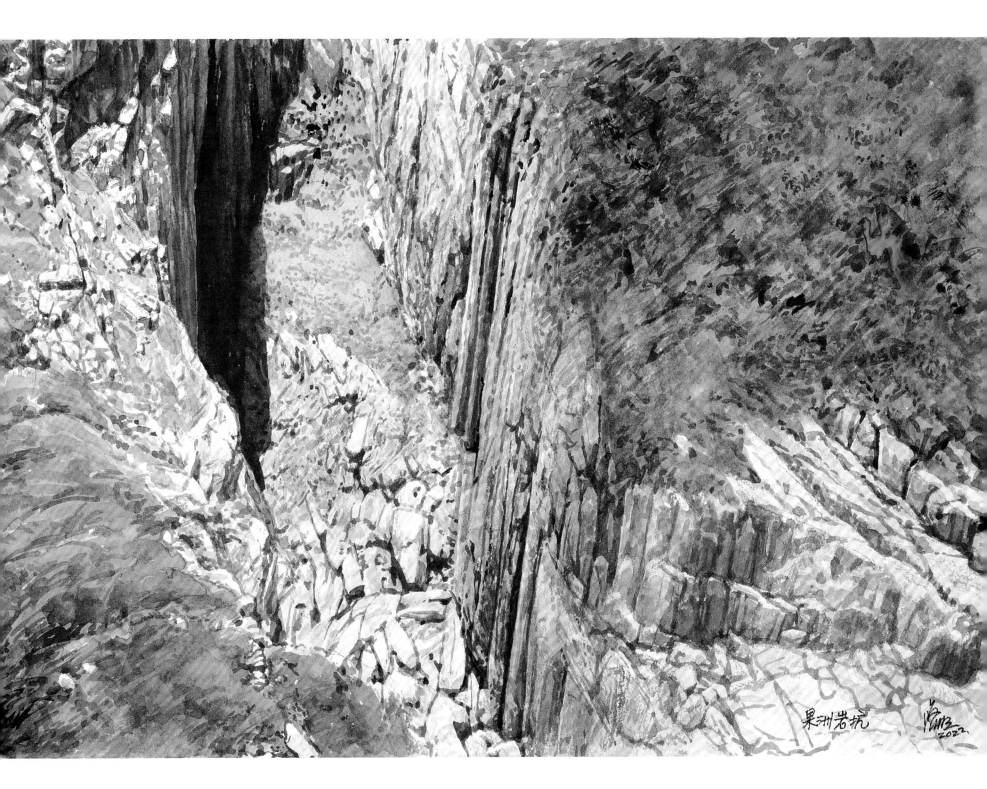

果洲岩坑

岩坑 ｜ 果洲

2022　38 x 56mm

岩坑是因波浪侵蝕而
在火山岩斷裂帶產生
的狹窄坑縫。狹窄的
坑縫內，佈滿大大小
小從上方坍塌下來的
柱狀石塊。

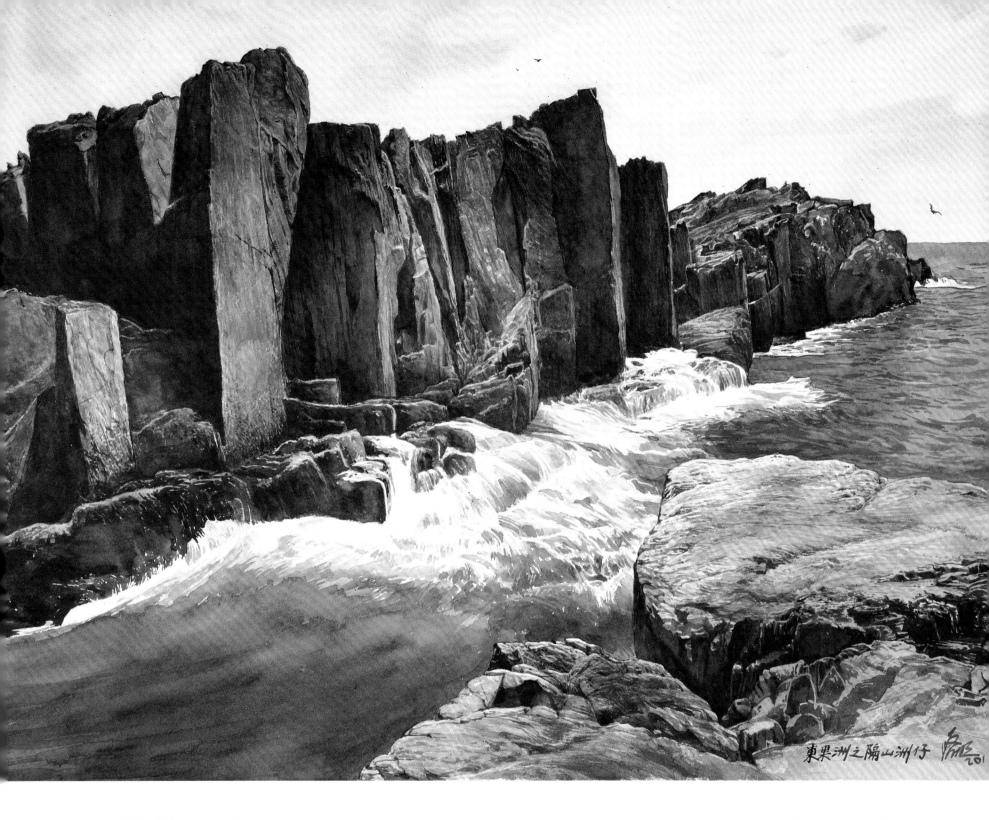

東果洲之隔山洲仔

隔山洲仔 | 東果洲

2013　56 x 76mm

近距離可見東果洲中沿
着狹窄水道的火山岩
柱。岩柱的直立面是岩
石經過冷卻、收縮，和
張裂而成的節理面。

香港水域最東的東果洲，完全是由形成於一億四千二百萬年前的火山岩柱所組成。岩柱一直延伸到海底，波浪侵蝕雕刻出的海崖包圍着整個島嶼。

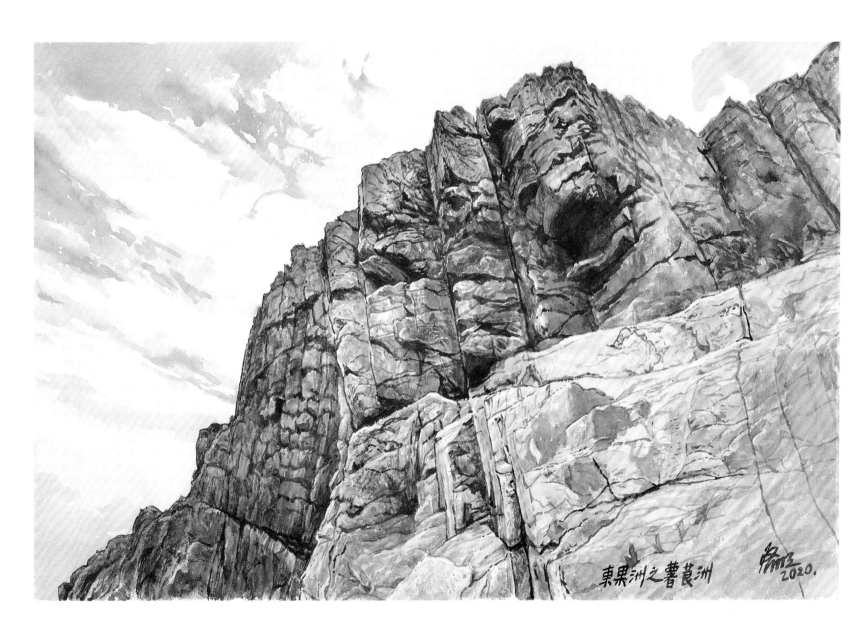

薯莨洲 ｜ 東果洲

2020　38 x 56mm

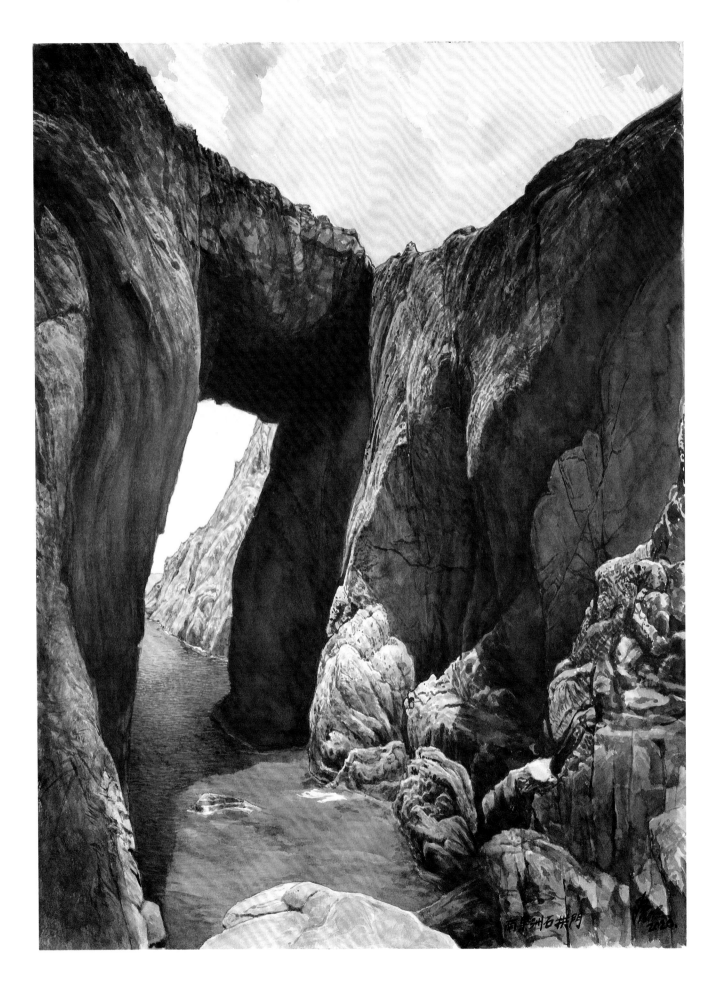

南果洲上的岩石是火山角礫岩，沿着岩石中兩條斷層的波浪侵蝕，形成了一個大海蝕拱，斷層在海拱頂部明顯可見。

石拱門｜南果洲

2020　56 x 76mm

三龍口是三個海蝕洞，由海浪沿着一組方向一致的裂縫侵蝕而成。

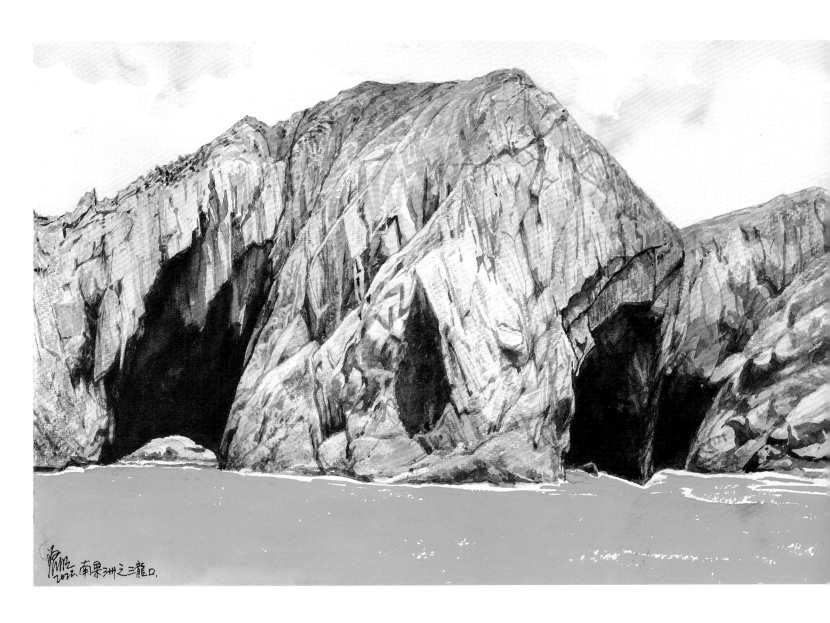

三龍口 ｜ 南果洲

2022　38 x 56mm

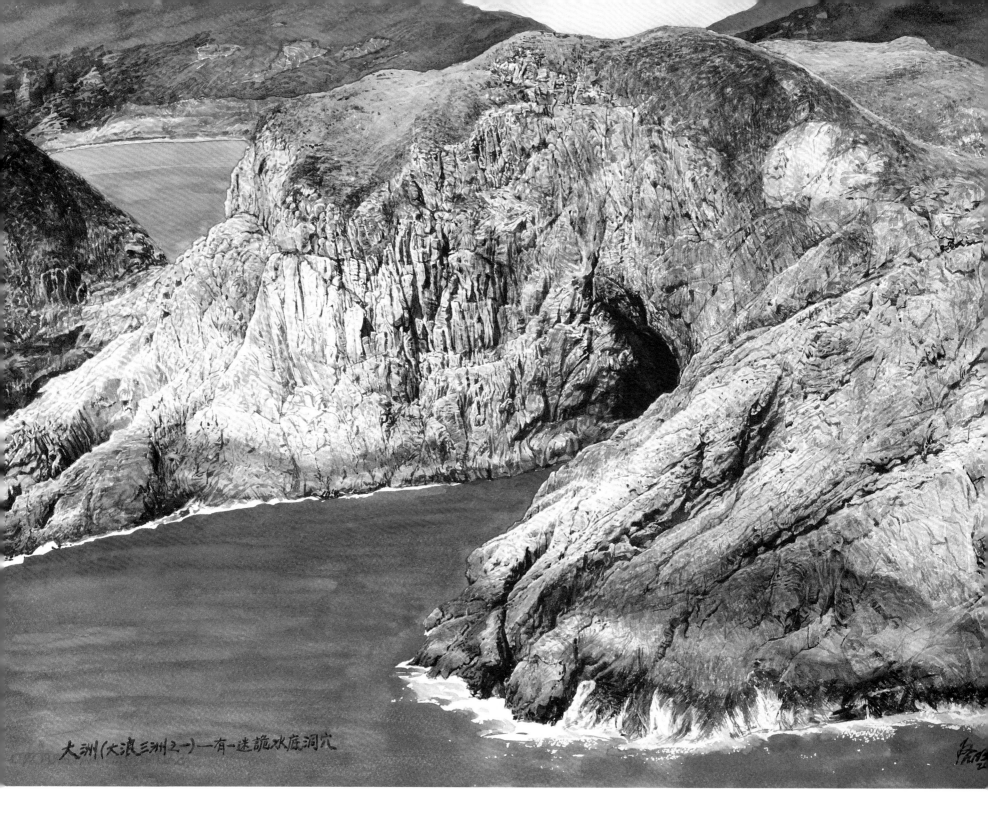

大洲（大浪三洲之一）一有一迷詭水底洞穴

迷詭水底洞穴 │ 大洲（大浪三洲之一）

2014　56 x 76mm

大洲是大浪三洲之一，該地區以有許多海蝕洞而聞名，這些海蝕洞是海浪沿火山岩斷裂帶和節理侵蝕形成。

在自然界中，由於岩石的特性對比，能夠產生引人入勝的地貌景觀。畫中顏色較為淺色的岩層含豐富石英質，令岩石變得堅硬，而顏色較深的則可能是抗蝕力較低的火山凝灰岩。這些岩石因其不同的抗蝕性能，形成了一種猶如章回小說中所描繪的白骨陰陽爪般的地貌。

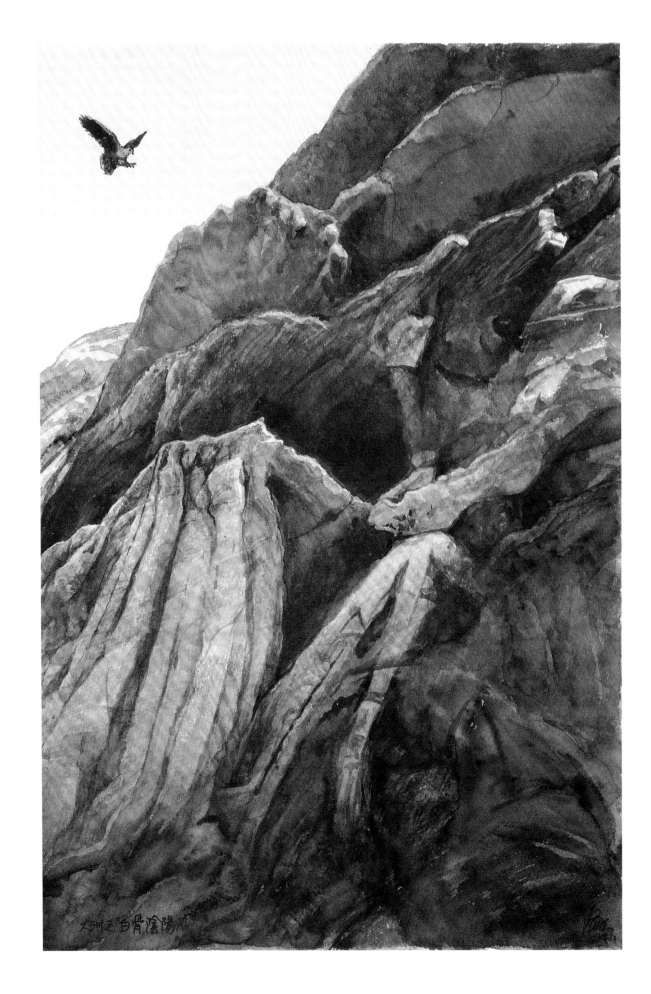

大洲之白骨陰陽爪

白骨陰陽爪 ┃大洲

2021　38 x 56mm

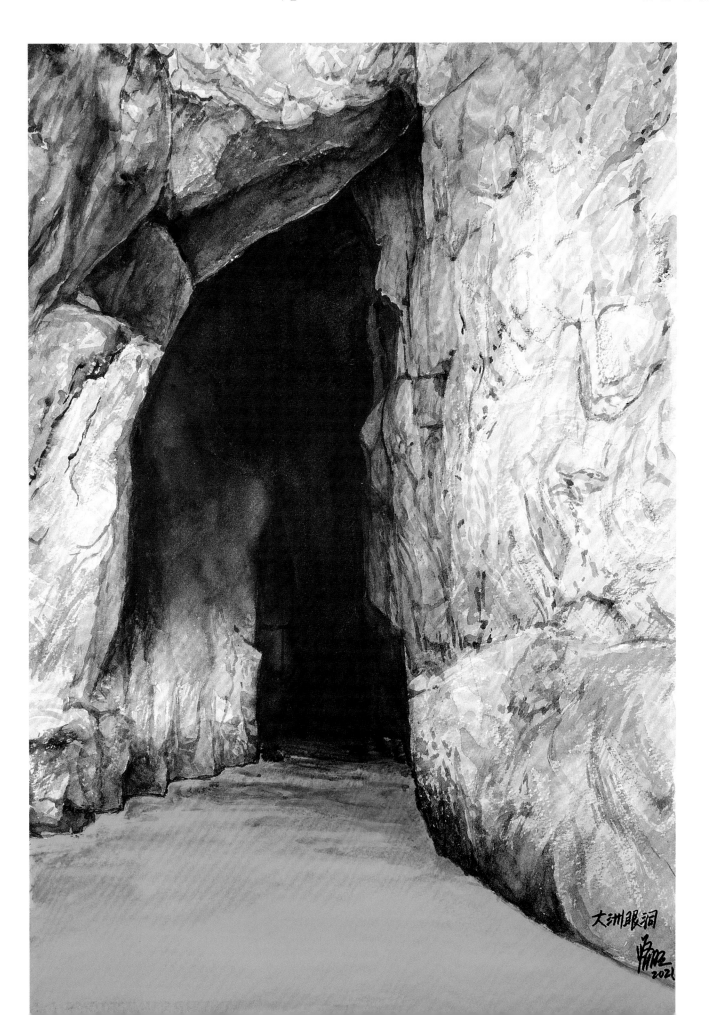

眼洞是沿着裂縫侵蝕形成，洞穴右側的裂縫清晰可見，但左側沒有明顯的裂縫，導致海蝕洞出現不對稱的侵蝕狀態，形似眼睛，因而得名「眼洞」。

眼洞 ｜大洲

2021　38 x 56mm

石洞與海水　　江啟明

《眼洞》以洞為主題，故全幅畫黑白對比最強烈的就是「洞」。這是一個石洞，雖然那裏的石因受鹹的海風和水侵蝕，從表象看並不太硬，但內質是硬的石岩，與柔和的海水成對比，剛柔突顯，更使人感受到海水在浮動，這也本是大自然的現象。畫家需要能把握及描繪出這種自然的衝突與融合，相悖而統一，隨心而出，隨意而行，這也是中國太極文化，即身、心、意要合精、氣、神三元，亦即要結合宇宙觀，天人合一的人和自然高度和諧統一。我常說藝術最高境界是「屬靈」的道理，亦即把自己提升到反璞歸真，與自然融為一體，氤氳於天地紫氣的方圓中。

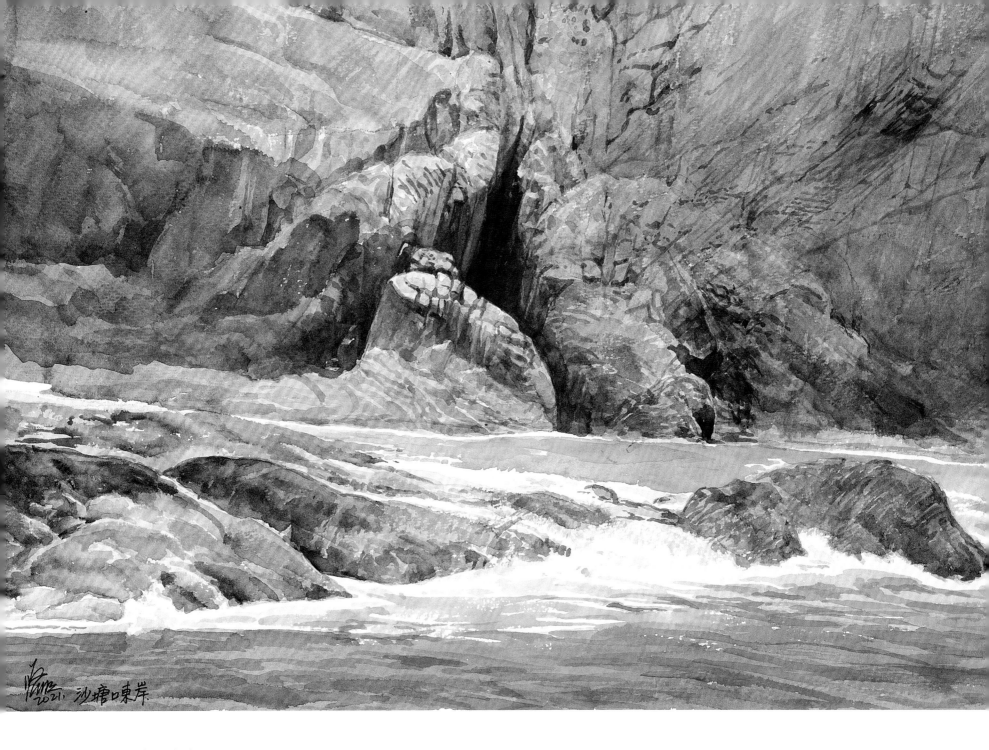

沙塘口東岸 ｜西貢

2021　38 x 56mm

沙塘口的岩石主要為火山凝灰岩，凝灰岩中具有柱狀節理，海浪沿岩石節理侵蝕形成海蝕地貌。

從畫中可見非常整齊、近乎垂直的火山岩柱，經海浪洗刷造成的圓潤巨石和因海浪衝擊而成的海蝕洞。

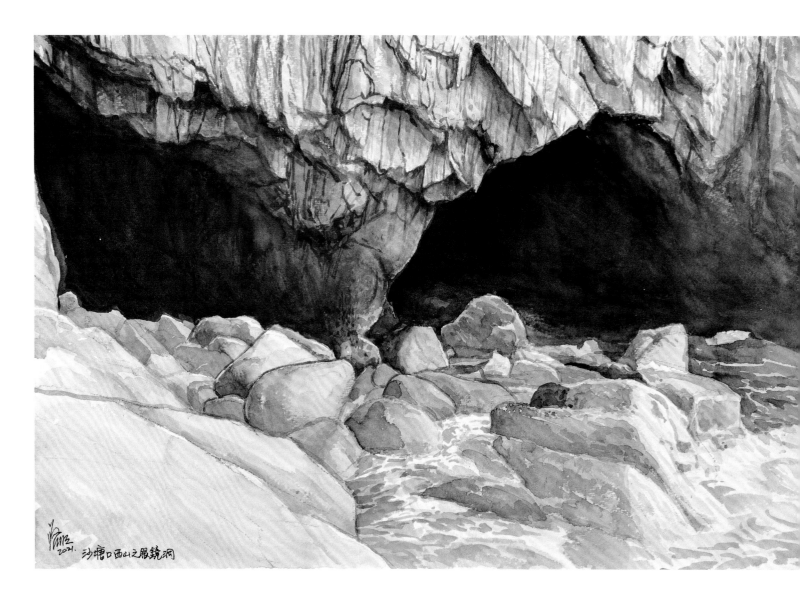

西山之眼鏡洞 ｜ 沙塘口

2021　38 x 56mm

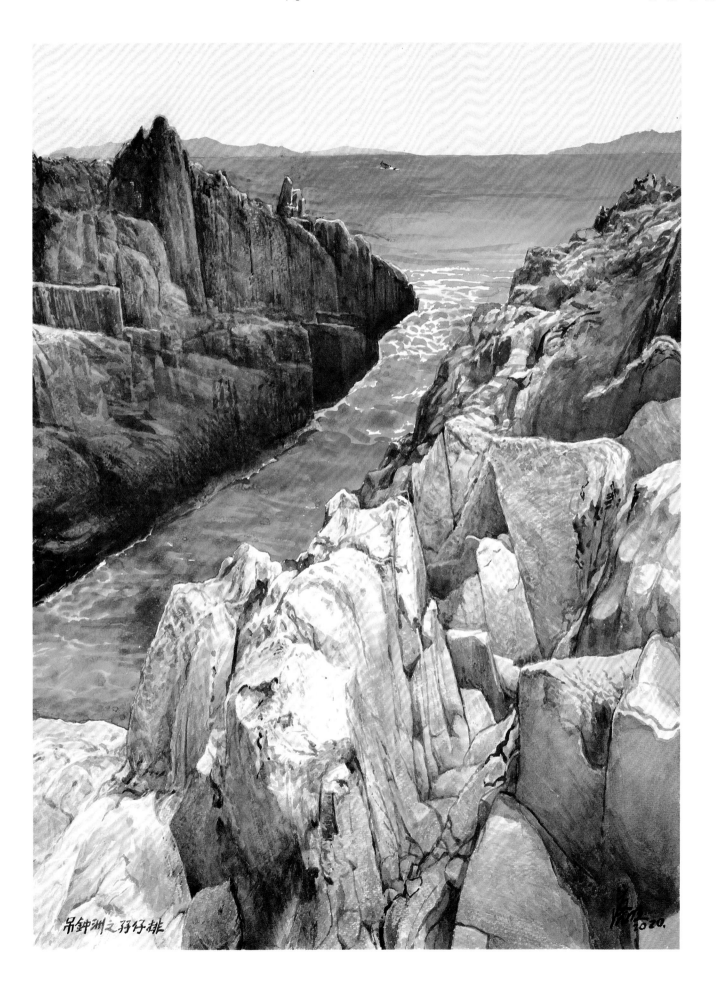

吊鐘洲之孖仔排

岩石破碎帶和節理通常抗蝕力弱，容易被波浪侵蝕。畫中的狹窄水道位於吊鐘洲，是波浪沿着岩石中的裂縫侵蝕形成。

孖仔排 ｜ 吊鐘洲

2020　56 x 76mm

吊鐘洲 ｜ 吊鐘洲

2019　56 x 76mm

強烈的海浪作用會限制植被的生長。在吊鐘洲這個斜坡上，植被線清楚地描繪了沿岸受海浪作用所影響的範圍。

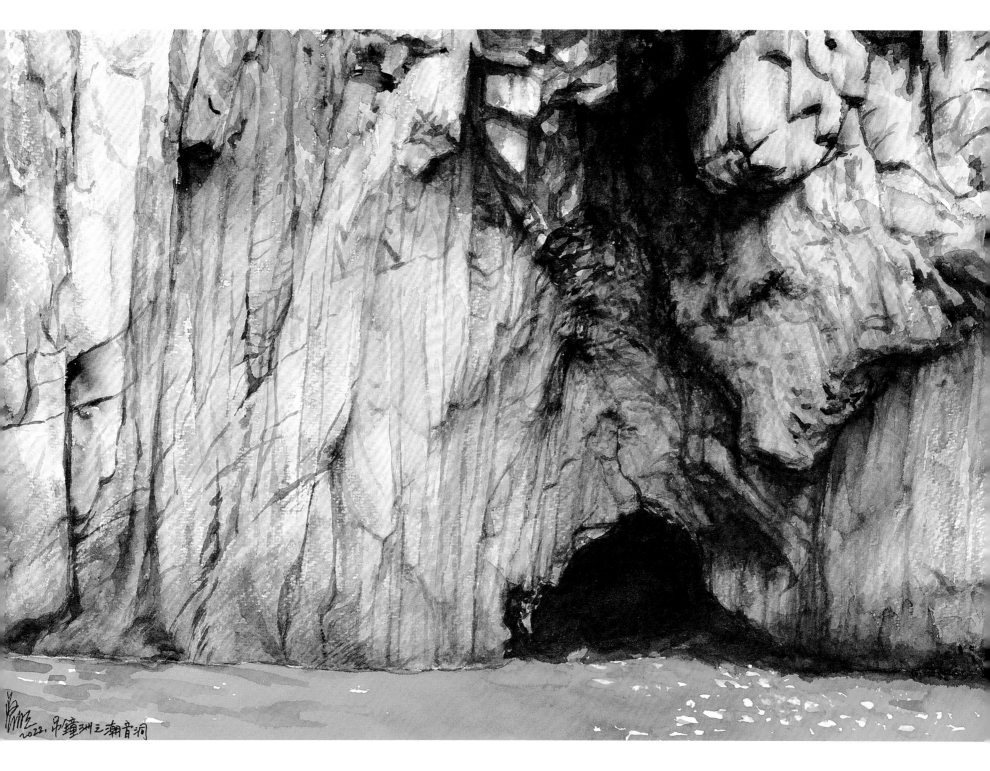

潮音洞 | 吊鐘洲

2022　38 x 56mm

吊鐘洲潮音洞是香港四大名洞之一，洞內有洞，是一個複式洞穴，由海浪沿着凝灰岩節理侵蝕而成。在潮音洞兩旁的岩石，可見極整齊的六角形火山岩柱。

在火山凝灰岩中發育的岩岸地貌，地貌的發育受存在於岩石中的垂直和水平節理所控制。

匙洲 ｜ 㟃西洲

2020　38 x 56mm

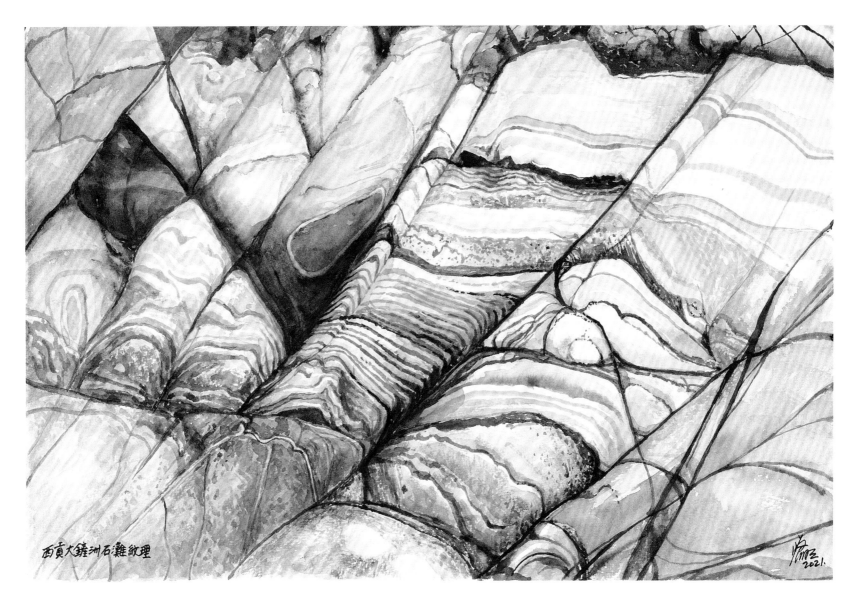

石灘紋理 | 西貢大鏟洲

2021　38 x 56mm

畫中地區主要由火山碎屑岩組成，岩層呈現出多種不同的顏色。這些岩石的薄層與地面相交，形成了一幅幅彩色圖案。

沿岩石節理的波浪侵蝕形成了一個海蝕洞。

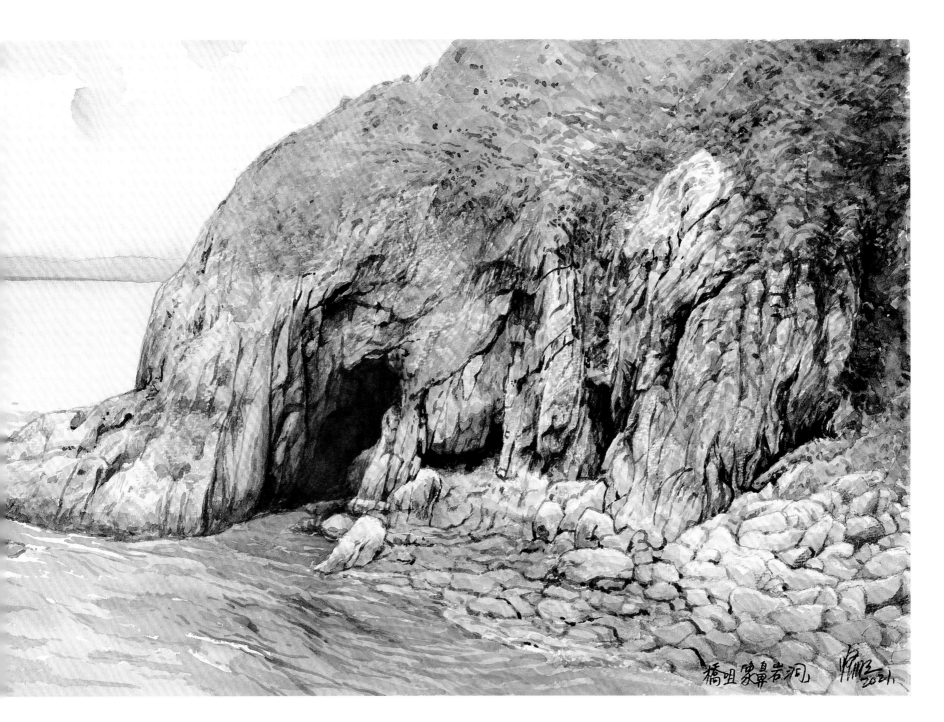

象鼻岩洞 ｜ 橋咀

2021　38 x 56mm

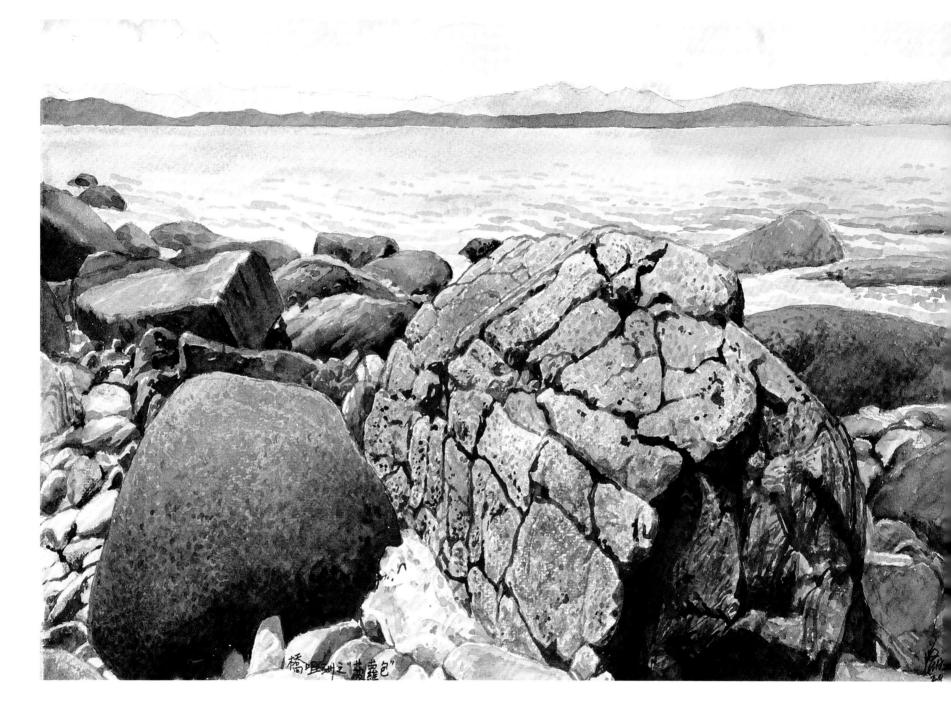

橋咀洲之"菠蘿包"

菠蘿包 ｜ 橋咀洲

2022　38 x 56mm

成菠蘿包狀的石礫。
力，使裂紋張開和擴大，最終形
結晶，結晶過程產生強大的壓
發，令海鹽在岩石的微細裂紋中
的潮汐帶。岩石裂縫中的海水蒸
這種非常特殊的地貌可見於沿海

流紋石由二氧化矽含量很高的熔岩形成，其特徵是岩石中有強烈扭曲的流動紋理。橋咀洲的流紋岩就是這種高黏度熔岩的例子。

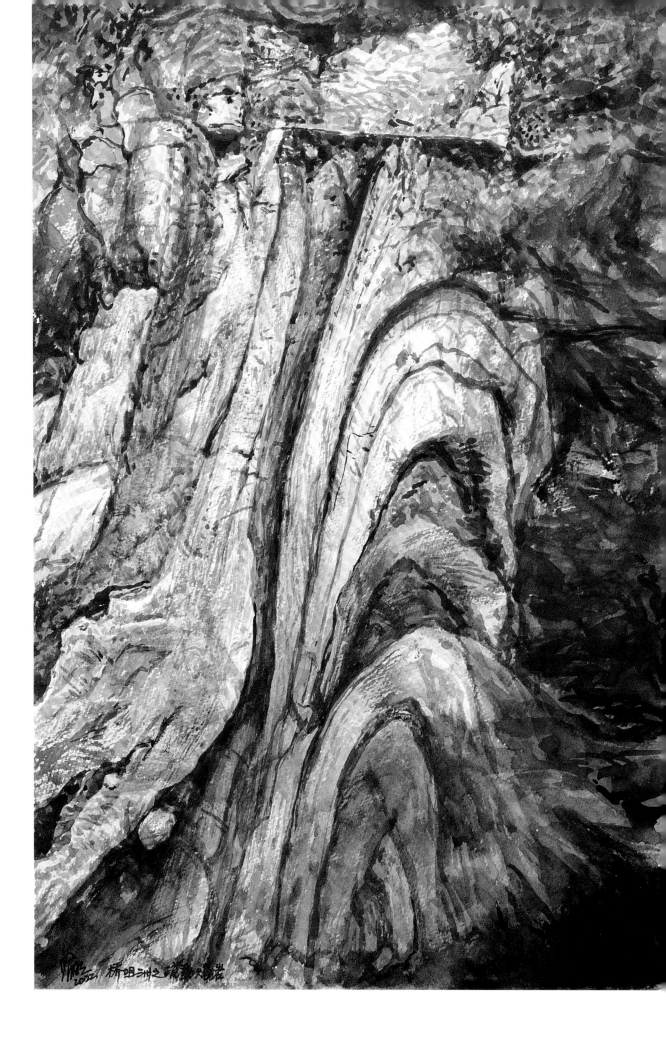

西貢流動熔岩 ｜ 橋咀洲

2022　38 x 56mm

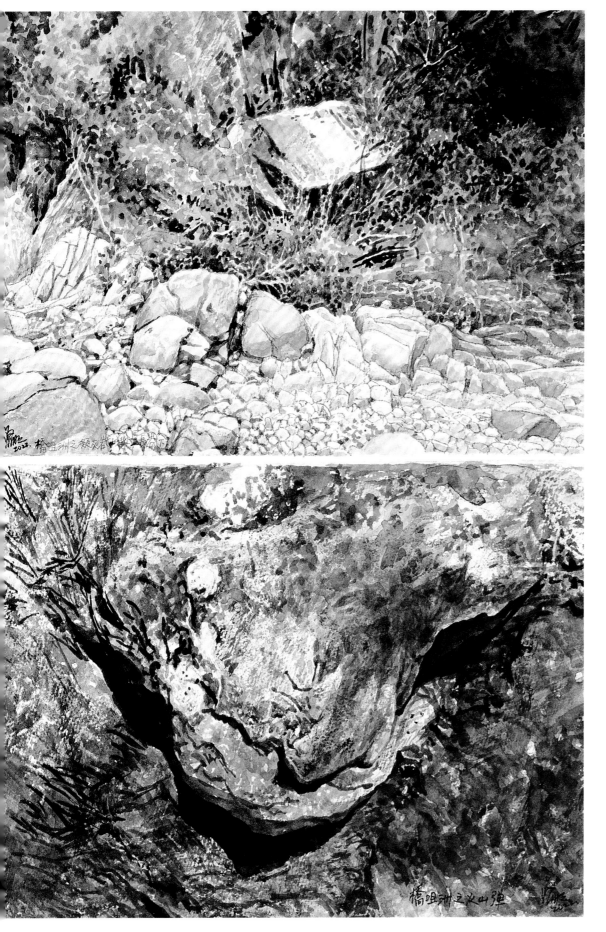

橋咀洲之凝灰岩與二長岩碎片

橋咀洲之火山彈

在這個島上，可以找到幾種不同的岩石類型，包括凝灰岩、流紋岩和二長岩，在海灘和沿海發現的岩石碎片，也包括上述類型及許多其他不同類型的岩石。

凝灰岩（上）與二長岩（下）｜橋咀洲

2022　38 x 56mm

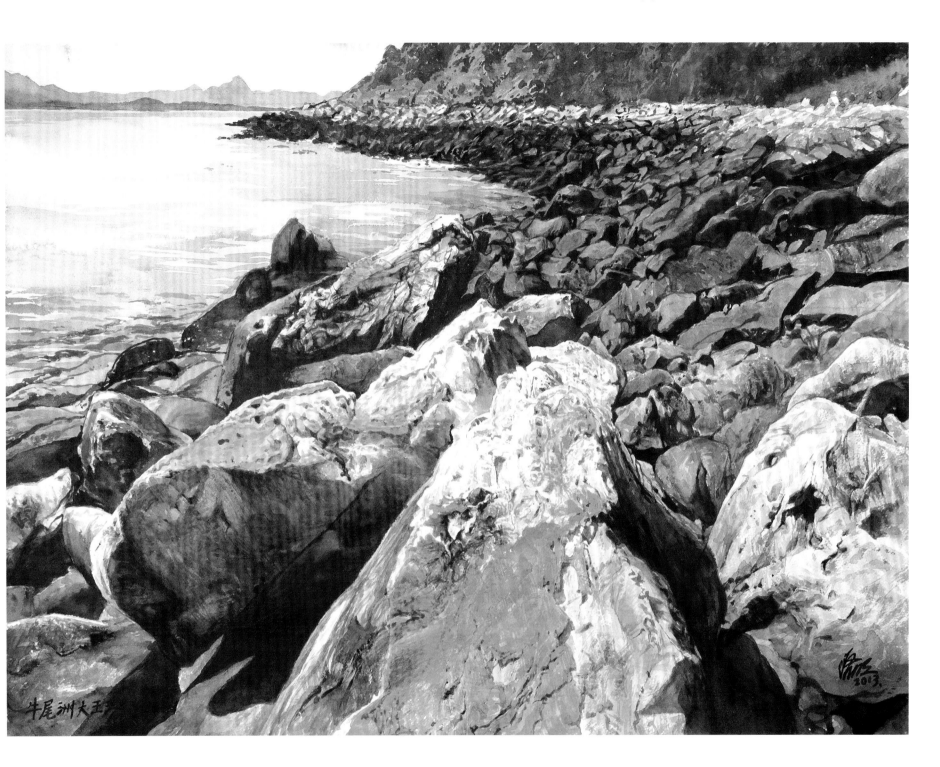

牛尾洲 | 西貢

2013　56 x 76mm

牛尾洲位於內海，海浪相對安靜，靠近海岸線的植被線亦較低。畫中前景的巨石在風化過程中被氧化，在岩石表面形成一層薄薄的紅色氧化殼。

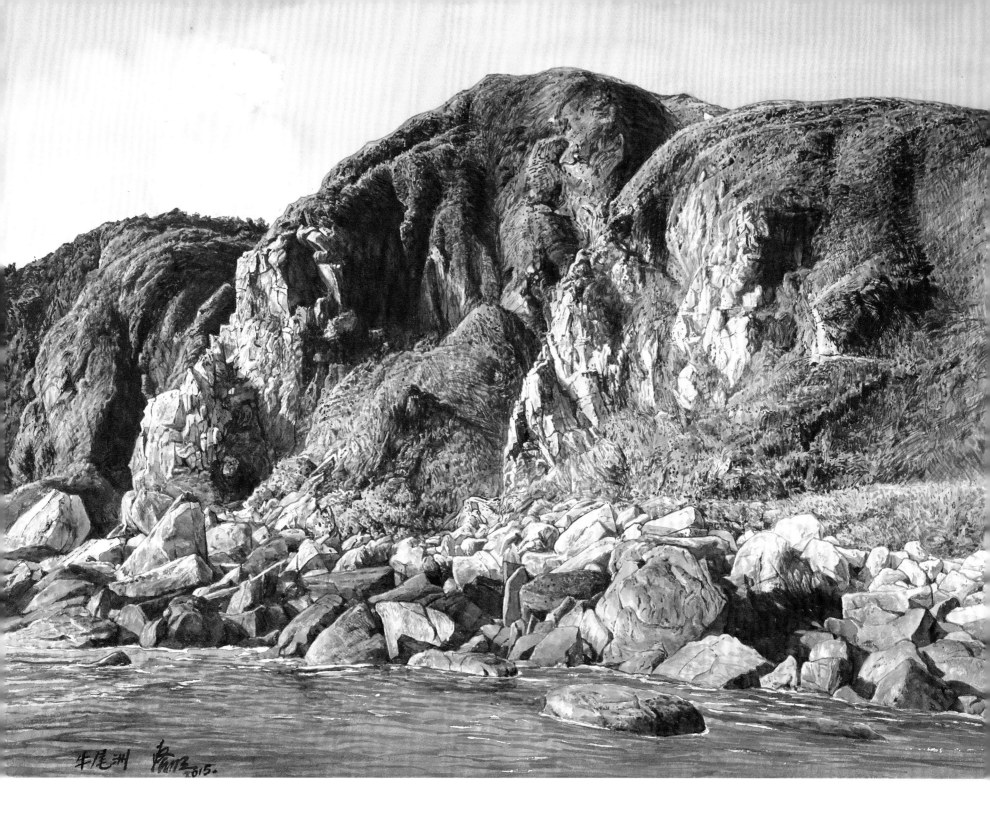

牛尾洲 | 西貢

2015　56 x 76mm

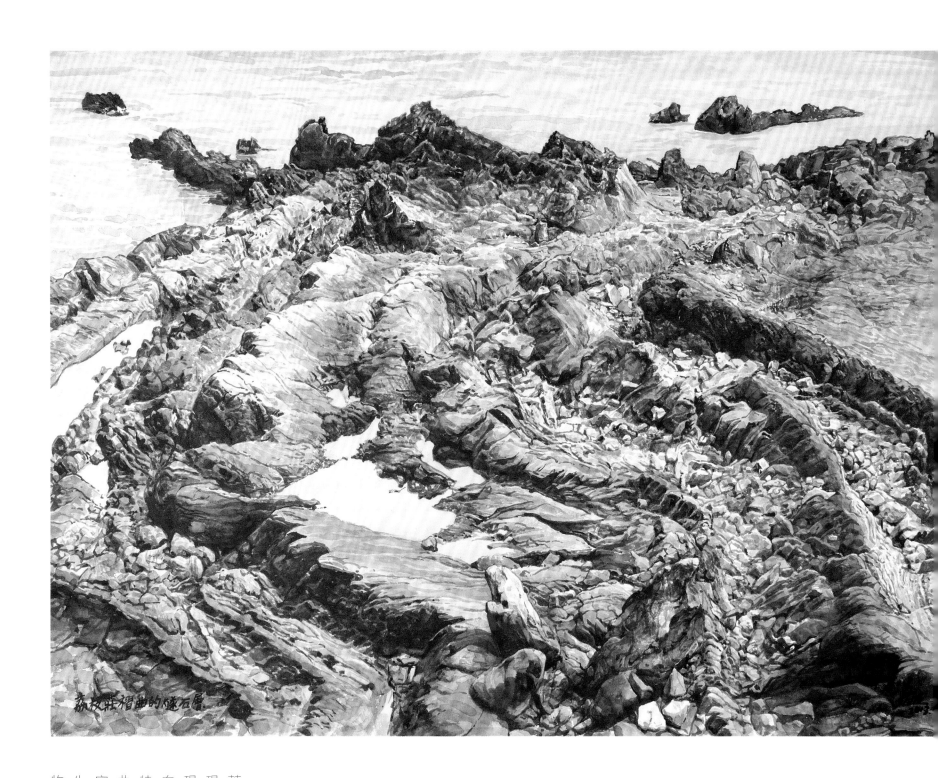

荔枝莊海岸暴露的岩層呈現許多扭曲的層理和褶曲現象。這些褶曲構造的方向十分不一致，且發生在特定的岩層之內。這些褶曲現象發生於沉積物尚未完全固結之前，在水底發生的滑坡，可以導致沉積物被扭曲。

燧石層的褶曲 ｜荔枝莊

2013　38 x 56mm

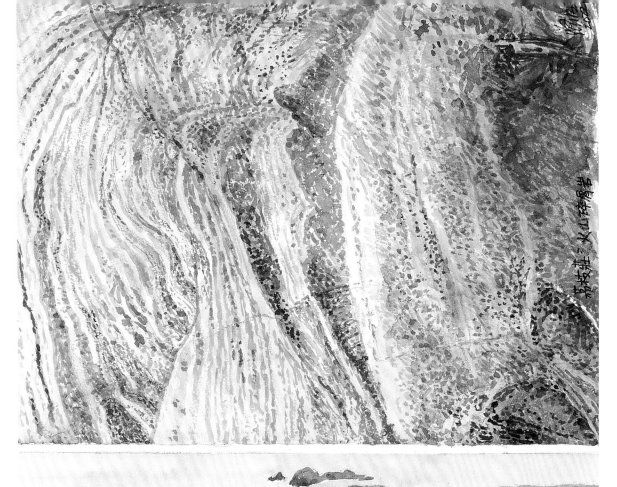

各種顏色的岩層與地面相交，形成了如同繪畫一般的藝術圖案。下圖展示的是在荔枝莊露出的燧石層，在沉積過程中，沉積物發生滑塌，形成了扭曲的岩層。

火山碎屑石（上）與燧石（下） ｜荔枝莊

2022　38 x 56mm

在荔枝莊的火山沉積岩中，當沉積物仍處於鬆散狀態時，由於滑動而引起的扭曲現象形成了褶皺，這稱為坍塌褶皺。

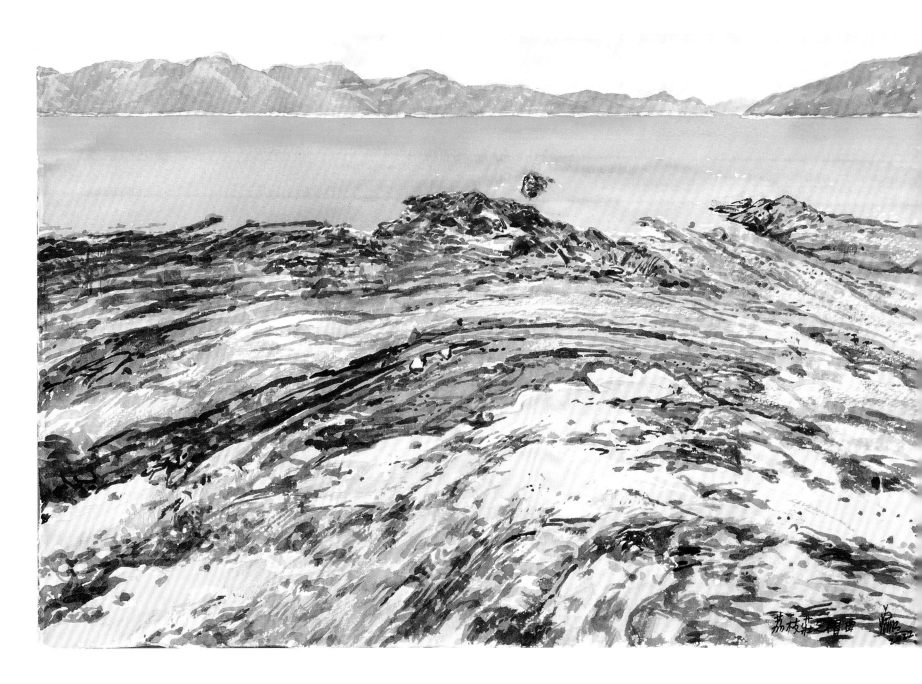

褶曲 ｜ 荔枝莊

2022　38 x 56mm

每一層火山岩層代表一次火山爆發所導致的沉積的記錄，而岩層不同的顏色則代表着火山噴發物不同的成分。例如，受到氧化的火山灰會呈現紅色（左）。岩層中縱錯的層面和節理，令岩石展現出生動的活力（右）。

火山沉積岩 ｜ 荔枝莊

2022　38 x 56mm

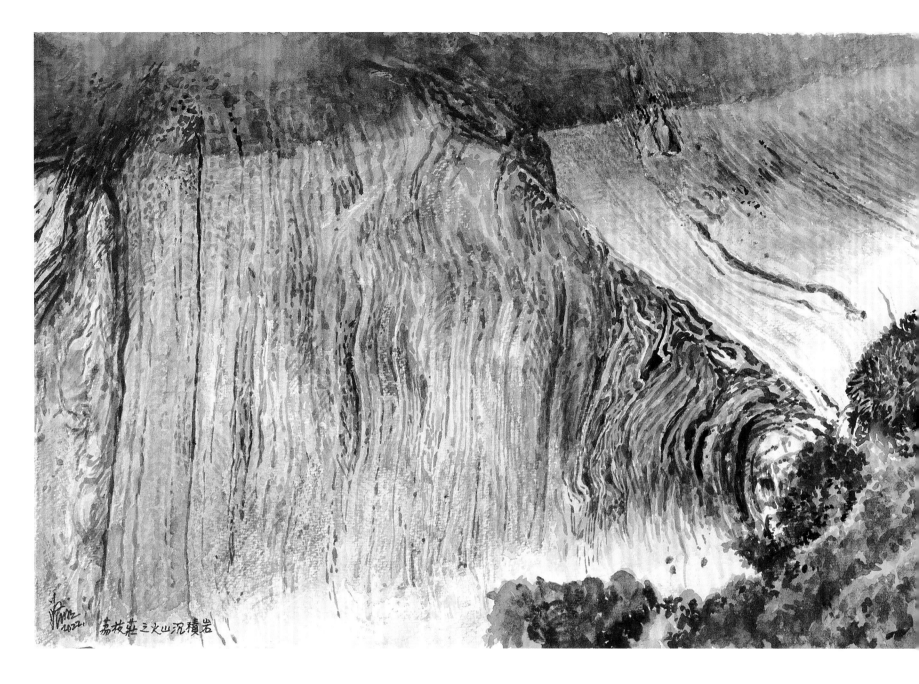

荔枝莊之火山沉積岩

火山沉積岩 | 荔枝莊

2022　38 x 56mm

畫中的火山沉積岩是由火山灰燼沉積而成的。原本呈水平狀態的岩層，因經歷地殼運動，從水平位置改變成近乎直豎的狀態。

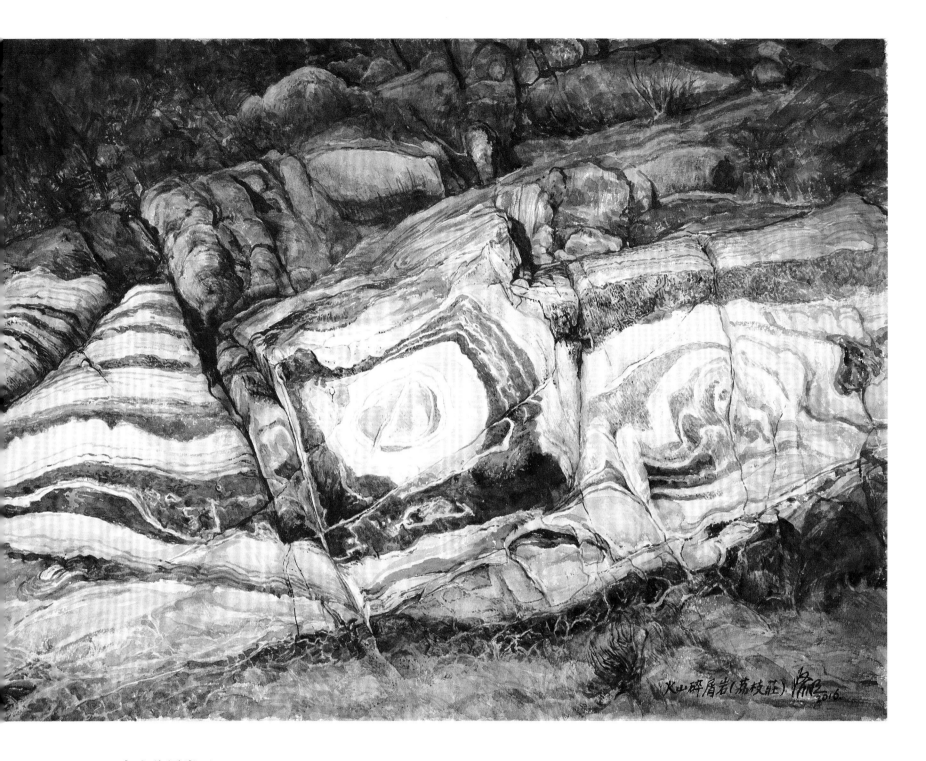

火山碎屑岩（荔枝莊）2016

火山碎屑岩 ｜ 荔枝莊

2016　56 x 76mm

岩石的礦物質含量、粒度
大小和氧化狀態，會導致
岩石呈現不同的顏色。多
重色彩的薄層火山沉積岩
與凹凸不平的地面相交，
形成了畫中所展現的藝術
作品。

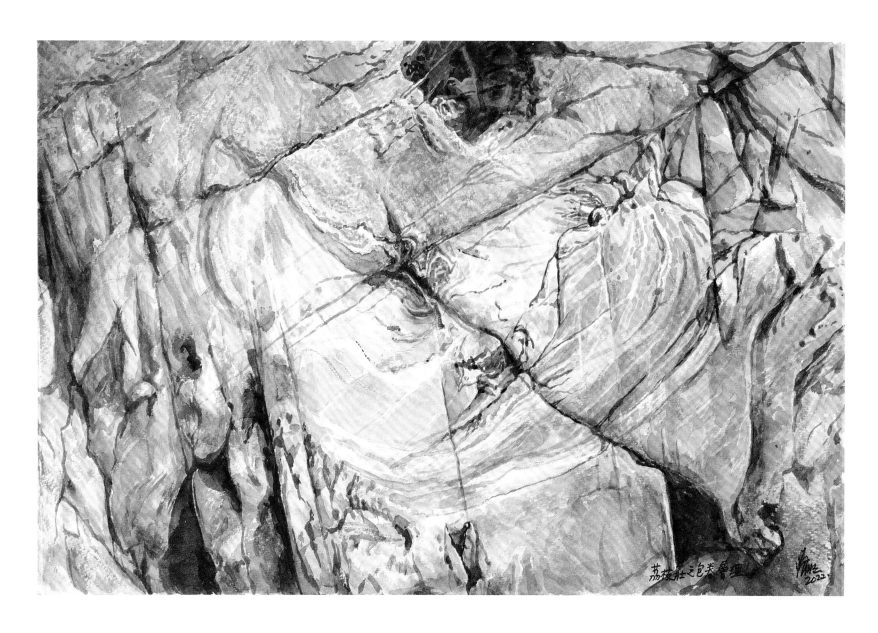

包卷層理 ｜ 荔枝莊

2022　38 x 56mm

包卷層理是指岩石在脫水作用下發生的一種現象，導致其薄層扭曲成類似卷心菜的形狀。這種變形通常發生在沉積物處於半塑性狀態時，多出現在上層沉積之前。因此，包卷層理的頂部常常被上面的沉積層所截斷。

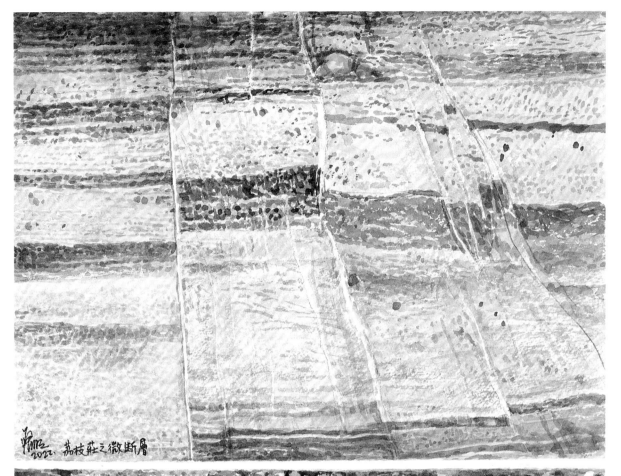

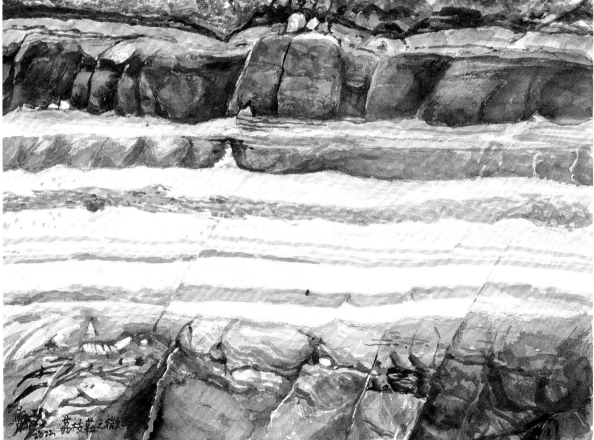

荔枝莊沿岸露出的岩石，是火山噴發周期間的碎屑沉積物。由於沉積物的成分和粒度不同，導致岩層有不同顏色。沉積岩層物有些微斷裂，是在沉積過程中發生的地質活動所造成。

微斷層 ｜ 荔枝莊

2022　38 x 56mm

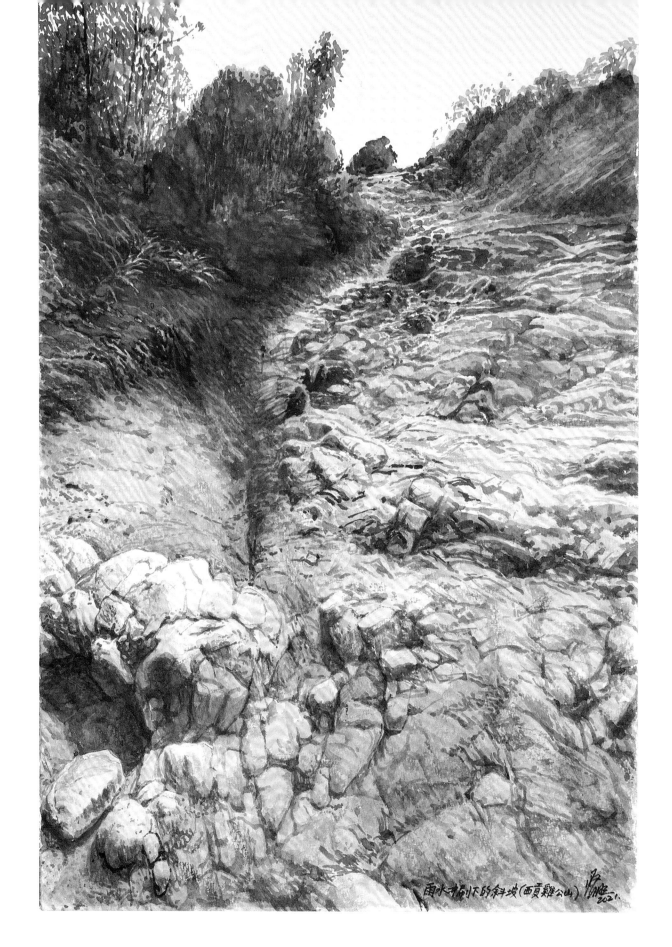

從畫中，我們可以看到地表流水造成的土壤侵蝕。斜坡的風化土壤本來已經非常鬆散，且固結不良。流水開始在斜坡一側沖擦出小溝壑。

雨水沖刷下的斜坡 ｜西貢雞公山

2021　38 x 56mm

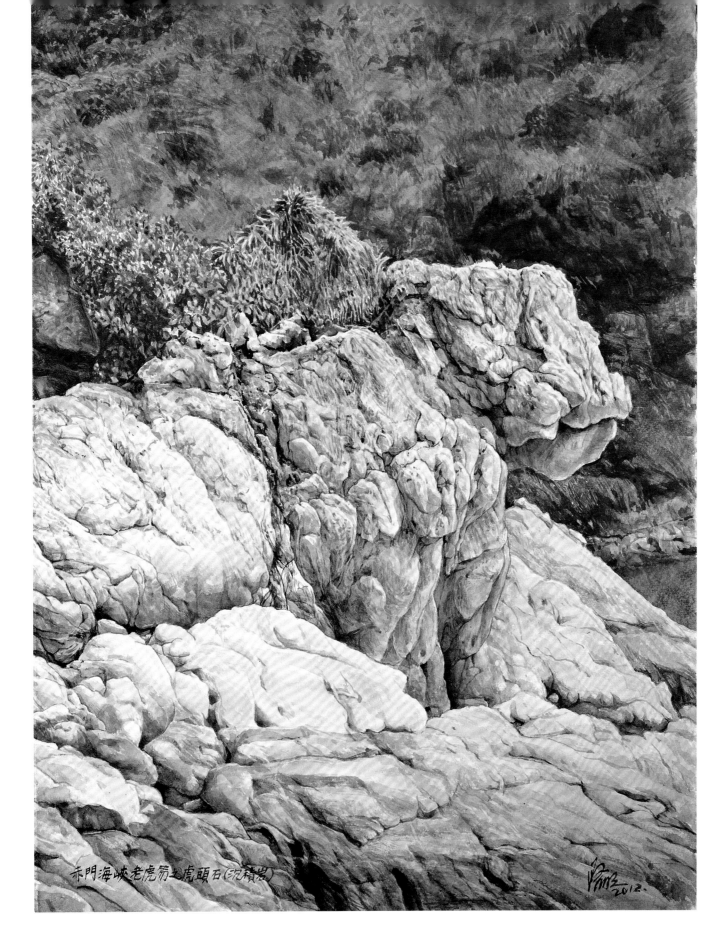

老虎笏地區是一系列泥盆紀時代的抗侵蝕力強的石英砂岩，岩層底部受到波浪侵蝕，形成畫中如老虎頭的地貌。

赤門海峽老虎笏之虎頭石(沉積岩)

虎頭石 | 赤門海峽老虎笏

2012　56 x 76mm

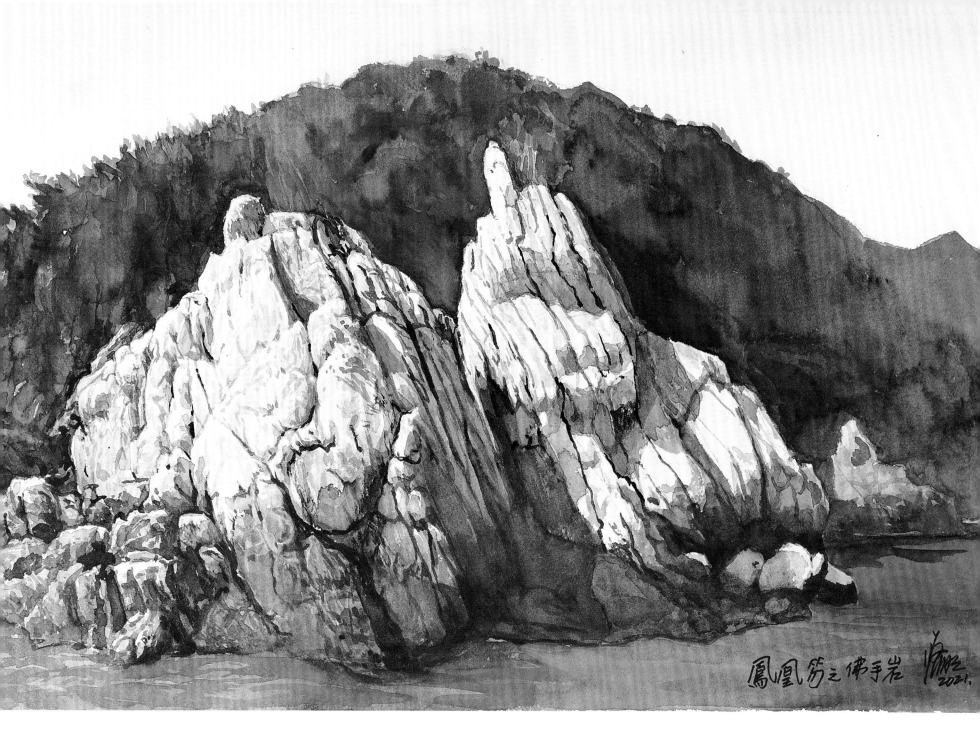

佛手岩 ｜ 鳳凰笏

2021　38 x 56mm

這裏暴露的岩石是一系列泥盆紀的石英砂岩。高石英含量使岩石呈白色，地殼運動使岩層從原先的水平狀態傾側至幾乎垂直狀態。

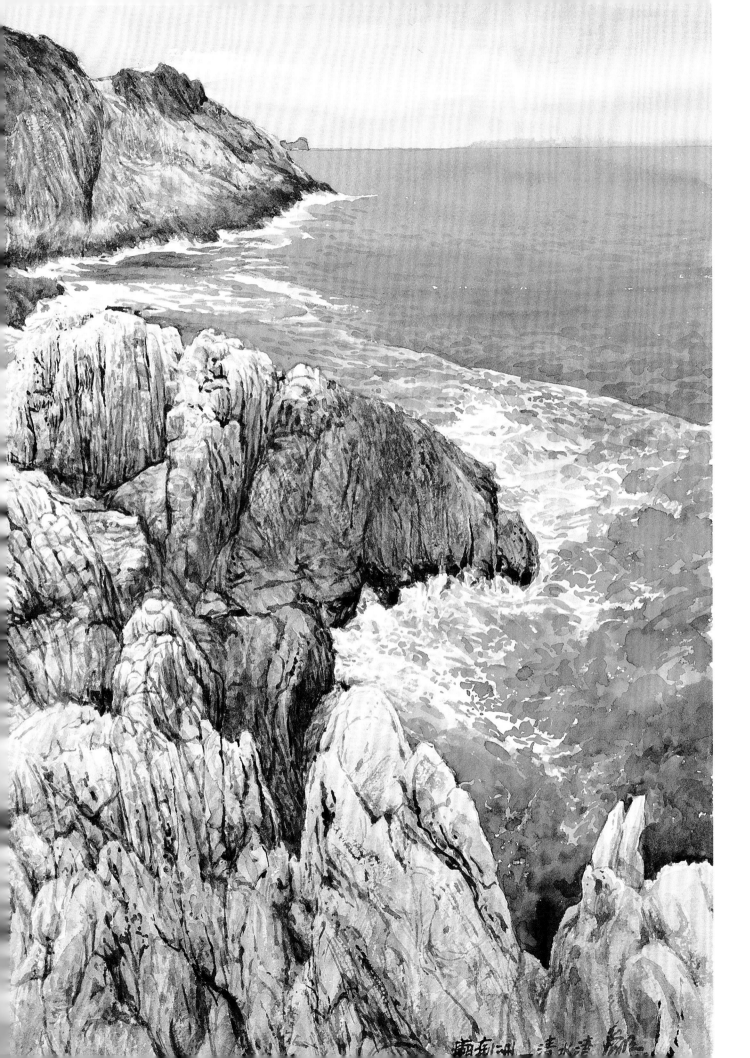

從東面而來的「盛行風」，在香港東側締造了壯麗的海岸，形成許多海崖、岩岸和海蝕洞，但海岸地區普遍缺乏廣闊的沿海平原。

癩痢洲 │ 清水灣

2020　38 x 56mm

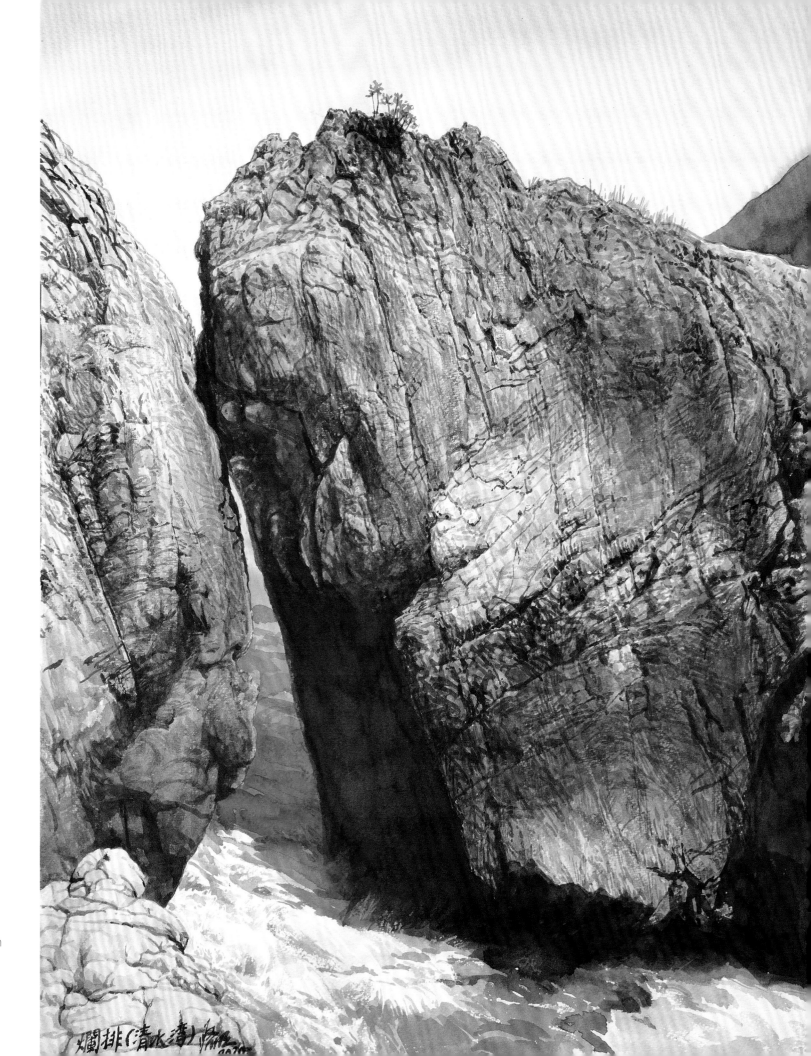

海浪侵蝕岬角中間，形成一條狹窄的水道，將其截斷，形成了一條海蝕柱。

爛排 ｜清水灣

2020　56 x 76mm

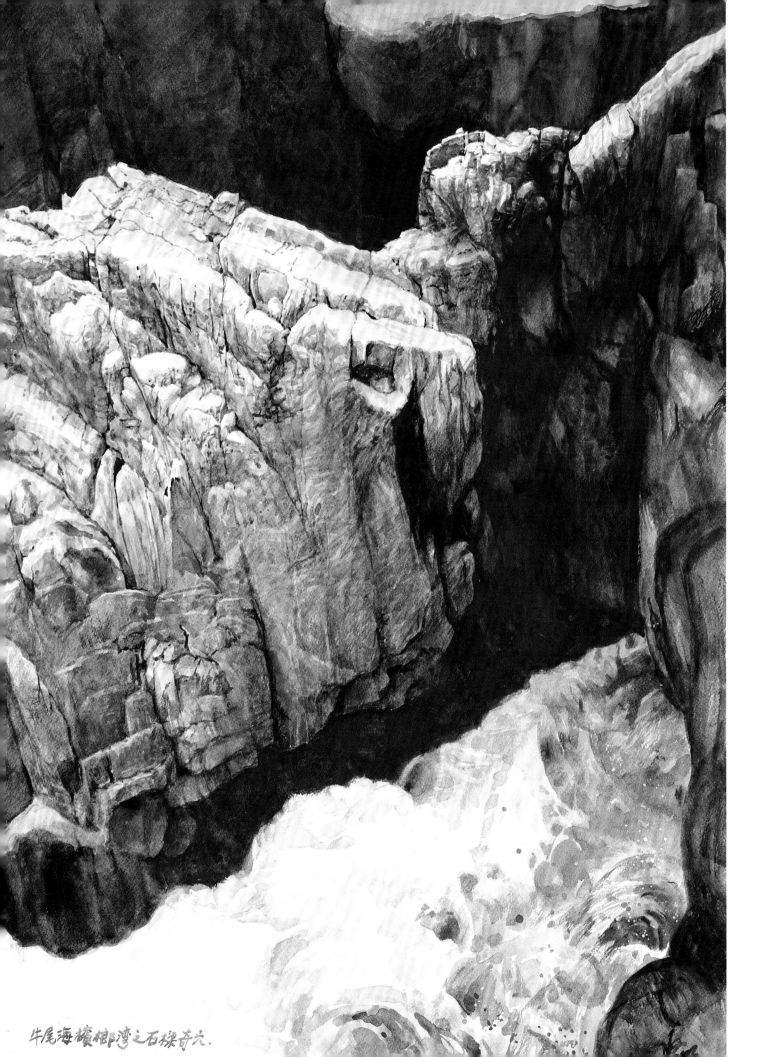

波浪侵蝕在岩岸形成了一座天然橋樑。

石樑奇穴 ｜牛尾海檳榔灣

2011　56 x 76mm

牛尾海檳榔灣之石樑奇穴．

海浪沿數組岩石節理侵蝕而形成的地貌。

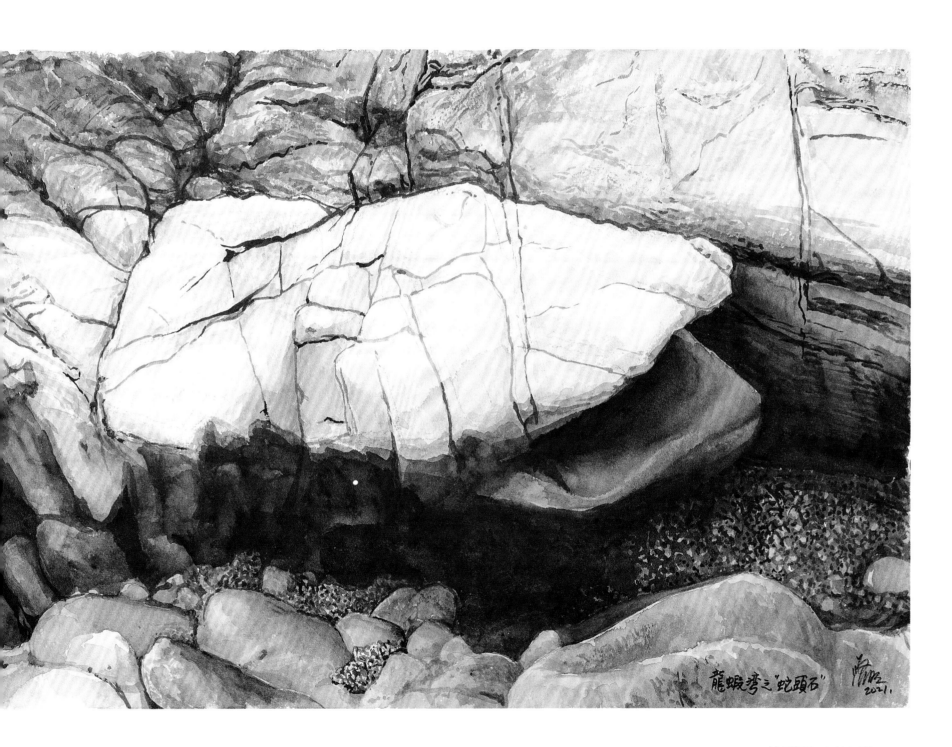

蛇頭石之"蛇頭石"

蛇頭石 ｜ 龍蝦灣

2021　38 x 56mm

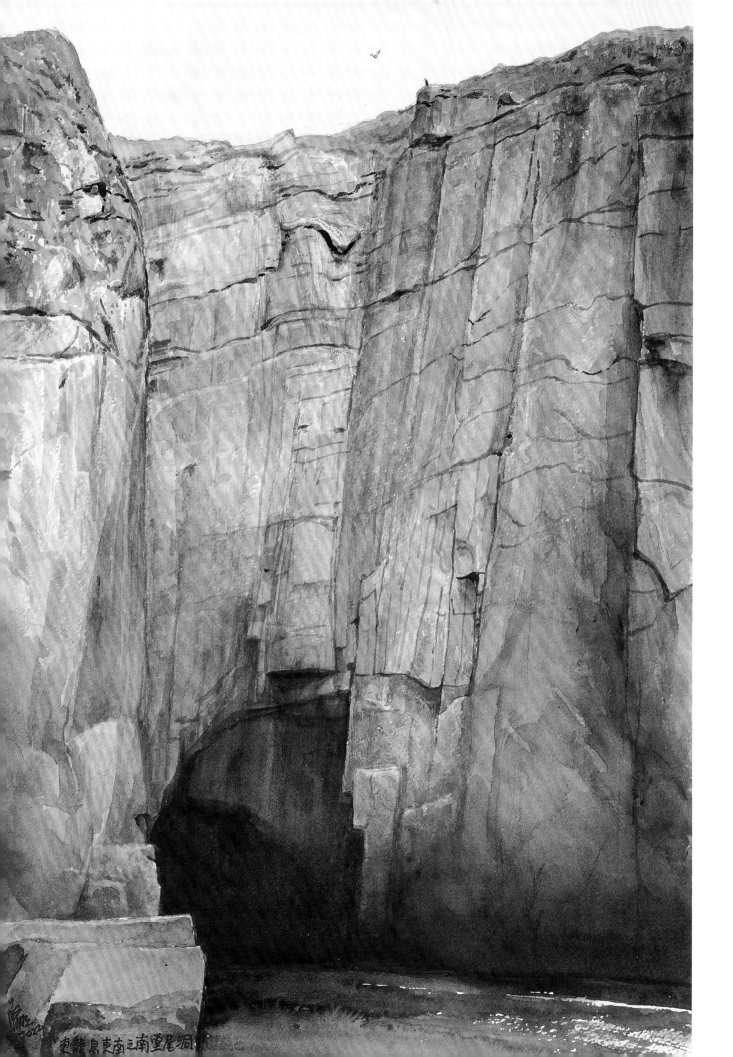

東龍洲以火山凝灰岩為主，波浪侵蝕在火山岩中雕刻出一個深洞。

南堂尾洞 ｜ 東龍洲

2022　38 x 56mm

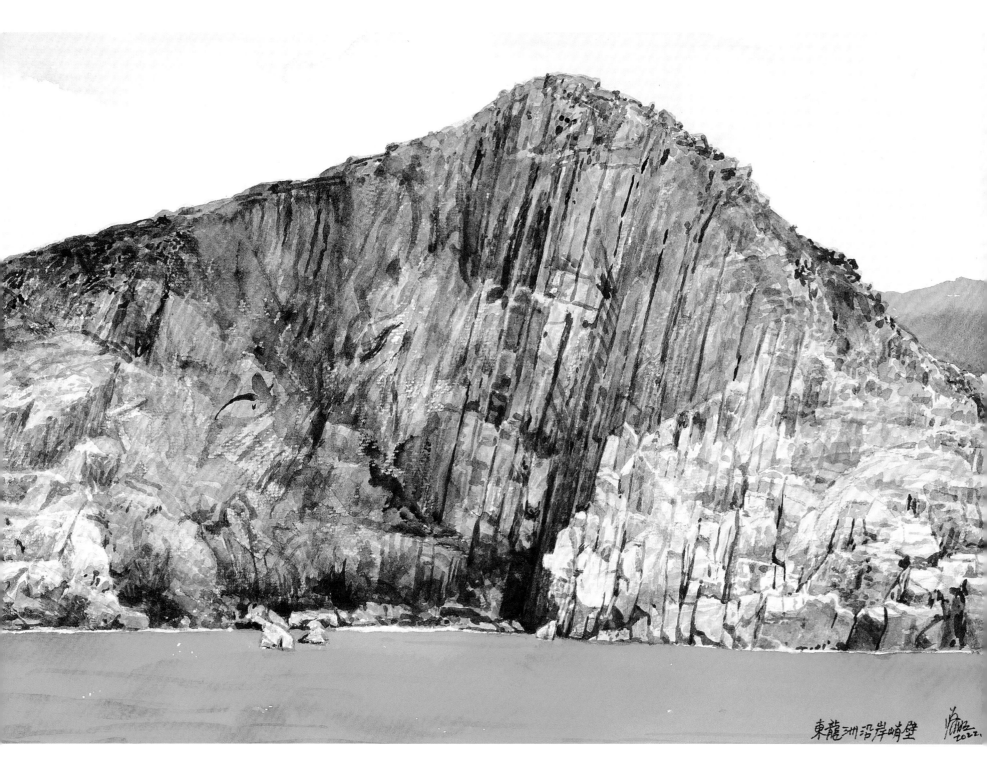

東龍洲沿岸峭壁

沿岸峭壁 ｜東龍洲

2022　38 x 56mm

東龍洲的地質屬火山凝灰岩，東面面對太平洋，長期受盛行東風的侵蝕，岩石容易剝落並墜入大海中，造成陡峭的懸崖和缺乏岸邊平地的地貌。

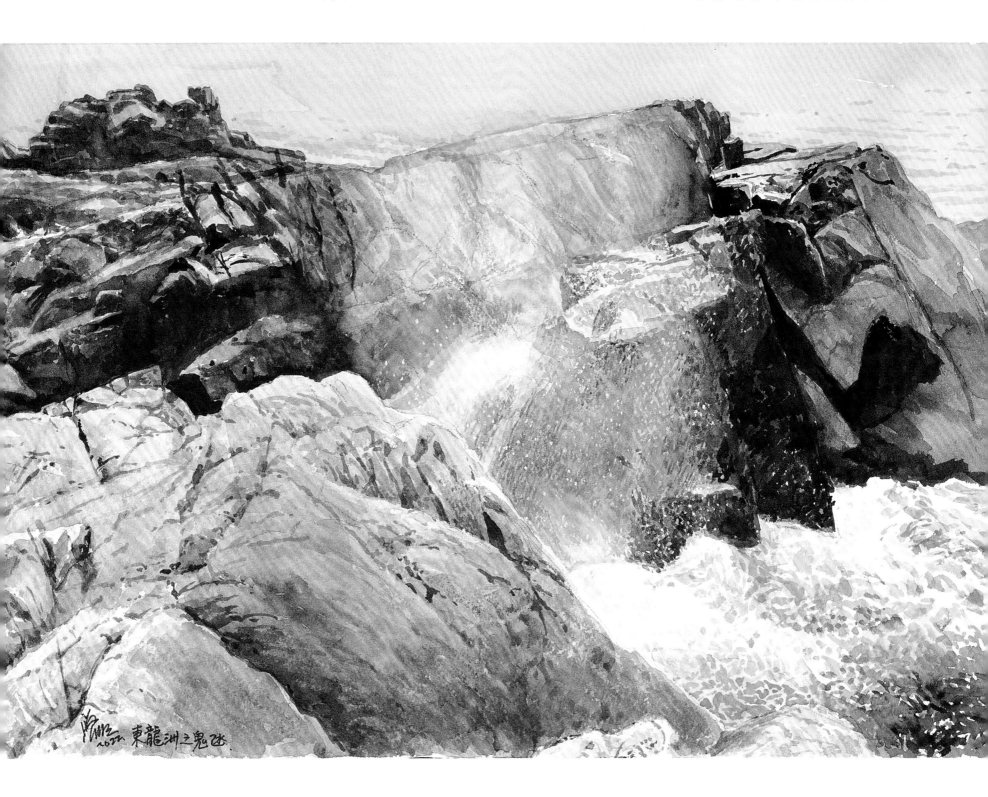

鬼氹 ｜東龍洲

2022　38 x 56mm

鬼氹是一個吹洞，岸
邊底部的海蝕洞穴通
過一條管道連接到岩
坡頂部的一個洞口。
當海浪撞擊洞穴時，
會在洞中產生強大的
液壓，導致水從頂部
的吹洞中噴射出來。

火山凝灰岩沿節理分解，並由波浪侵蝕作用雕琢而成的聳立巨石。

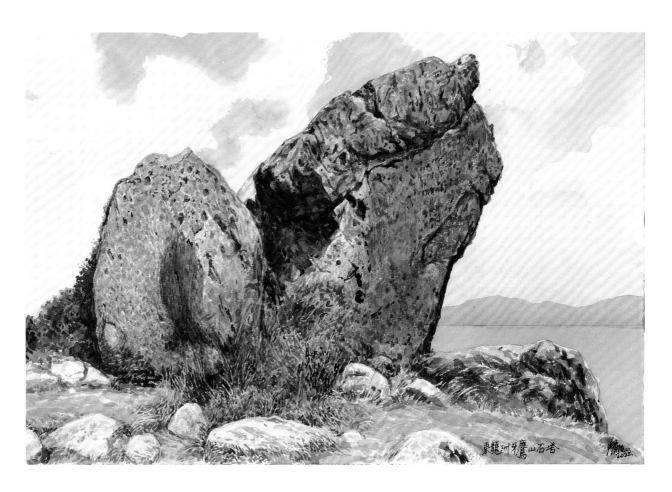

牙鷹山石塔　｜東龍洲

2022　38 x 56mm

東龍洲的海蝕洞是由東面的風浪長期衝擊而成，加上岩崖中有許多非常弱的節理和斷裂帶，因而形成許多海蝕洞。

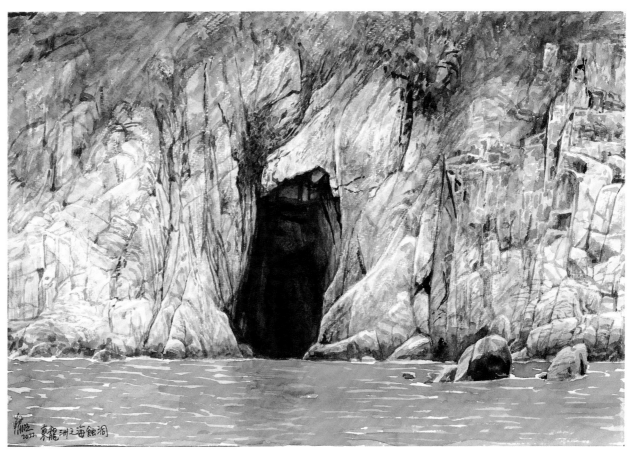

海蝕洞　｜東龍洲

2022　38 x 56mm

岩石受海崖和波浪作用所侵蝕，形成一個狹窄的海蝕平台。

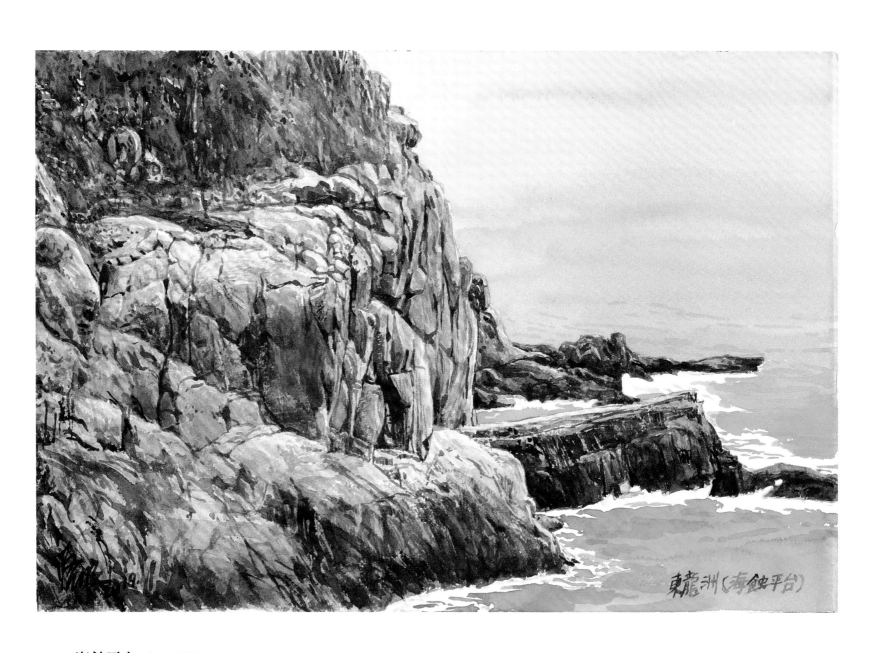

東龍洲（海蝕平台）

海蝕平台 ｜ 東龍洲

2019　38 x 56mm

畫中崖壁岩石是沿着節理發展的岩牆，岩牆底部因缺乏支撐力而墜下。岩牆上由節理以及因風化過程而產生的多色岩石，看來像一幅圖畫。

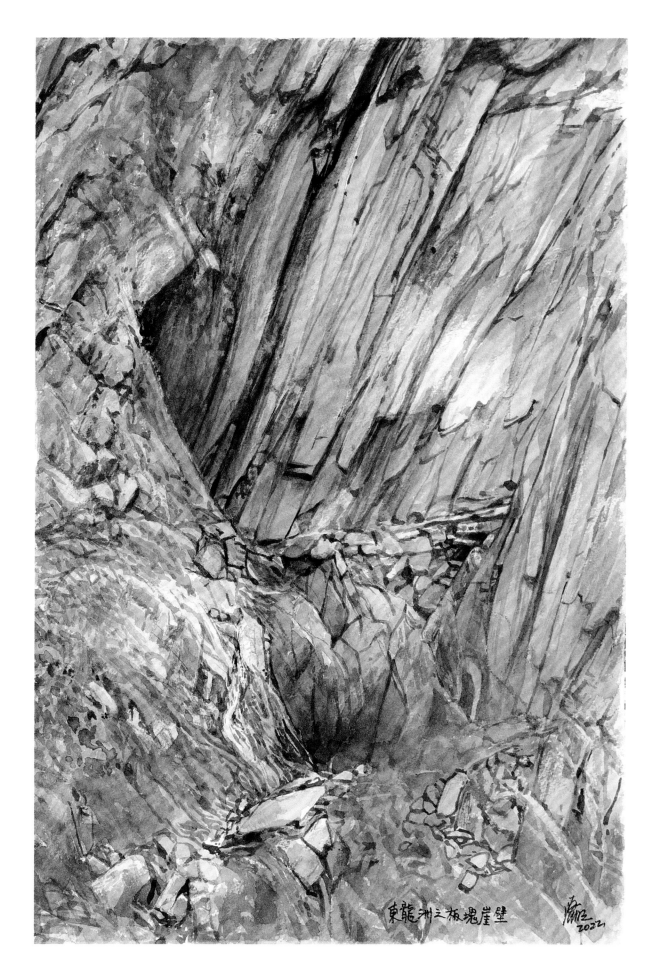

板塊崖壁 ｜ 東龍洲

2022　38 x 56mm

東龍洲之板塊崖壁

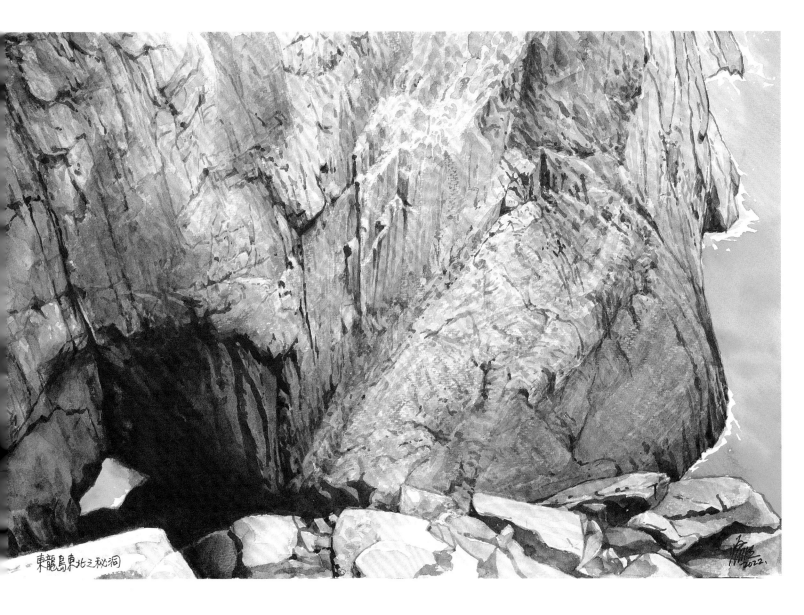

東龍島東北之秘洞

東龍洲的東面因面對盛行東風帶來的風浪，侵蝕強烈，形成很多海蝕洞。有些海蝕洞貫穿島的兩面，形成海蝕拱。

秘洞 ｜ 東龍洲東北

2022　38 x 56mm

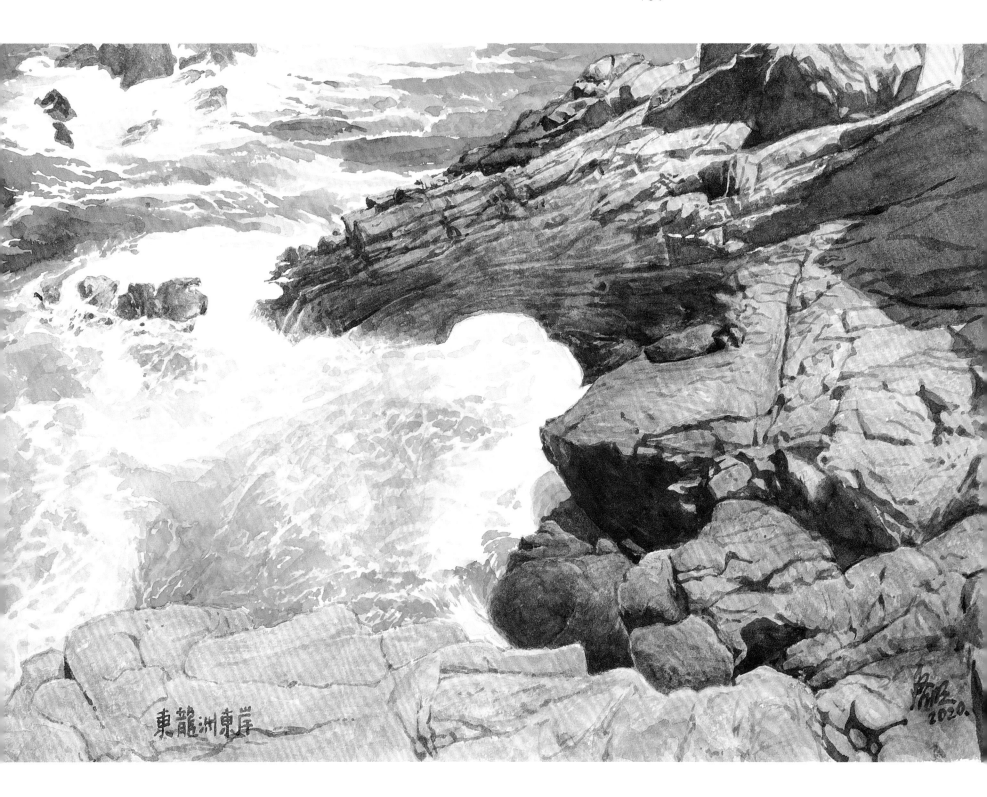

東龍洲東岸 | 東龍洲

2020　38 x 56mm

各種岩岸和海蝕地貌。東龍洲以火山凝灰岩為主，強烈的波浪侵蝕在火山岩中刻鑿出

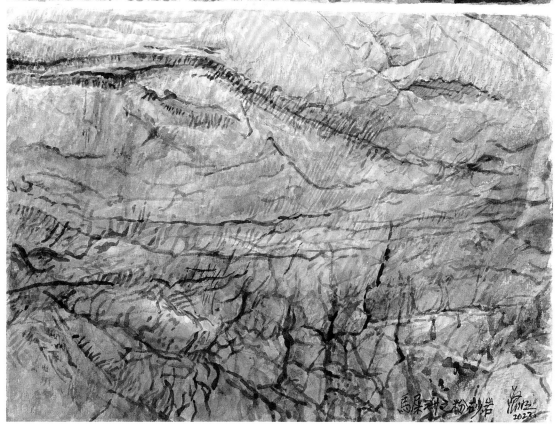

馬屎洲以沉積岩著名，上圖顯示砂岩暴露在大氣中，砂岩中的節理受日曬雨淋影響而裂開，下圖泥岩包含非常微小的裂紋，沿裂紋的氧化形成縫合線狀的圖案。

氧化鐵泥岩（上）與粉砂岩（下）｜馬屎洲

2022　38 x 56mm

馬屎洲的龍落水比周圍的沉積岩層圍更耐蝕。岩石含有高石英質，使其更能抵抗波浪侵蝕，形成突出岩層。

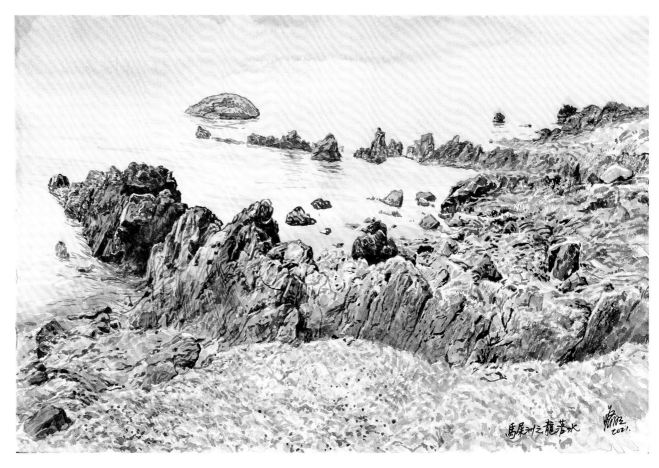

龍落水 ｜ 馬屎洲

2021　38 x 56mm

馬屎洲的岩石是二疊紀時代的沉積岩。岩石主要是一系列在淺海環境中形成的泥岩和砂岩，隨後的地質運動導致岩石變形和傾斜。

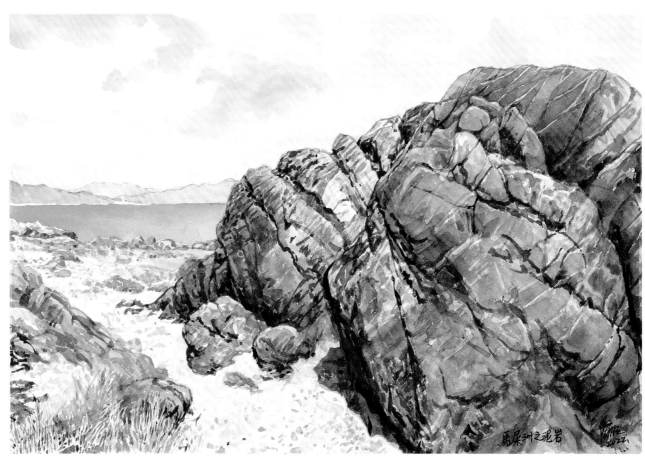

泥岩 ｜ 馬屎洲

2022　38 x 56mm

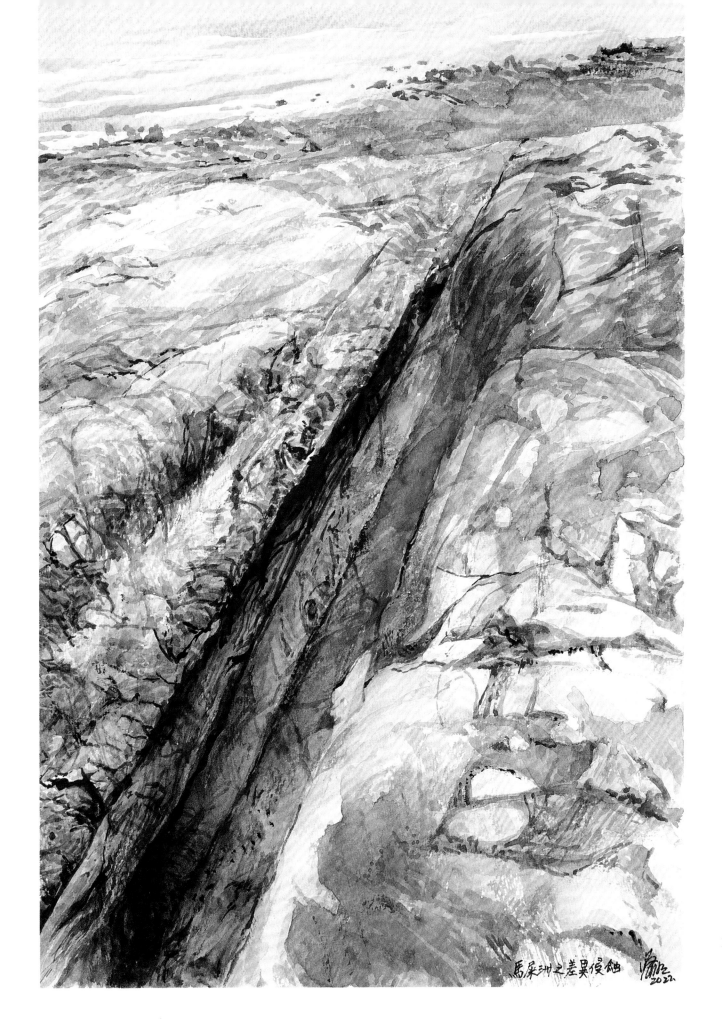

馬屎洲之差異侵蝕

差異侵蝕 ｜ 馬屎洲

2022　38 x 56mm

馬屎洲的地層包含具有不同抗蝕力的岩石，凸起的地方是抗蝕力較強的砂岩。抗蝕力較差的泥岩，容易形成凹陷。

馬屎洲上的岩層被切割，這些石英脈是由熱液侵入造成。在一些石英脈中，仍然可以看到一些石英晶體。

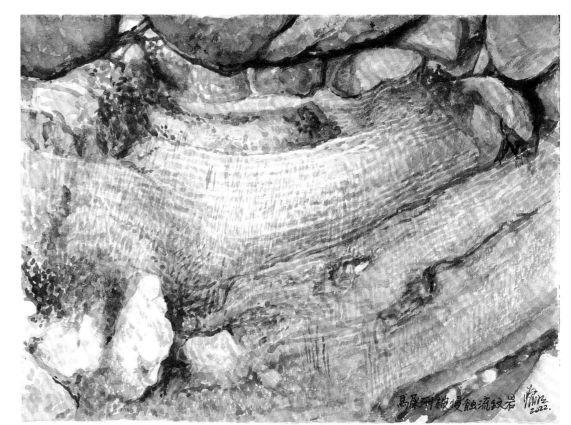

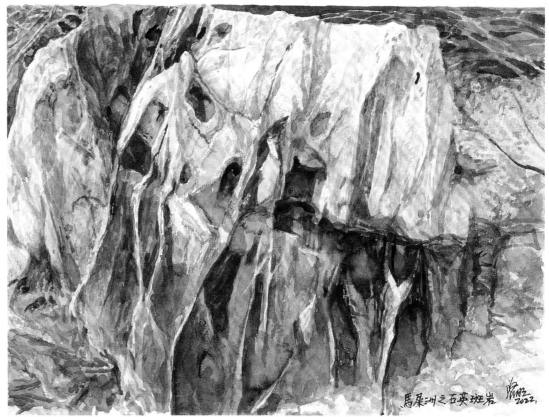

石英斑岩（上）與石英脈（下）｜馬屎洲

2022　38 x 56mm

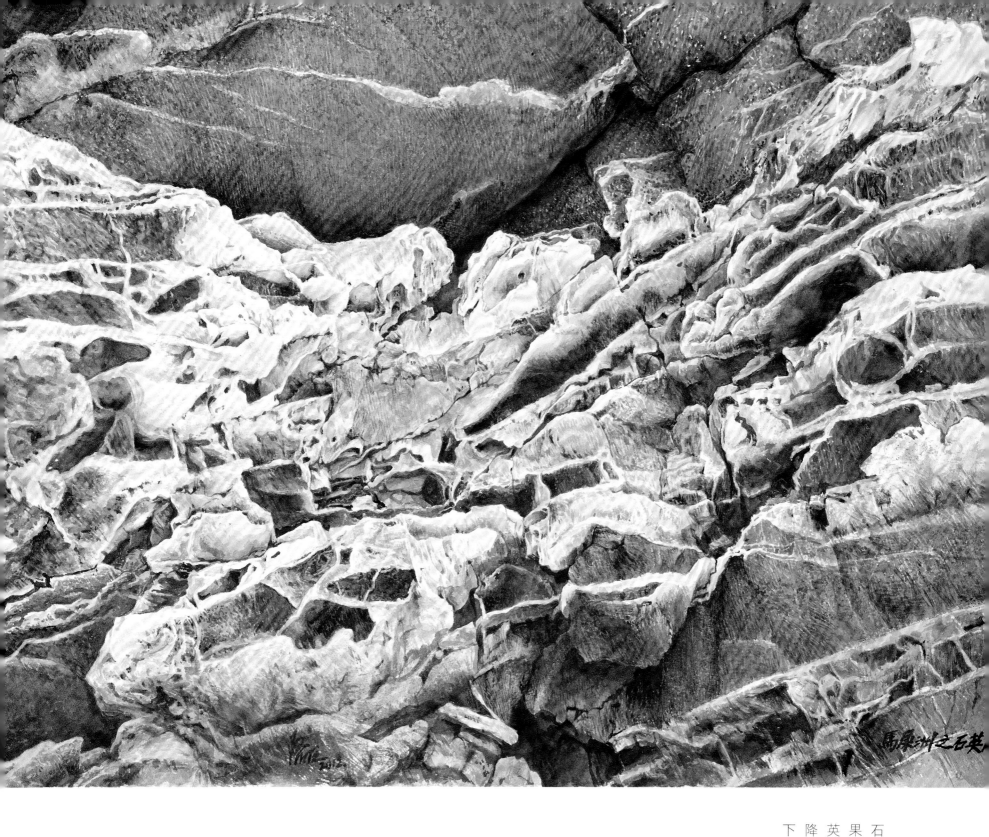

石英脈 ｜ 馬屎洲

2012　56 x 76mm

石英脈是熱液作用的結
果，熱地下水中飽含石
英礦物，當熱液溫度下
降時，石英礦物會從地
下水沉澱出來。

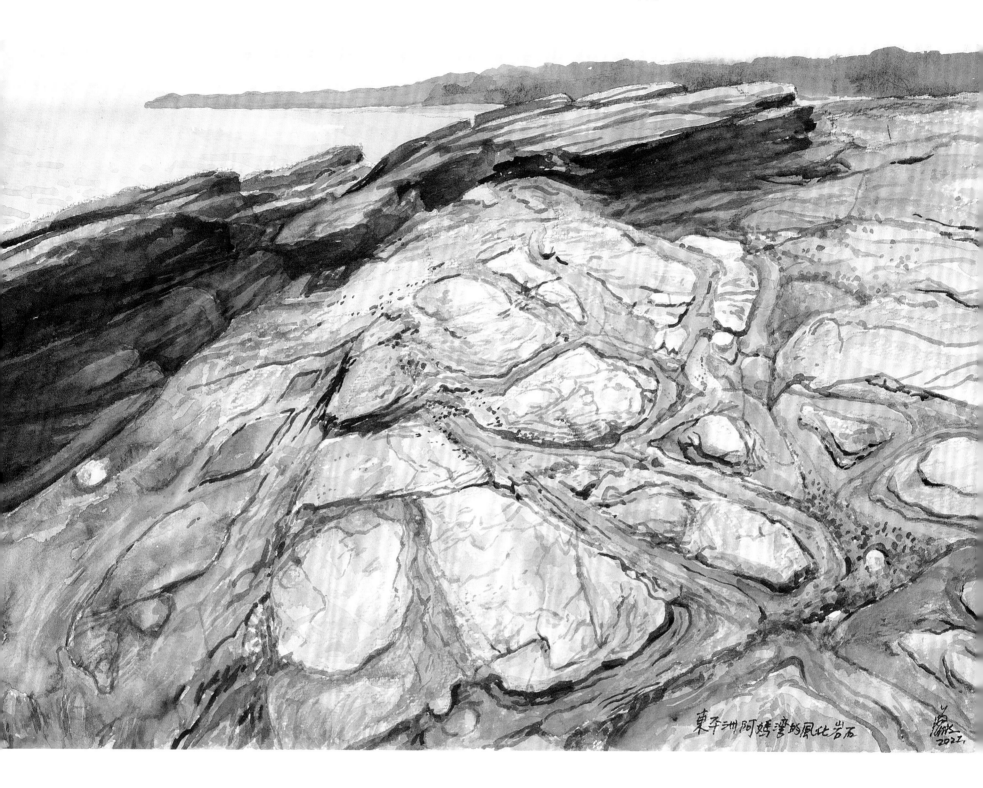

東平洲阿媽灣的風化岩石
2022

沿着岩石節理的氧化作用，造成了岩石棋盤狀的圖案。氧氣和水使節理面旁邊的岩石氧化，形成鐵鏽色的氧化殼。由於兩組節理以直角相交，所以最終形成色彩斑斕的幾何圖像。

風化岩石 ｜東平洲阿媽灣

2022　38 x 56mm

畫中顯示東平洲上一層
抗蝕力特別強的岩層。
岩層傾斜，猶如半掩水
中的龍脊，龍落水實是
一層矽化粉砂岩，被認
為是由泥岩經熱液置換
作用而形成。

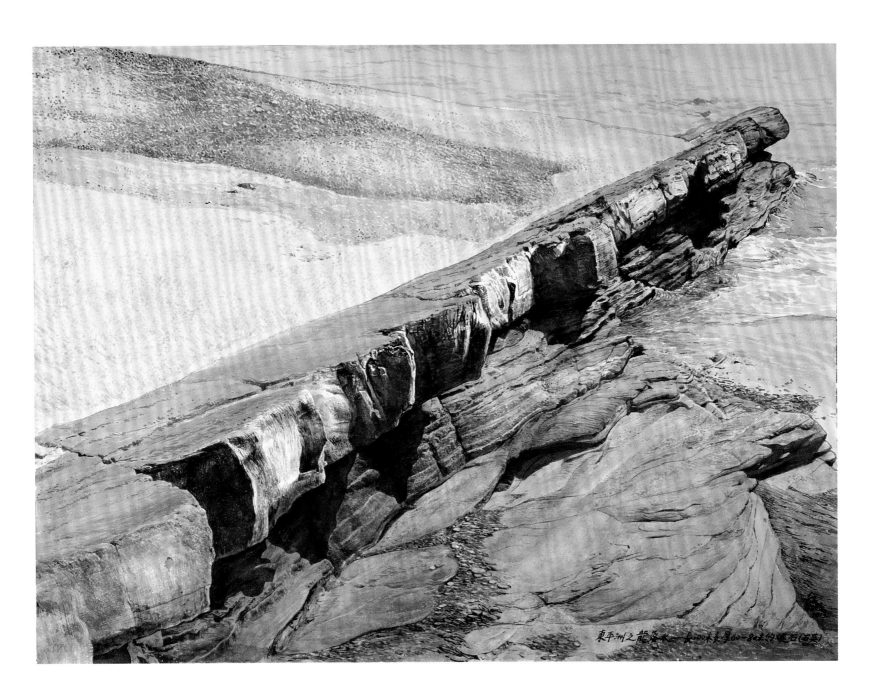

東平洲之龍落水一長100米多，寬60─80米的巖石（石底）

龍落水 ｜ 東平洲

2013　56 x 76mm

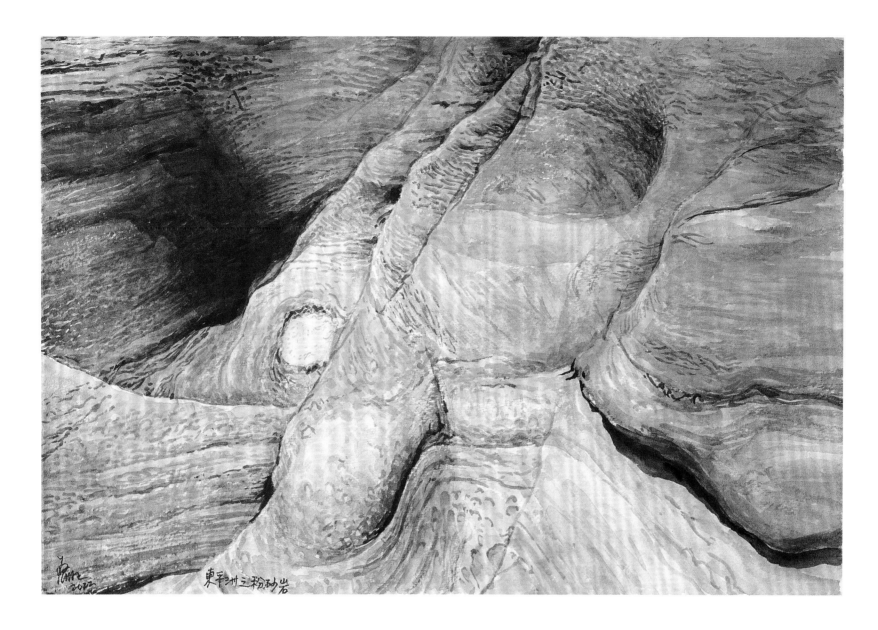

東平洲之粉砂岩

粉砂岩 ｜東平洲

2022　38 x 56mm

島上的薄層是生物沉積物，由砂粒、粉沙、淤泥、藻類和微生物沉積物而形成夾層。當時的環境是一個近岸的潟湖。

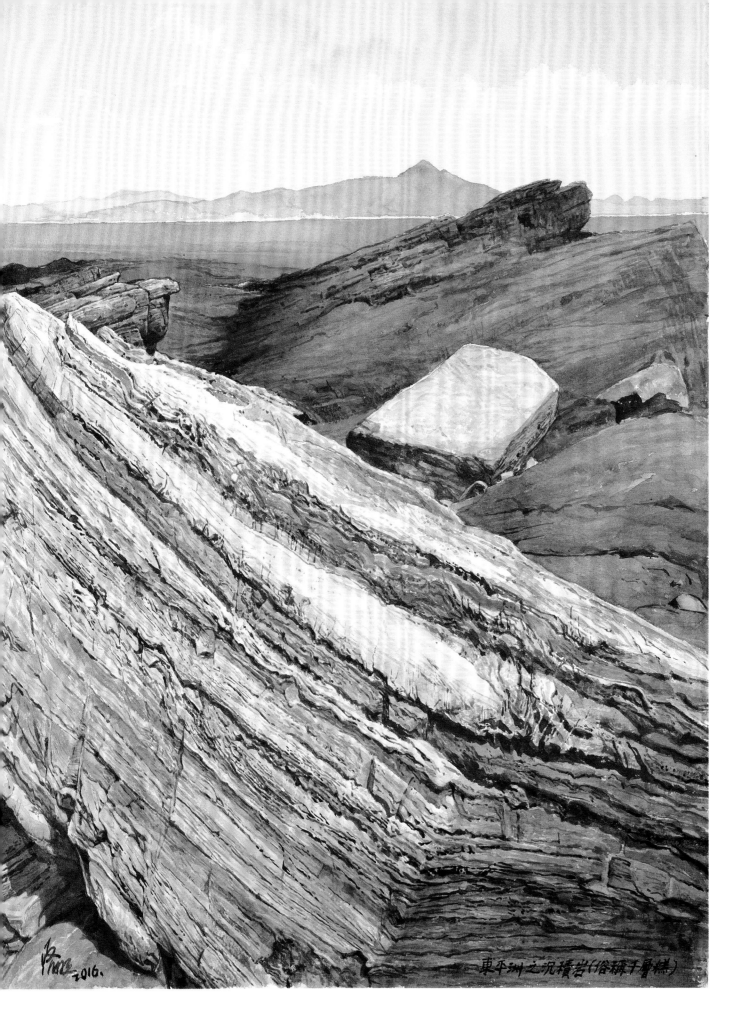

東平洲之沉積岩(俗稱千層糕)

東平洲是一系列薄層泥岩、白雲岩岩和生物沉積層。每一層都是能窺視過去的小視窗，岩石的顏色反映古代的環境和氣候，看似具韻律的沉積岩層代表着古代環境的週期性變化。

千層糕 | 東平洲

2016　56 x 76mm

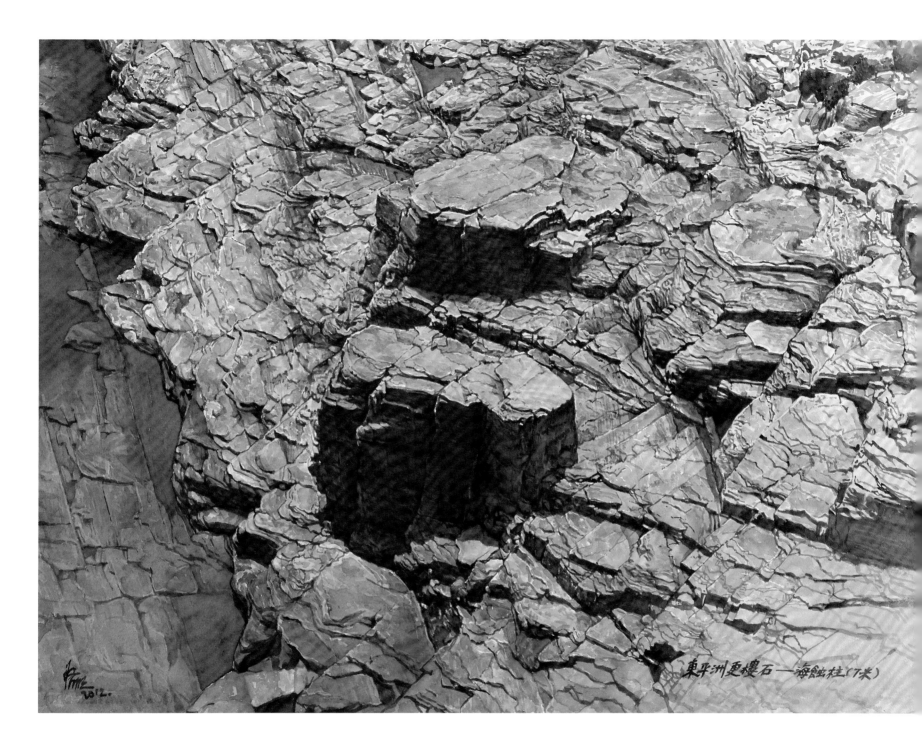

東平洲更樓石——海蝕柱（T类）

更樓石 ｜東平洲

2012　57 x 76mm

東平洲上的岩層色彩呈現出極其有規律的節奏，這反映了岩石在沉積時所經歷的週期性氣候變化。在靠近難過水的海岸地區，海浪的侵蝕力量留下了兩座高達數米的海蝕柱，宛如兩個俯瞰着海蝕平台的更樓。

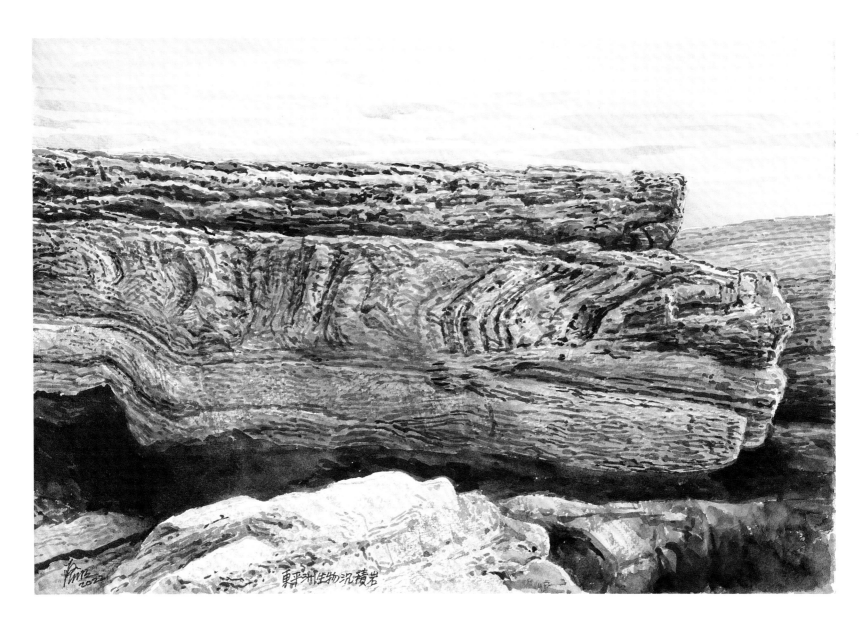

生物沉積岩 ｜東平洲

2022　38 x 56mm

東平洲因沉積岩而著名。圖中的沉積岩是由生物過程形成的層疊石。古代的藍綠藻生活在高鹽度水中，其分泌物與沙子及淤泥混合，產生沉積物層，沉積物層又與死後的藍綠藻黏結在一起。

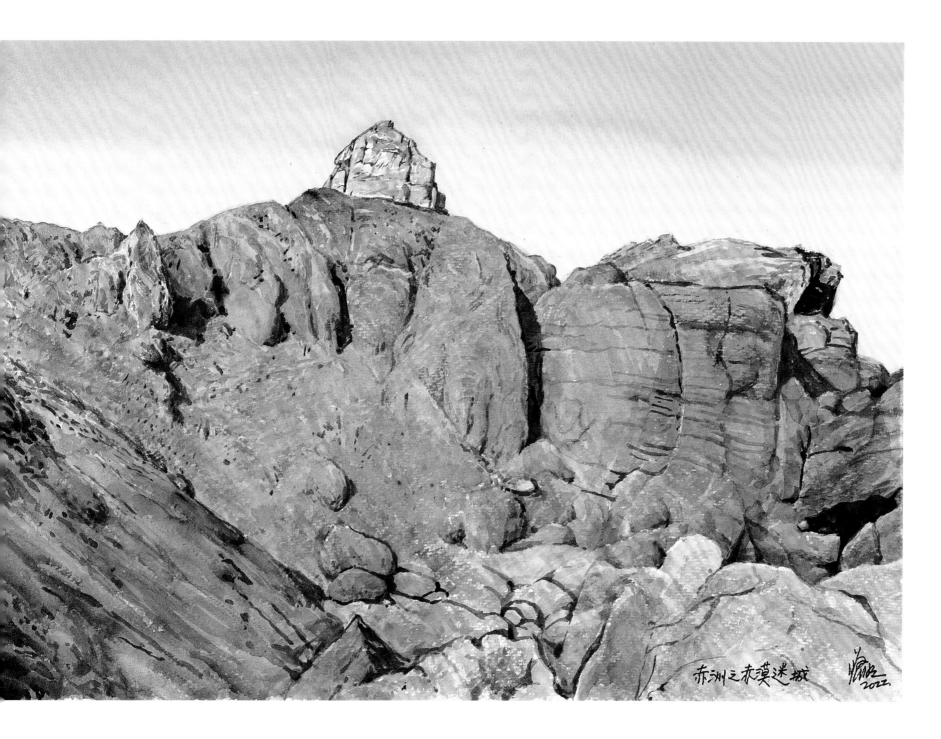

赤漠迷城 ｜ 赤洲

2022　38 x 56mm

赤洲的岩石是由砂岩、粉砂岩，和礫岩組成的一系列紅色沉積岩層。較年輕的岩層位於較老的岩層之上。根據各層的順序，我們可以判斷岩層的相對年齡和沉積環境的變化。

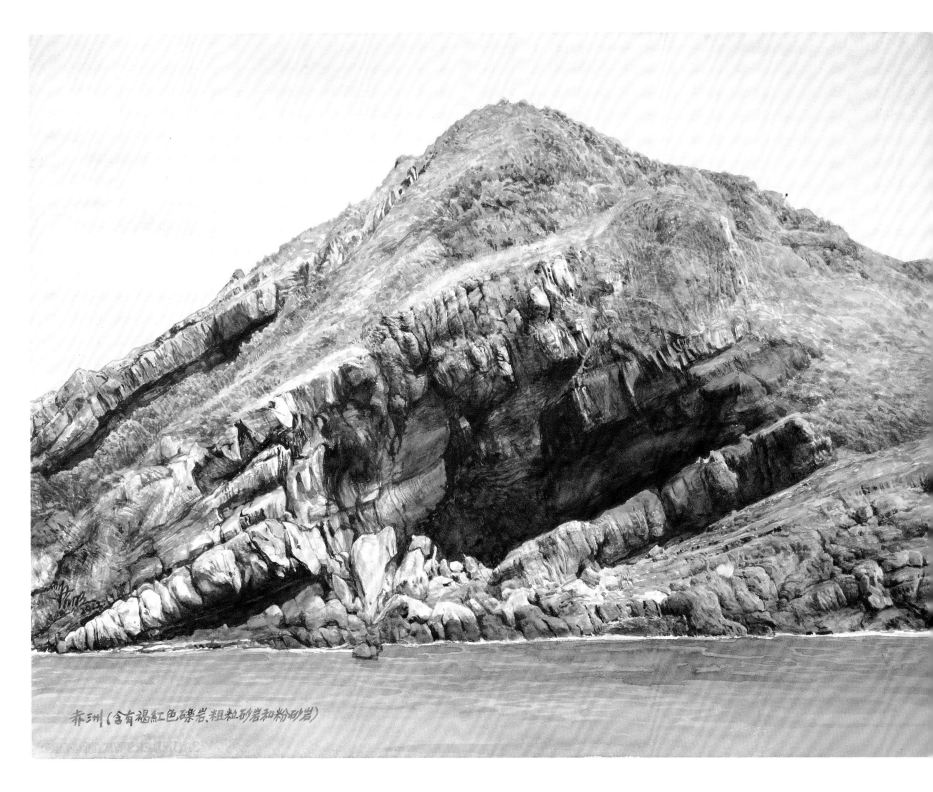

赤洲（含有褐紅色礫岩，粗粒砂岩和粉砂岩）

含有褐紅石礫岩 | 赤洲

2012　56 x 76mm

赤洲的紅色岩石是一億年前在河流環境中形成的沉積物。這些岩層由礫岩、砂岩和泥岩組成，形成於不同時期不同的河流環境。

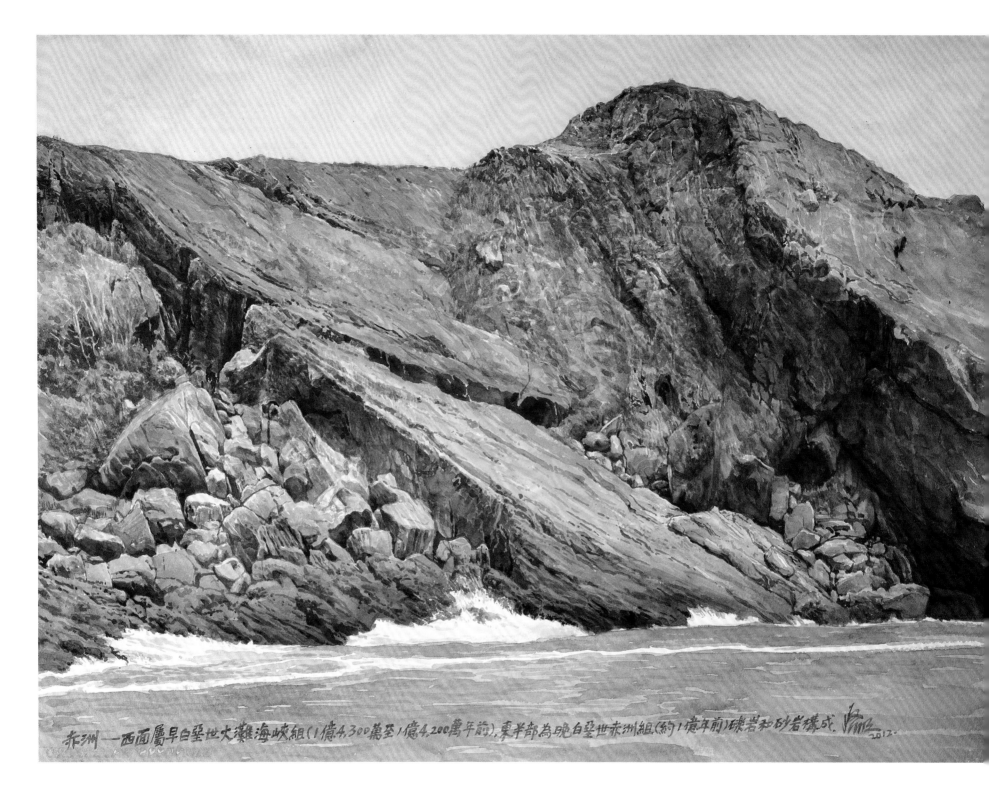

赤洲 一 西面屬早白堊世大灘海峽組(1億4,300萬至1億4,200萬年前),東半部為晚白堊世赤洲組(約1億年前)礫岩和砂岩構成.

大灘海峽組 | 赤洲

2012　38 x 56mm

充足的沉積環境。
物的紅色意味着氧化
傾角形成斜坡。沉積
沉積層面沿着岩層的

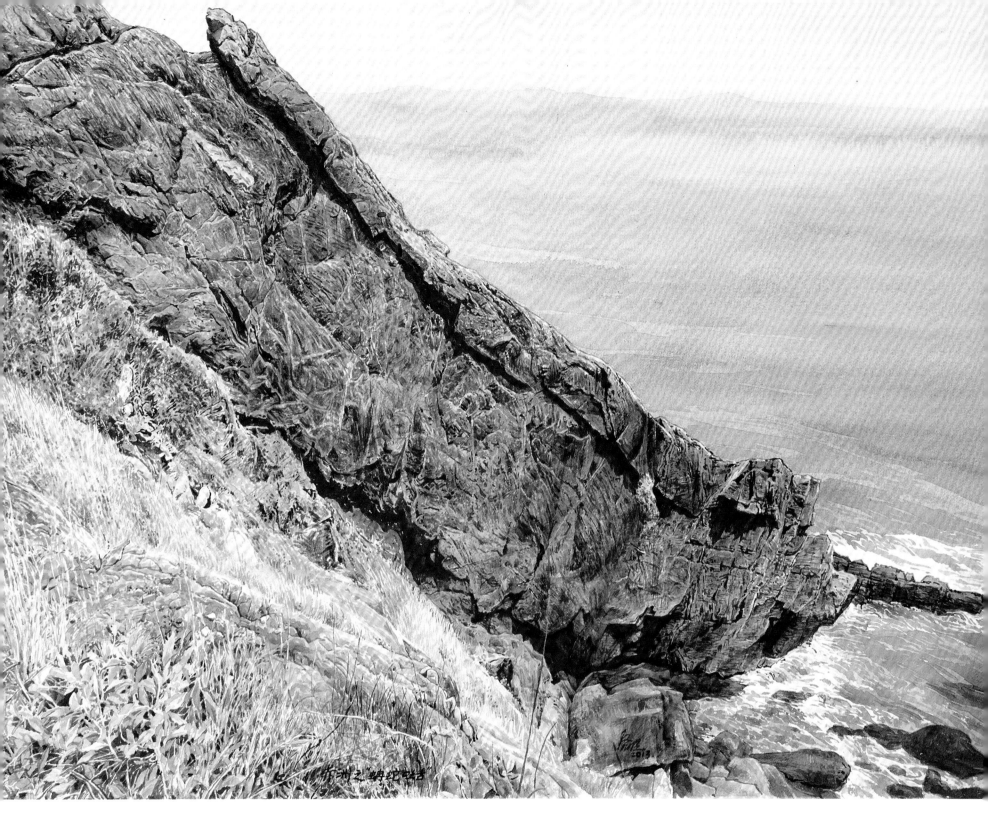

蚺蛇吐舌 ｜ 赤洲

2013　38 x 56mm

岩層在畫面中向東傾斜，這個角度下，紅色的砂岩層呈現出類似一條盤曲於岩層之上的大蟒蛇。

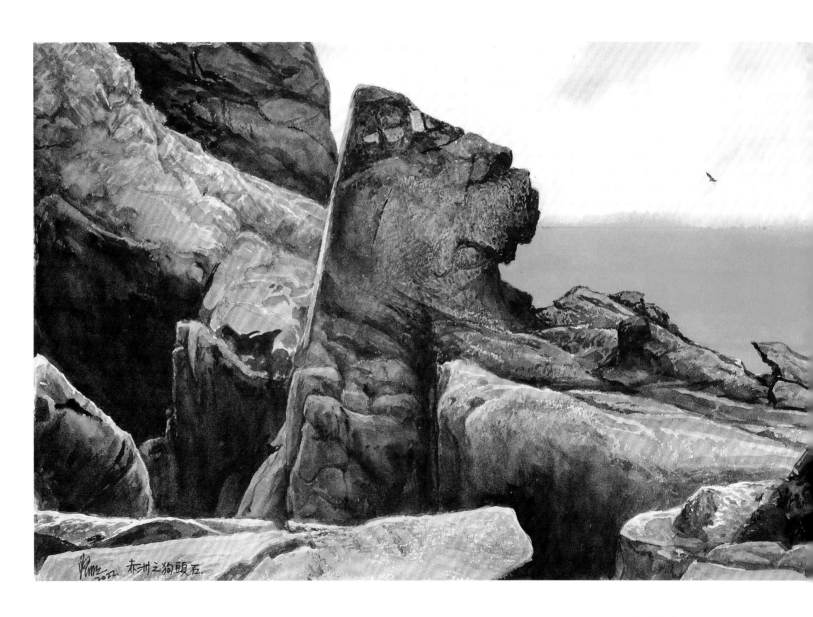

波浪侵蝕在赤洲上，將一塊巨石雕刻成獸頭般的輪廓，宛如一隻大狗靜靜地守護着海岸。

狗頭石 | 赤洲

2022　38 x 56mm

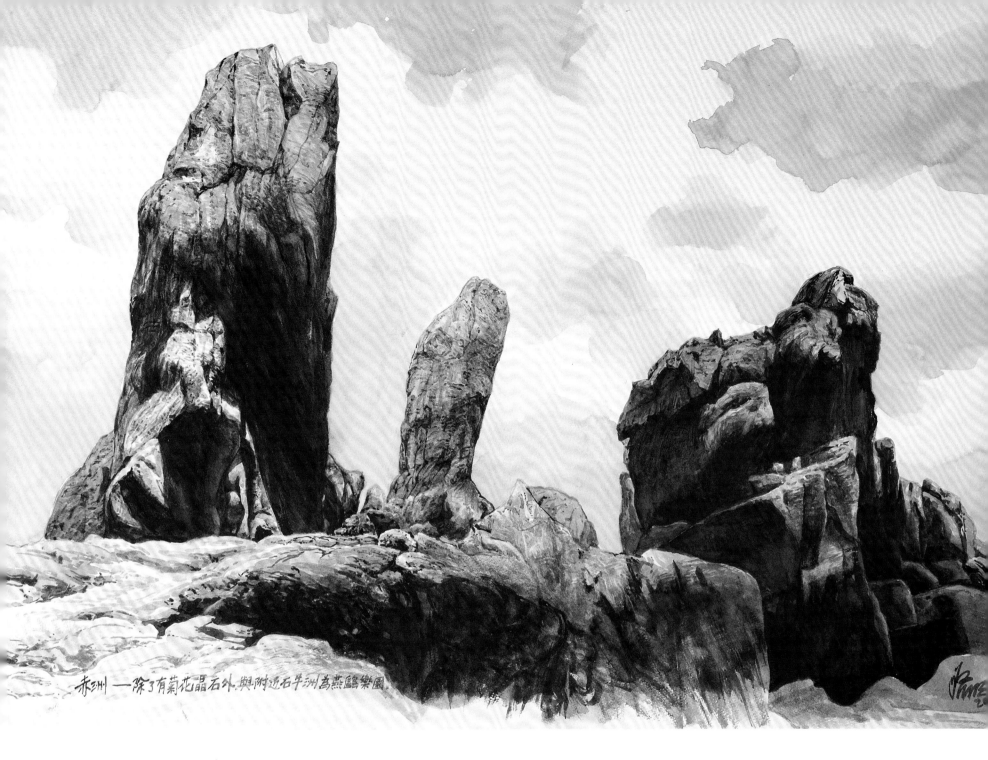

赤洲 一除3有菊花晶石外. 與附近石牛洲為燕鷗樂園

燕鷗樂園 | 赤洲

2011　38 x 56mm

赤洲島上沒有人居住，除了紅色的岩石，該島也是燕鷗的棲息地。

紅色沉積岩石內的石英
岩脈，形成了一個縱橫
交錯的網狀結構。這些
石英是在裂縫中的熱液
沉澱而形成的。

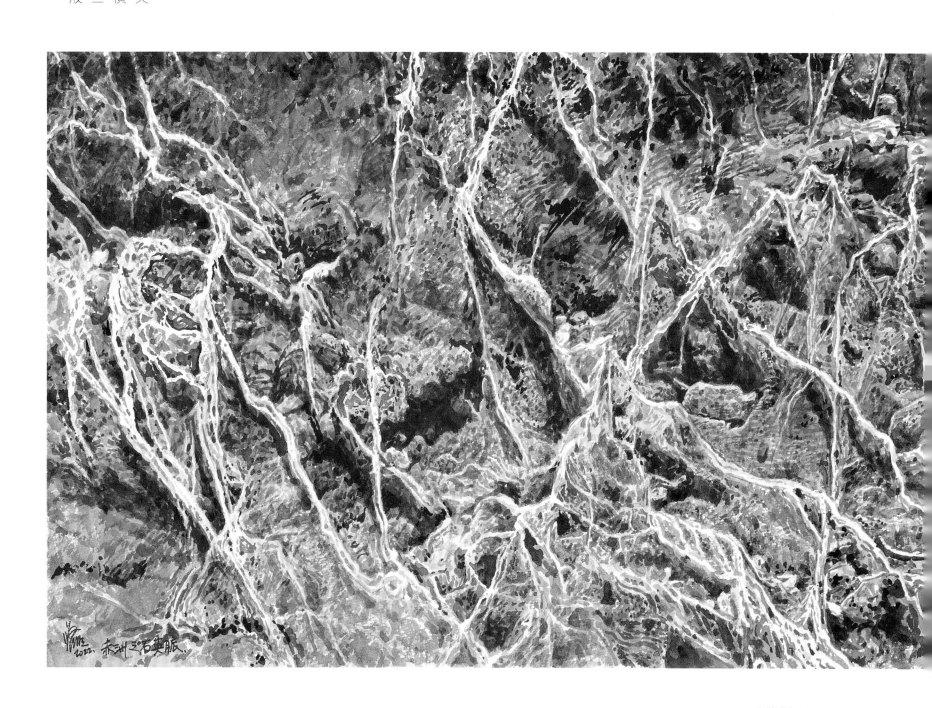

石英脈 | 赤洲

2022　38 x 56mm

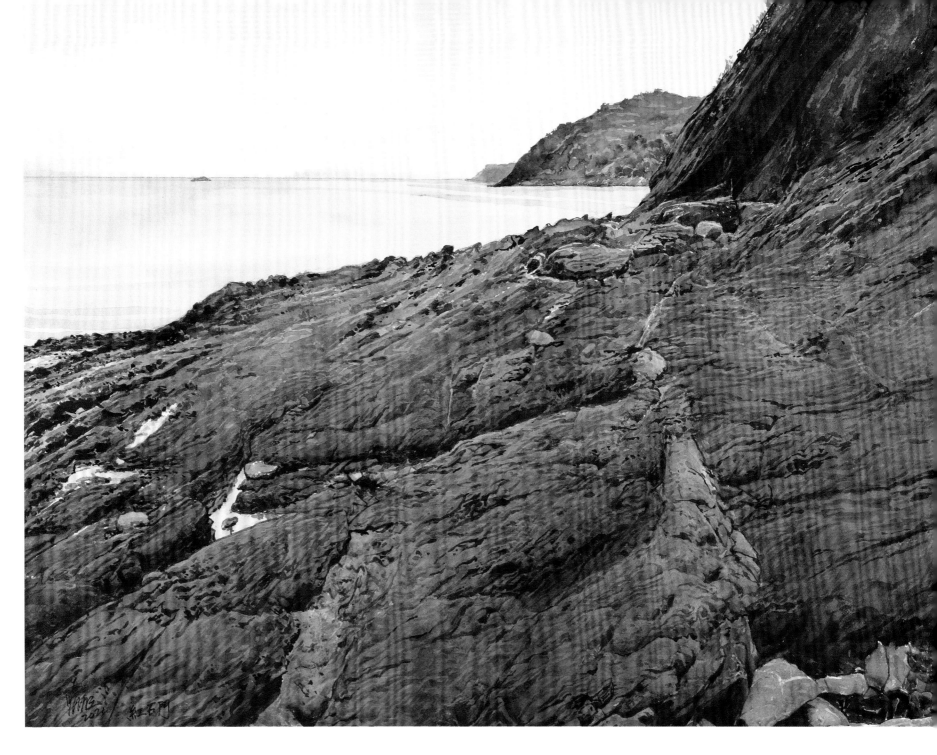

紅石門 | 紅石門

2021　38 x 56mm

紅石門地區的岩石在氧氣充足的沉積環境中形成，岩石中的含鐵礦物被氧化後會形成繡色的岩層。

圖中可見砂岩中白色的石英脈，是岩石中雁列狀的裂縫被石英填充而成。其形狀與奧運會的火炬有些相似。

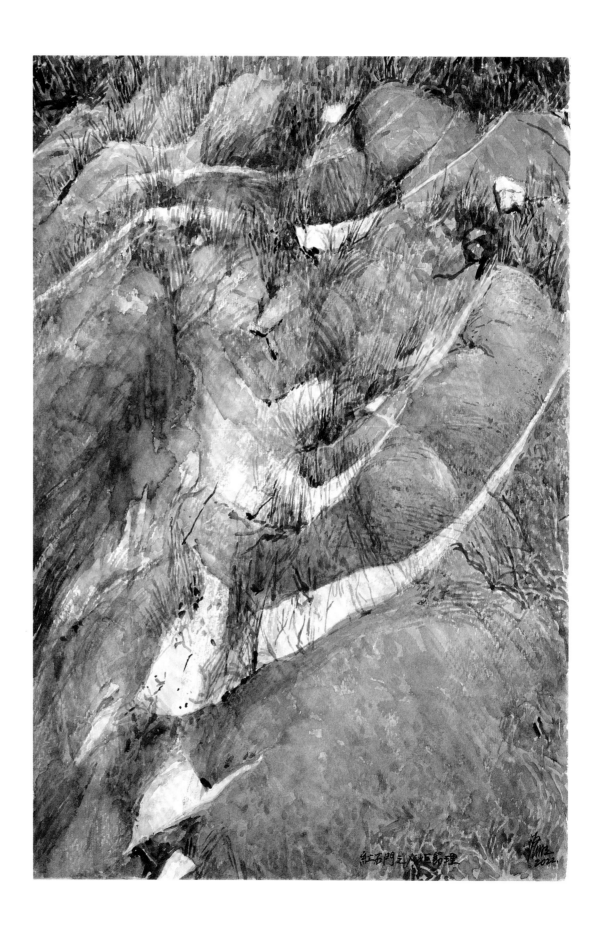

火炬節理 ｜紅石門

2022　38 x 56mm

因靠近海岸而持續受海浪衝擊和侵蝕而形成的平台。海蝕平台上散佈着大小不一的潮池，是許多海邊生物的理想棲息地。

紅石門的砂岩展現出不規則的節理，縱橫交錯，而岩石中的白色條帶則是由熱液流體侵入形成的石英岩脈。

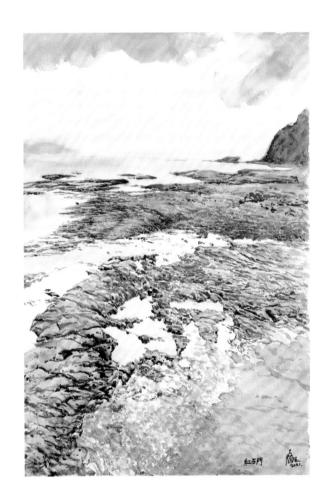

海蝕平台和潮池 ｜ 紅石門

2021　38 x 56mm

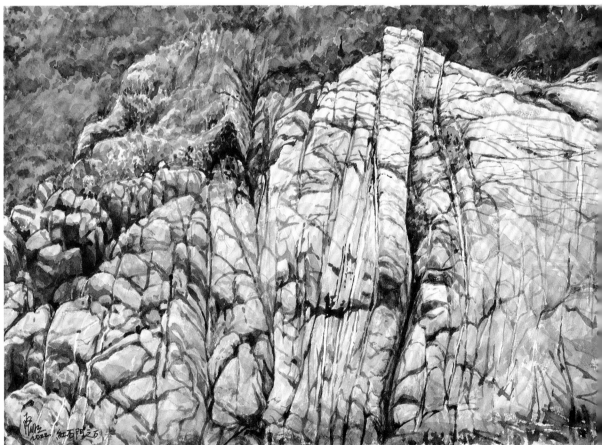

砂岩 ｜ 紅石門

2022　38 x 56mm

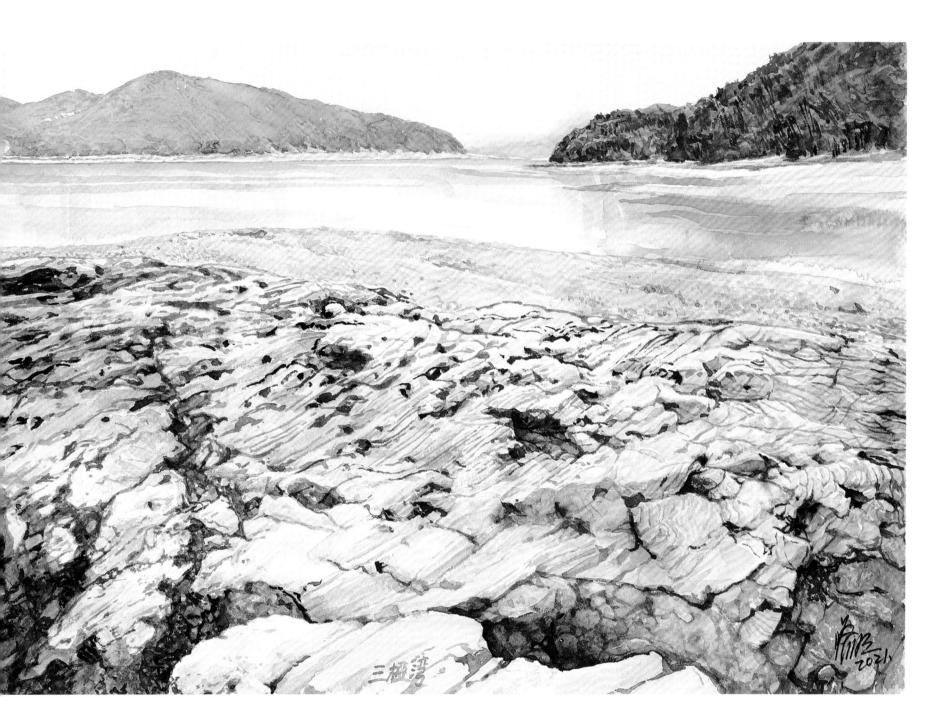

三椏灣 ｜三椏灣

2021　38 x 56mm

三椏灣位於香港船灣郊野公園內苗三石澗的出口，河口是一大片坡度平緩的濕地。海灣不受強風和海浪的影響，有利泥灘和紅樹林的發育。

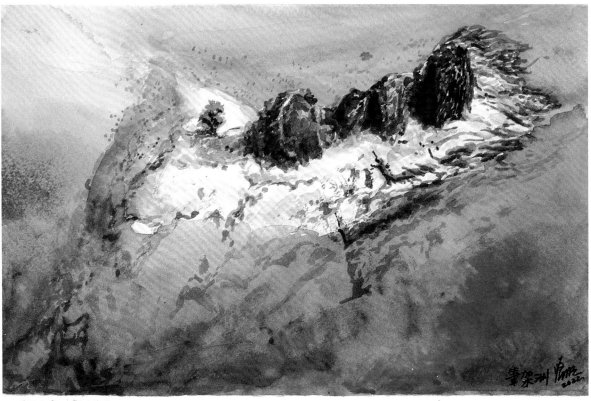

筆架洲 ｜ 印洲塘

2022　38 x 56mm

畫中的筆架洲位於印洲塘海岸公園，島上有幾個海蝕柱，被波浪切割而成的平台所環繞，看起來像一個筆架。海蝕平台位處潮汐帶，在潮退時才會露出水面。

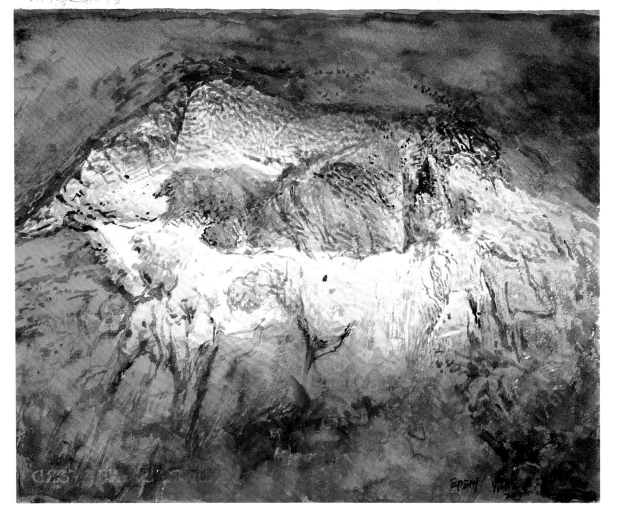

潮上平台 ｜ 印洲塘

2022　38 x 56mm

印洲塘海岸公園的硯洲也是一個被海蝕平台包圍的海蝕柱。

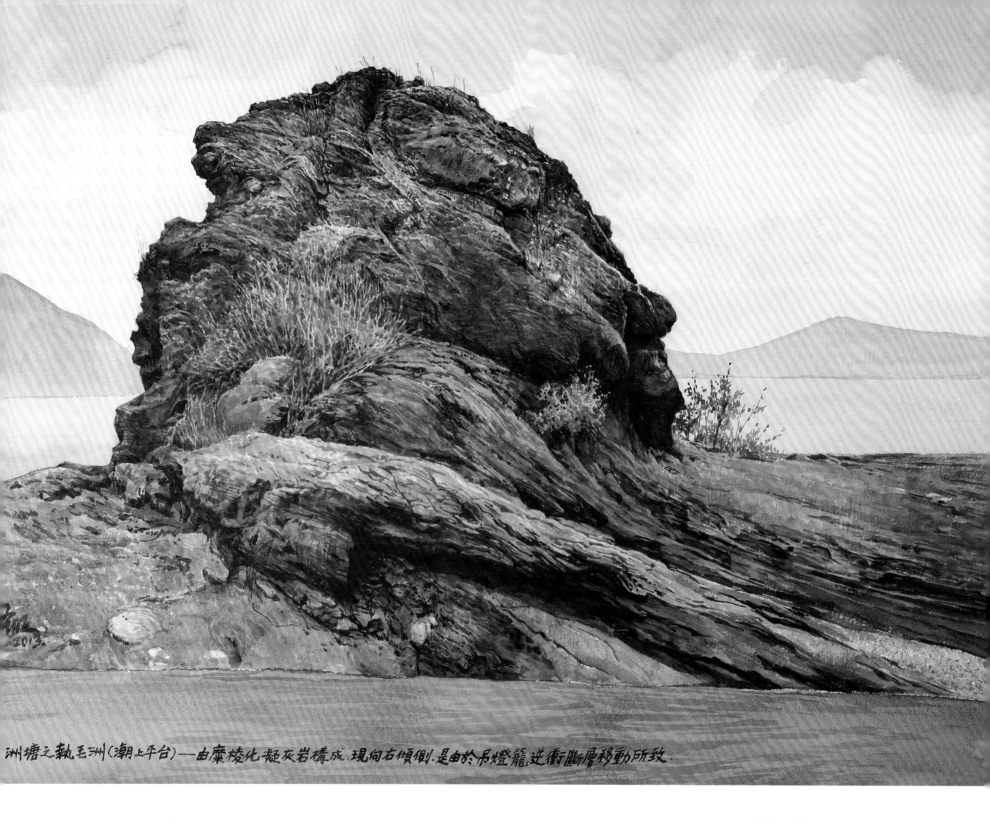

洲塘之執毛洲（潮上平台）—由糜棱化凝灰岩構成，現向右傾側，是由於吊燈籠逆衝斷層移動所致．

潮上平台 | 印洲塘執毛洲

2013　38 x 56mm

岩體與大陸相連的陸橋位於潮間區，僅在退潮時暴露。漲潮時是孤島，退潮時是岬角。

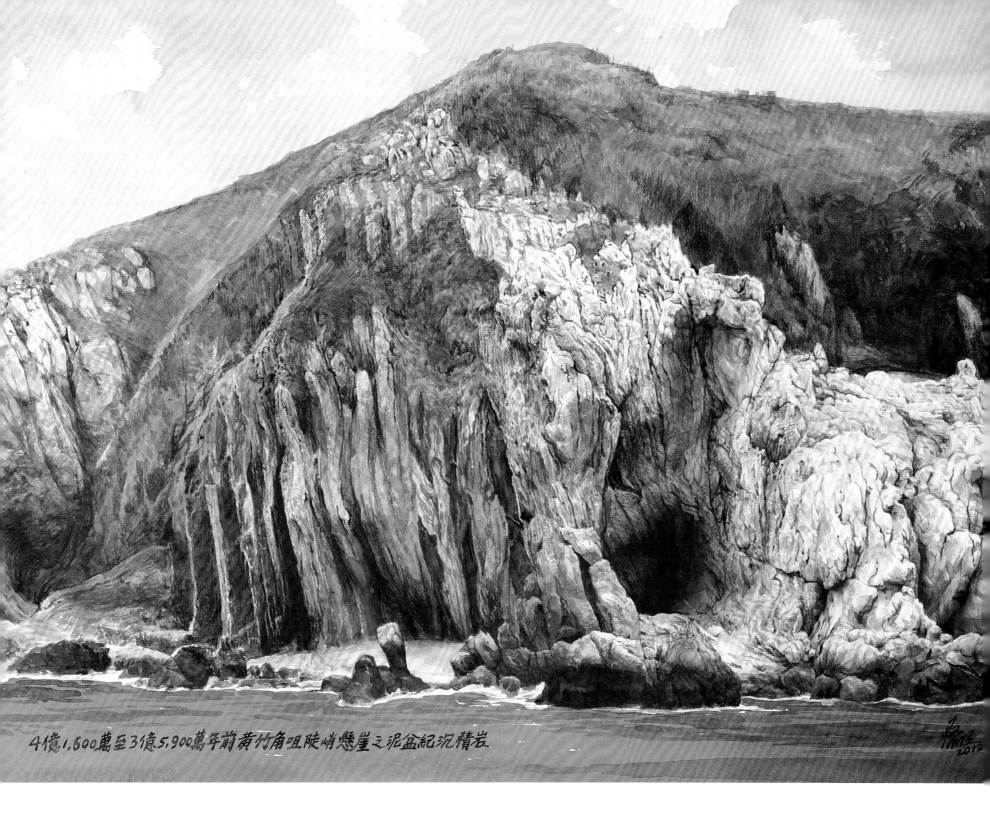

4億1,600萬至3億5,900萬年前黃竹角咀陡峭懸崖之泥盆紀沉積岩

陡峭懸崖泥盆紀沉積岩 | 黃竹角咀

2012　56 x 76mm

黃竹角咀暴露了一系列泥盆紀時期紅色和白色的沉積岩。長期的構造運動令岩層被扭轉成垂直方向。

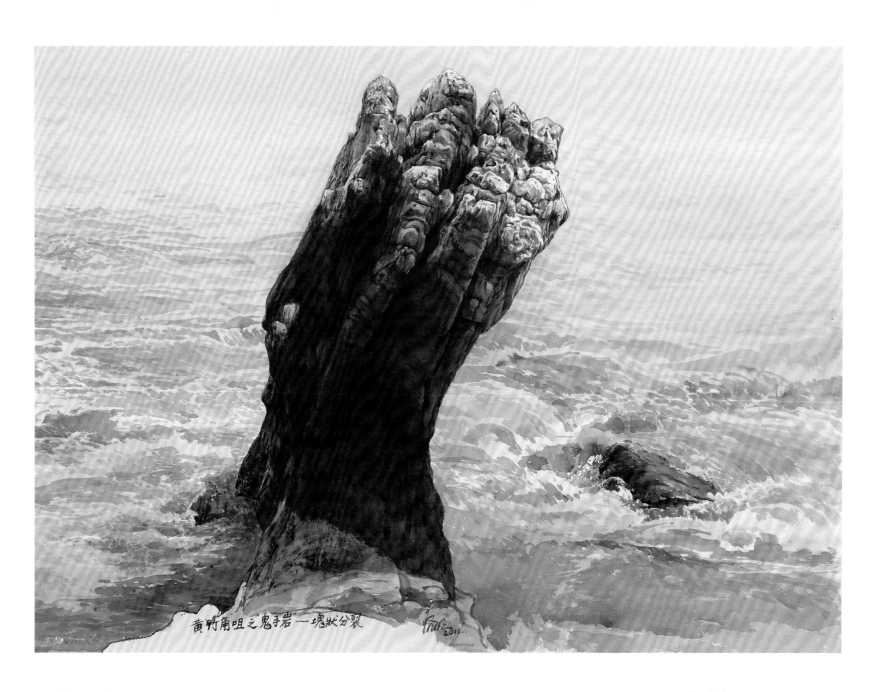

黃竹角咀之鬼手岩"一塊狀分裂

鬼手岩 | 黃竹角咀

2011　57 x 76mm

鬼手岩是一層經過海浪侵蝕而形成的石英砂岩岩體。風化作用使岩層間的裂隙變得寬闊，形成了一個宛如緊握着的拳頭的獨特姿態。

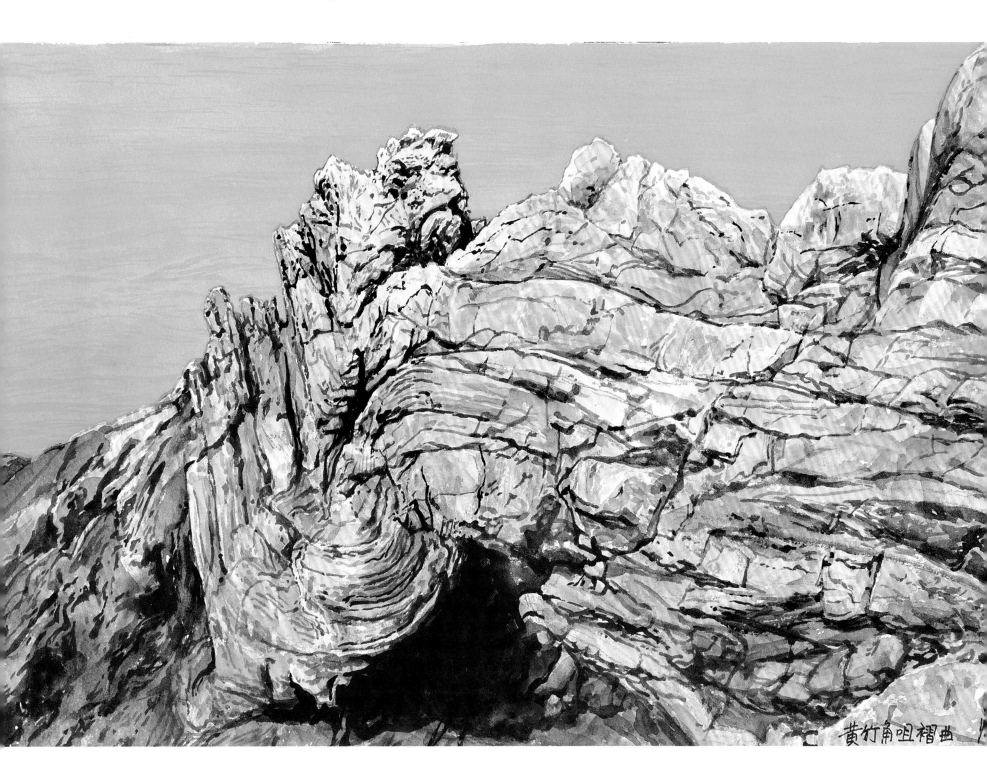

黃竹角咀褶曲

褶曲 ｜ 黃竹角咀

2022　38 x 56mm

黃竹角咀的沿岸展示了
香港最壯觀的褶曲結
構。在這些褶曲中，泥
盆紀的岩層被摺疊成極
其緊密、壯麗的腸粉狀
形態。

黃竹角咀沿岸可見許多緊密褶曲，其中一個褶曲構造的兩側朝向不同方向傾斜，兩側之間的角度非常狹窄，顯示當時擠壓的力量非常強大。

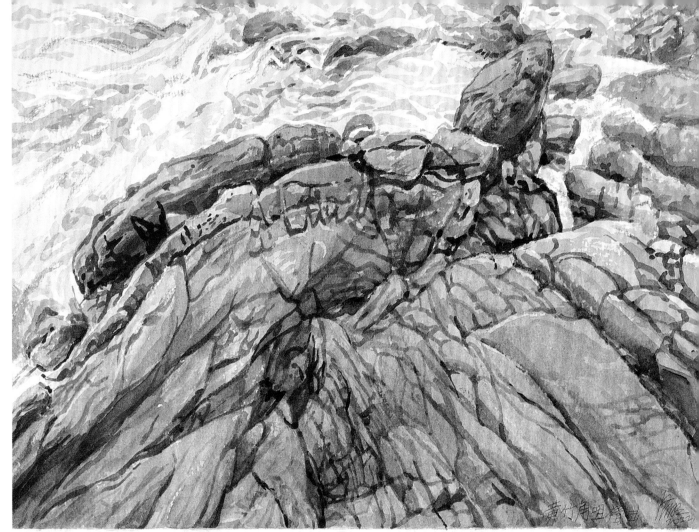

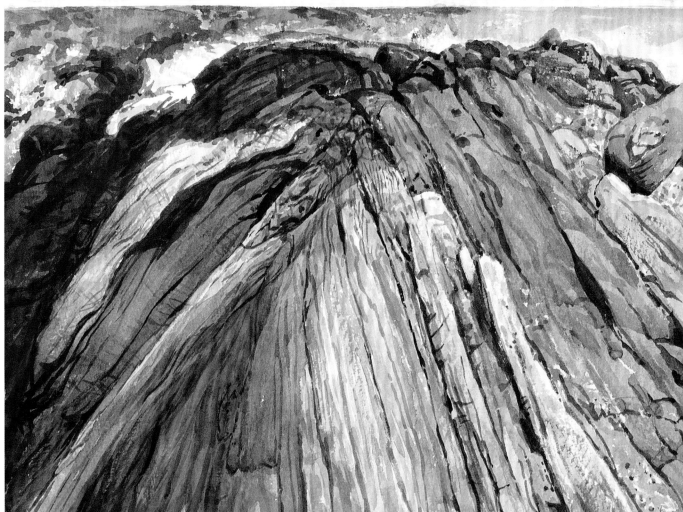

褶曲 ｜ 黃竹角咀

2022　38 x 56mm

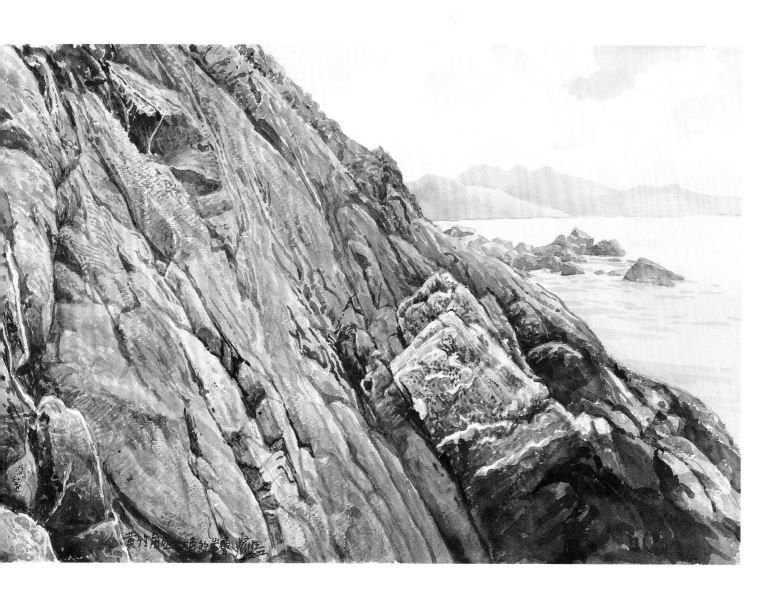

畫中的岩層主要由礫岩、砂岩和泥岩岩組成，沉積物含有鐵元素成分。在沉積過程中，含鐵的礦物被氧化，形成了生鏽般的紅色岩石。岩石深淺的顏色差異，也是不同程度氧化的結果。

紅色的岩層 ｜ 黃竹角咀

2022　38 x 56mm

鹿湖峒一帶是一個單斜山，一側是陡峭的懸崖，另一側是一個緩坡。該結構由地殼運動導致岩層傾斜而形成。

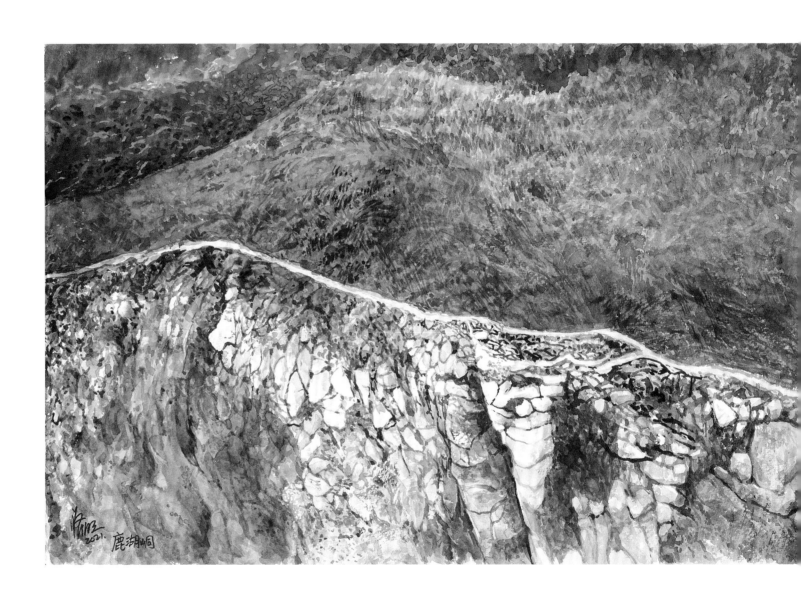

鹿湖峒 | 鹿湖峒

2021　38 x 56mm

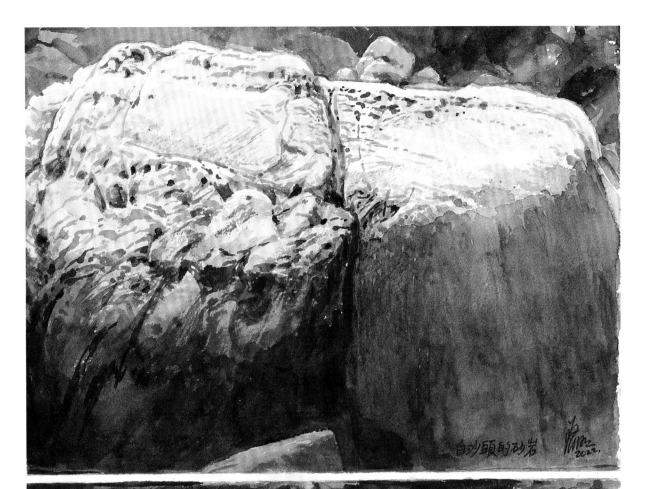

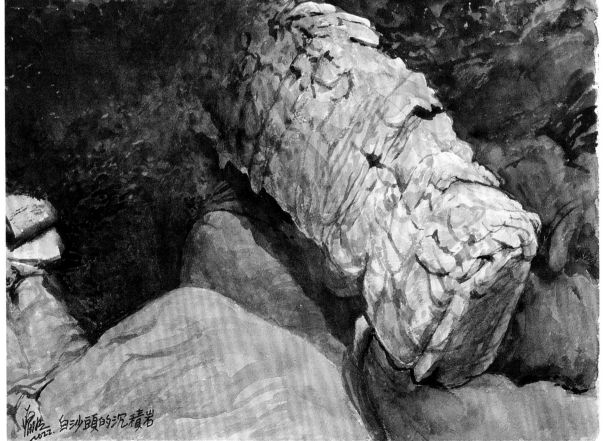

這個地方的岩層屬於石英砂岩，含有大量的石英礦物。石英是經過長時間風化和侵蝕後岩石中剩餘的主要成分。高含量的石英表示這些岩層經歷了相當長的風化和侵蝕過程。

沉積岩砂岩 ｜白沙頭

2022　38 x 56mm

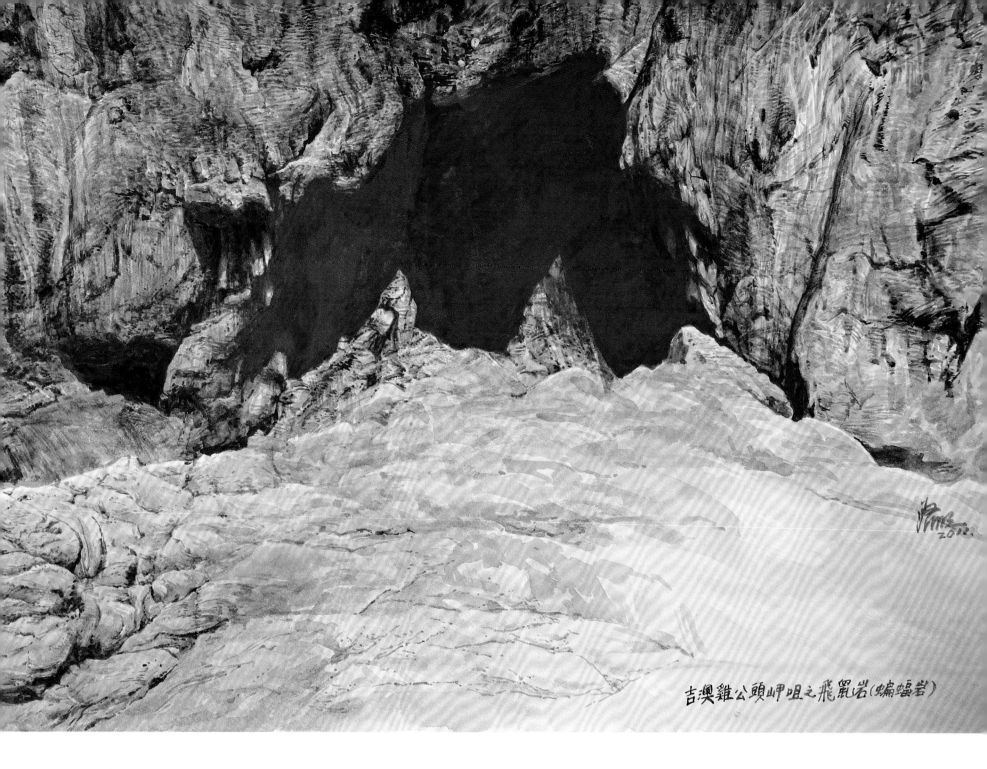

吉澳雞公頭岬咀之飛鼠岩（蝙蝠岩）

飛鼠岩（蝙蝠岩）　｜ 吉澳雞公頭岬咀

2011　56 x 76mm

香港最北的吉澳島上的海蝕洞，
是由海浪沿着凝灰岩中的裂縫侵
蝕而形成。

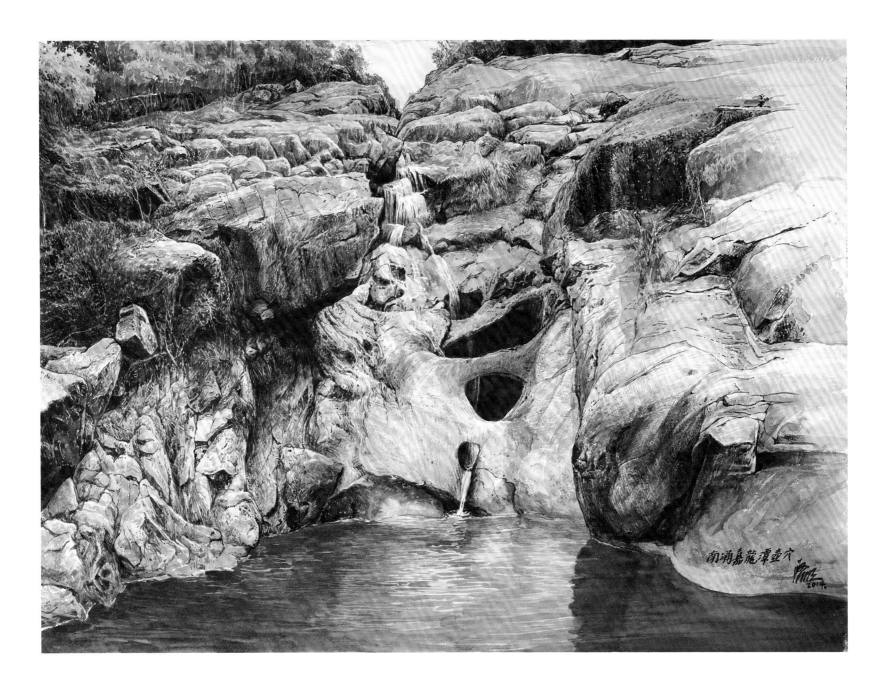

龍潭壺穴 ｜南涌

2014　56 x 76mm

在屏嘉石澗可看到一連串河流侵蝕而形成的瀑布和壺穴。畫中可見一串壺穴，其中兩個壺穴底部相通，可讓流水通過，形成流水從壺穴中洶湧而出的錯覺。

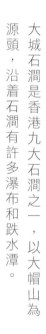

大城石澗是香港九大石澗之一，以大帽山為源頭，沿着石澗有許多瀑布和跌水潭。

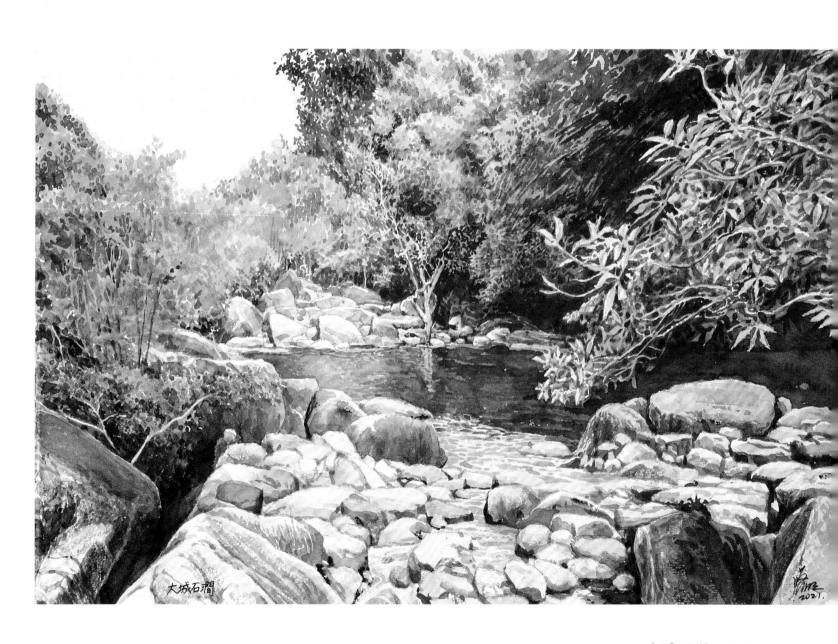

大城石澗 ｜沙田

2021　38 x 56mm

河水在石縫間傾瀉而下形成瀑布。由於長期受到河水的衝擊，瀑布底部形成了一個深水水池，被稱為跌水潭。

壺穴由流水侵蝕形成，流水帶動卵石不停滾動，磨研河床的岩石，形成壺穴。

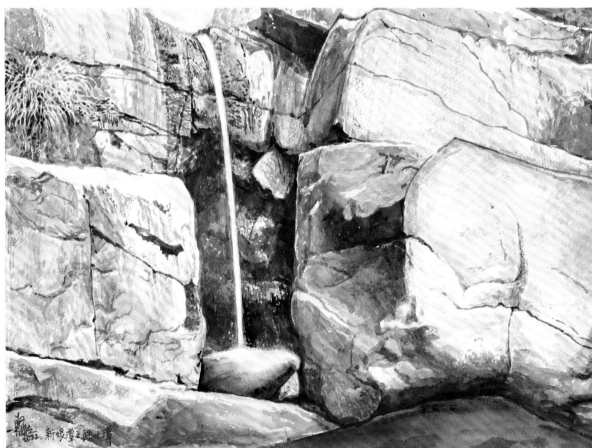

壺穴 ｜ 新娘潭

2022　38 x 56mm

瀑布和跌水潭 ｜ 新娘潭

2022　38 x 56mm

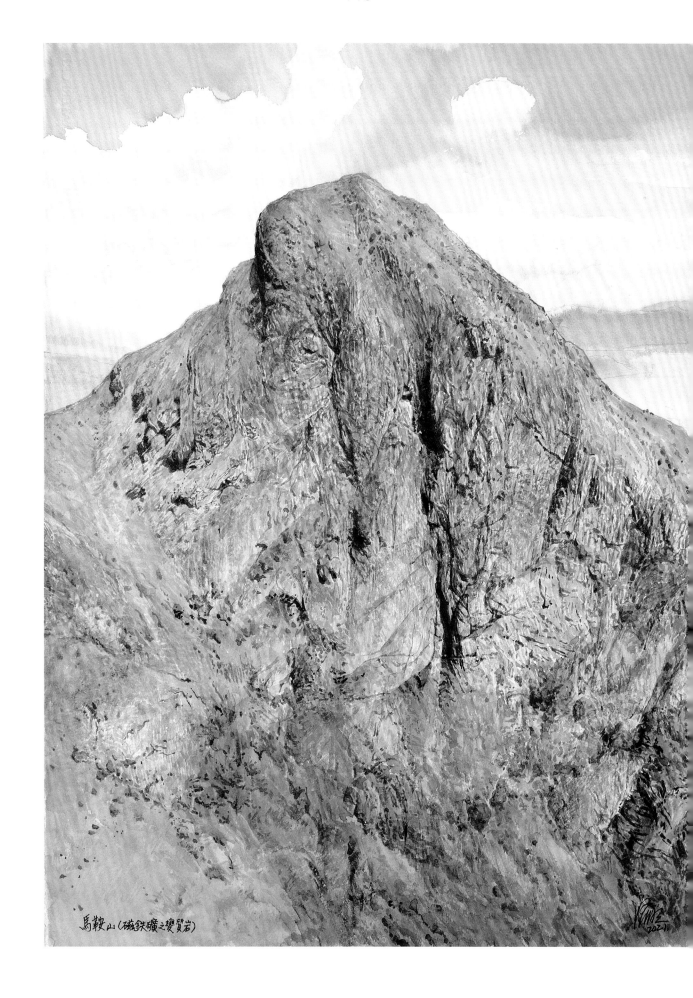

馬鞍山（磁鐵礦之變質岩）

磁鐵礦之變質岩 ｜ 馬鞍山

2021　56 x 76mm

馬鞍山以生產鐵礦而聞名。這鐵礦是在花崗岩與白雲質沉積岩的接觸帶產生的變質作用而形成的。

馬鞍山的獨木舟石是一條倒下的岩柱。在火山岩岩柱形成後，岩石內的熱溶液釋放出富含石英的礦物，積聚在岩柱表層。這導致接近岩石表面的石層具有較強的抗蝕能力，而岩石中心部分較易被侵蝕。因此，形成了一個類似獨木舟的中空岩石塊體。

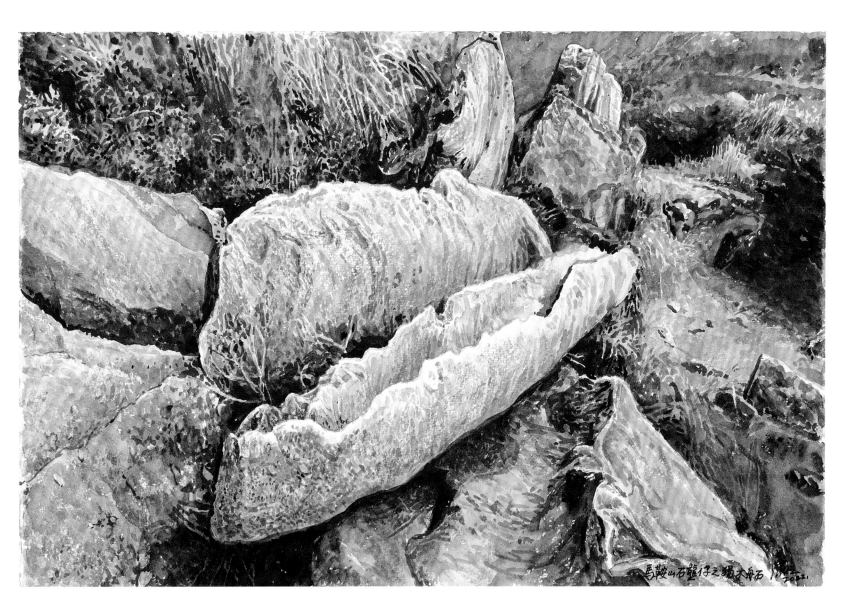

馬鞍山石壟仔之獨木舟石

獨木舟石 ｜ 馬鞍山石壟仔

2022　38 x 56mm

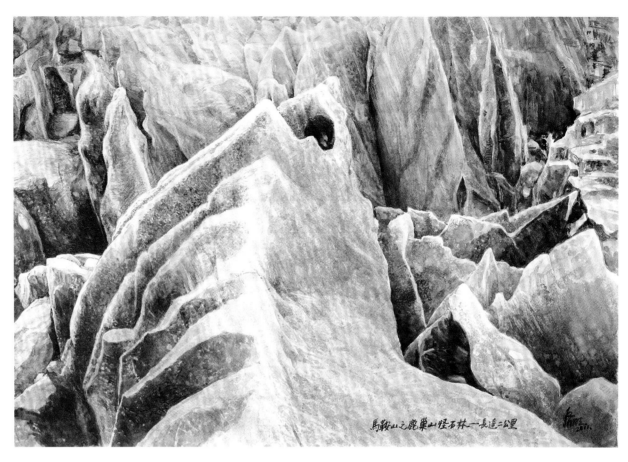

馬鞍山地區的石林最初是一片直立的火山岩柱群，當這些岩柱崩塌後，形成了一片石林。隨後，流水的侵蝕作用逐漸刻鑿出石林中各種獨特形態的巨石。

鹿巢山怪石林 ｜馬鞍山

2011　56 x 76mm

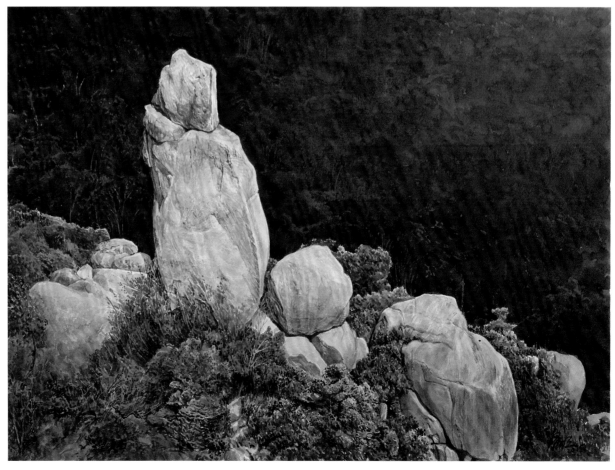

望夫石，是岩石塊體遭受風化和侵蝕作用的結果。在岩石裂面的侵蝕作用，令望夫石周邊的岩石被逐漸剝蝕，使得岩體的殘餘部分形成一座突出的石塔。望夫石高度約為二十米，是香港的重要地標。

望夫石 ｜沙田

2015　57 x 76mm

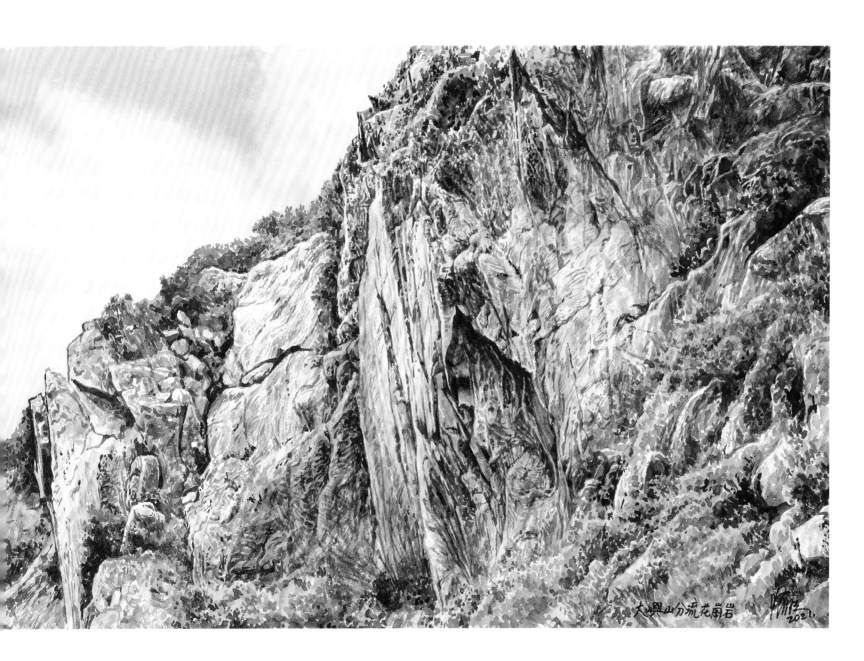

沿花崗岩節理侵蝕而形成岩壁。

花崗岩　｜大嶼山分流

2021　38 x 56mm

這岩石酷似人類側面，是一些沉積岩受風化和侵蝕形成。沉積岩沿着節理氧化，成了氧化鐵帶，在岩石中產生了格狀的圖案。

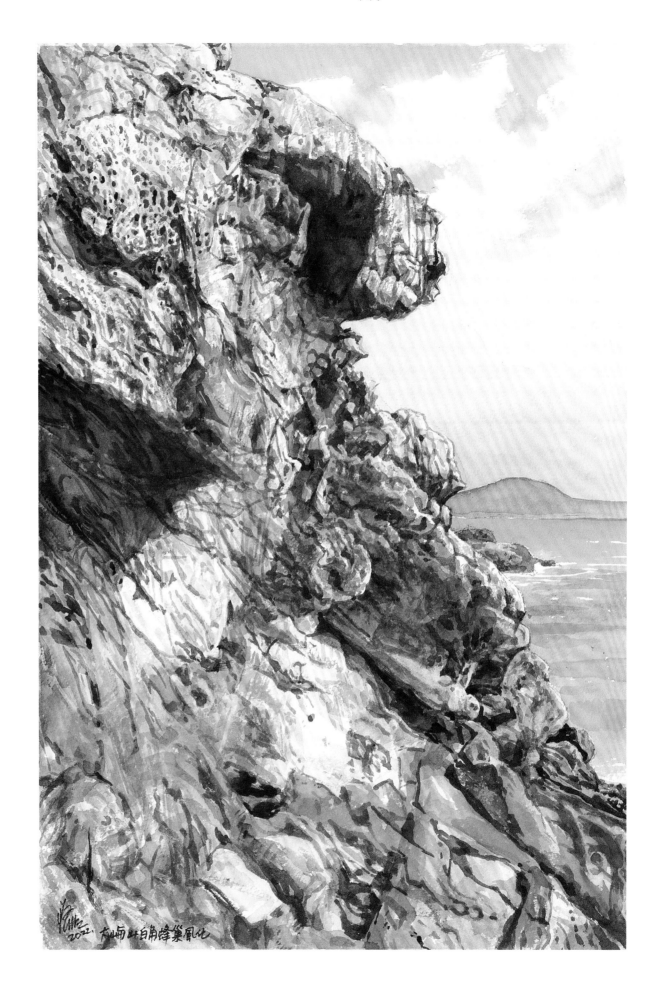

蜂巢風化 ｜大嶼山白角

2022　38 x 56mm

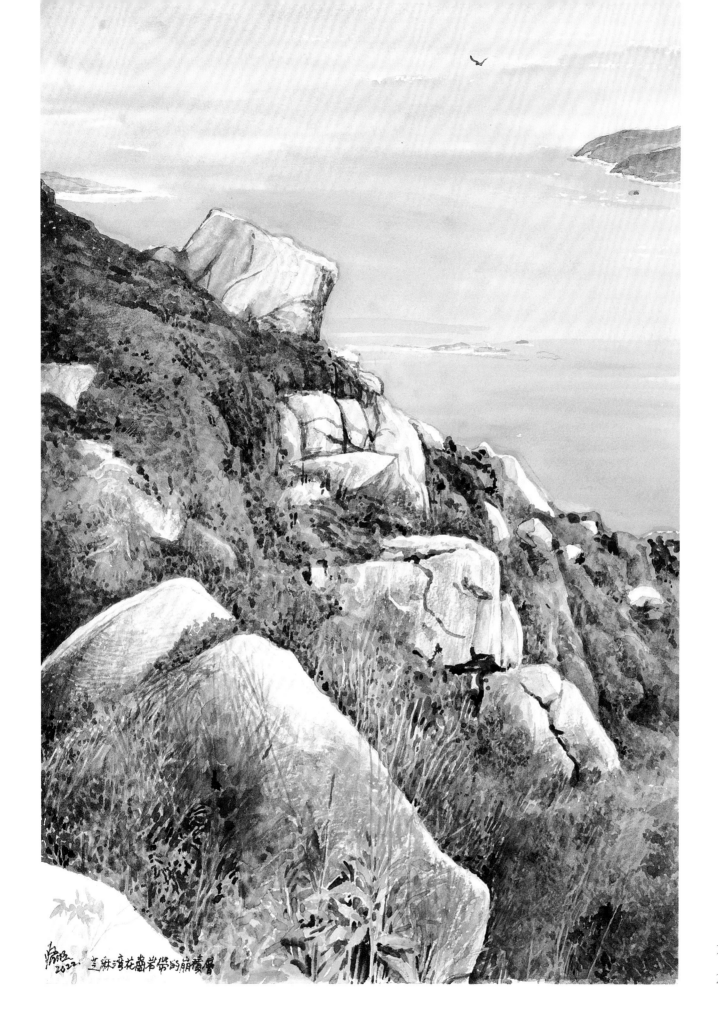

芝麻灣山坡上的花崗岩石塊，大小不一、零碎地散佈在山坡上。典型的土壤剖面通常包含許多大石塊，稱為核石。侵蝕和地下水作用令岩土內較細的顆粒被移除，導致暴露出山坡上大量核石。

花崗岩帶的崩積層 | 芝麻灣

2022　38 x 56mm

沿岩石節理的侵蝕產生各種有趣的、形狀多變的地貌。

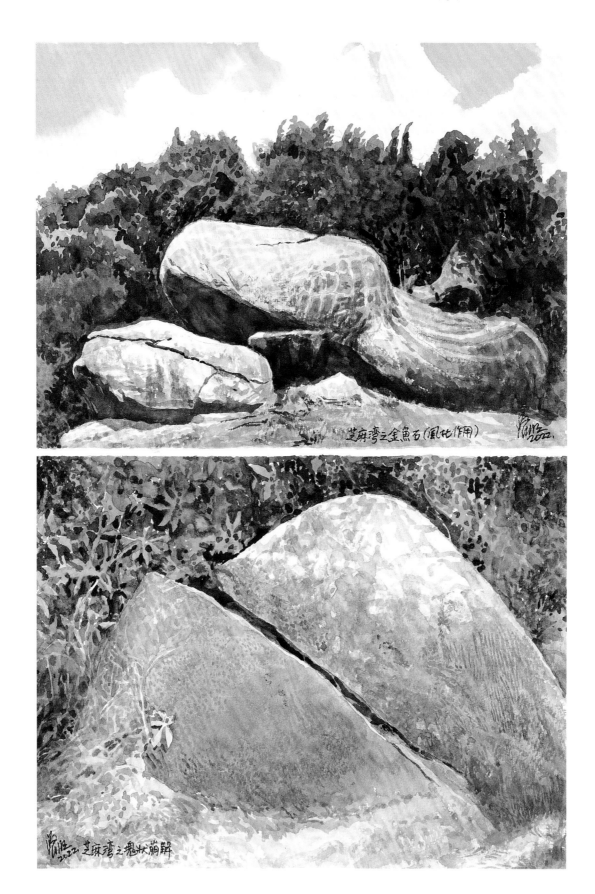

金魚石（上）與塊狀崩解（下） │ 芝麻灣

2022　38 x 56mm

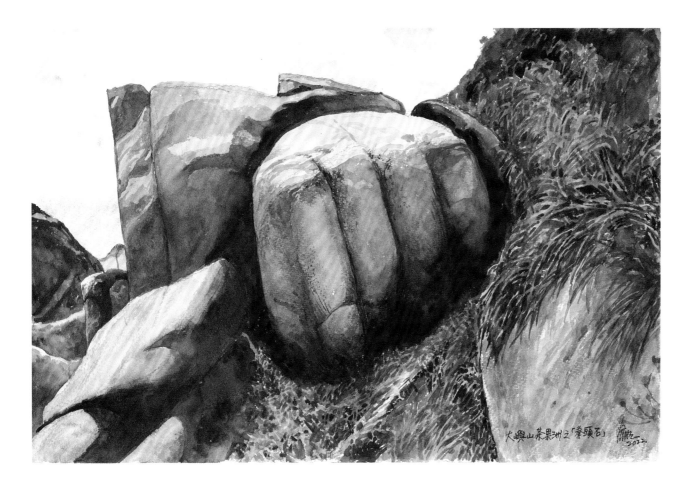

畫中繪畫的岩石呈現出數條垂直的節理，節理分佈均勻，猶如手指一般，令岩石形態猶如握緊的拳頭。

拳頭石 ｜ 茶果洲

2022　38 x 56mm

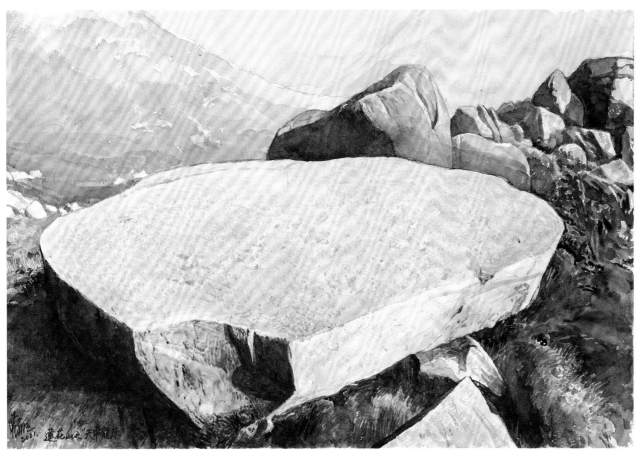

天帝龍床位於大嶼山蓮花山上，基岩是火山凝灰岩。沿着岩石節理的自然侵蝕作用，產生了這塊看起來像龍床的石板。

天帝龍床 ｜ 蓮花山

2021　38 x 56mm

銀礦灣是香港著名的旅遊景點，同時也是曾經出產方鉛礦的地方。在那裏，有一條由基質岩石形成的岩牆，這岩牆具有比圍岩更強的抗蝕力。當河流流經岩牆後，水流在圍岩的下蝕速率增加，最終形成了瀑布。

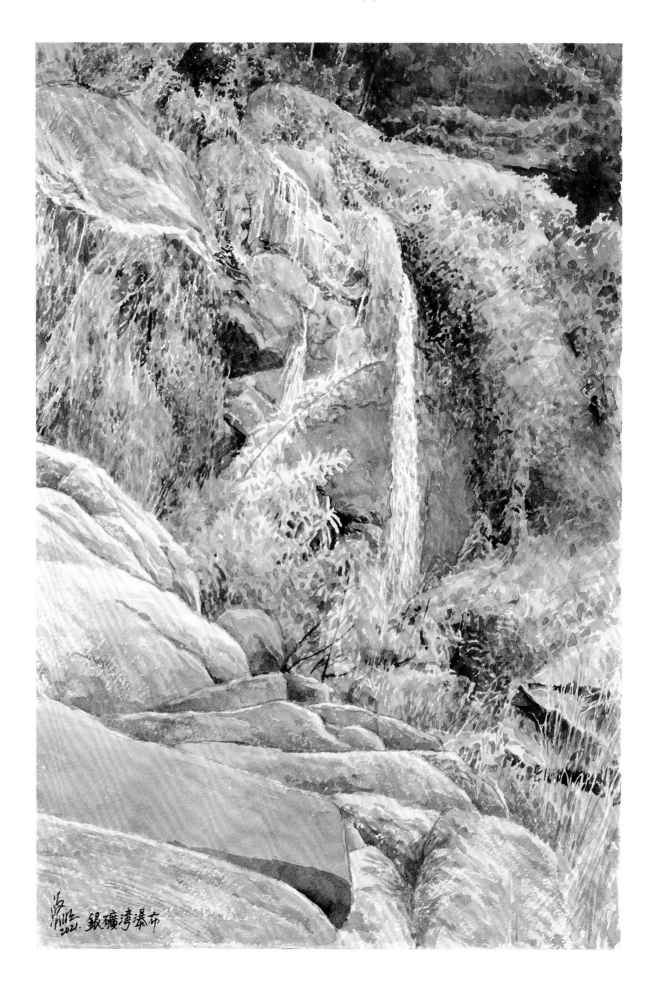

瀑布 ｜ 大嶼山銀礦灣

2021　38 x 56mm

海浪沿着凝灰岩岩石節理侵蝕而形成的海蝕拱，控制海蝕拱發育的裂面在海蝕拱左側清晰可見。

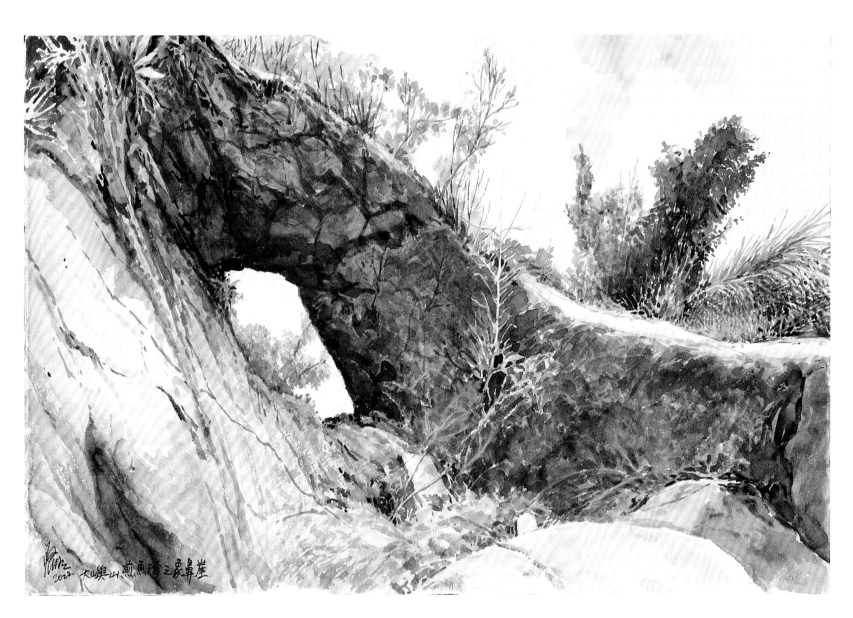

象鼻崖｜西大嶼煎魚灣

2022　38 x 56mm

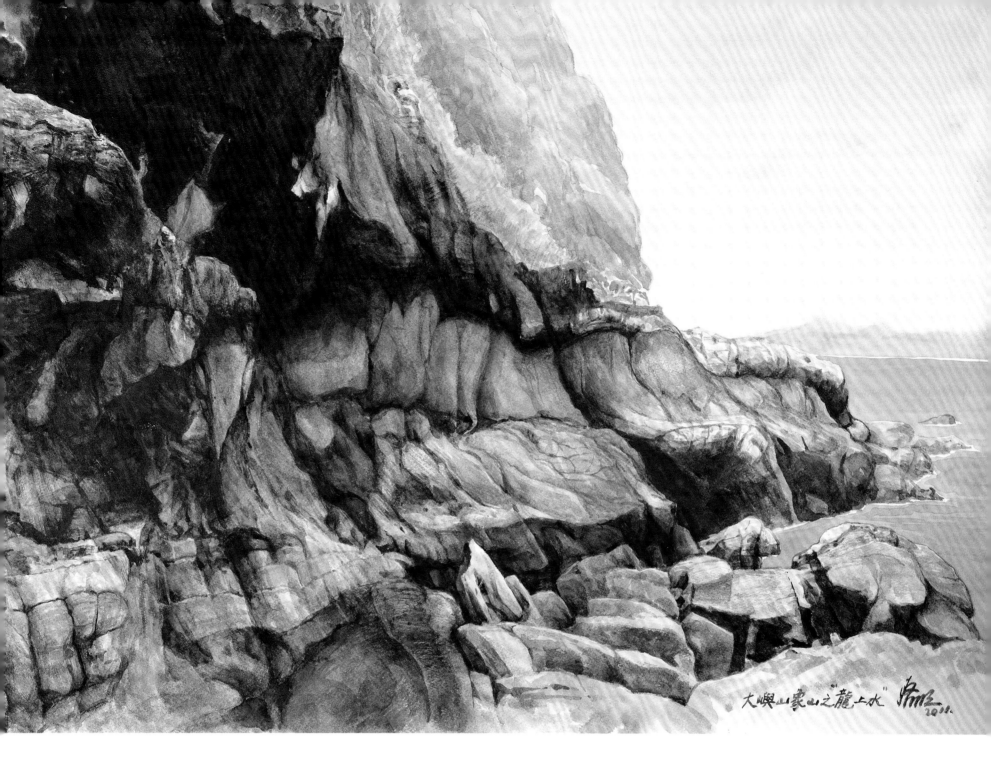

大嶼山象山之"龍上水" 2011

龍上水 ｜大嶼山象山

2011　56 x 76mm

岩層呈現近水平的層理，而在不同抗蝕力的岩石受到侵蝕作用後，形成了頂層堅硬的紅色岩層，並塑造出宛如飛龍上水的景觀。

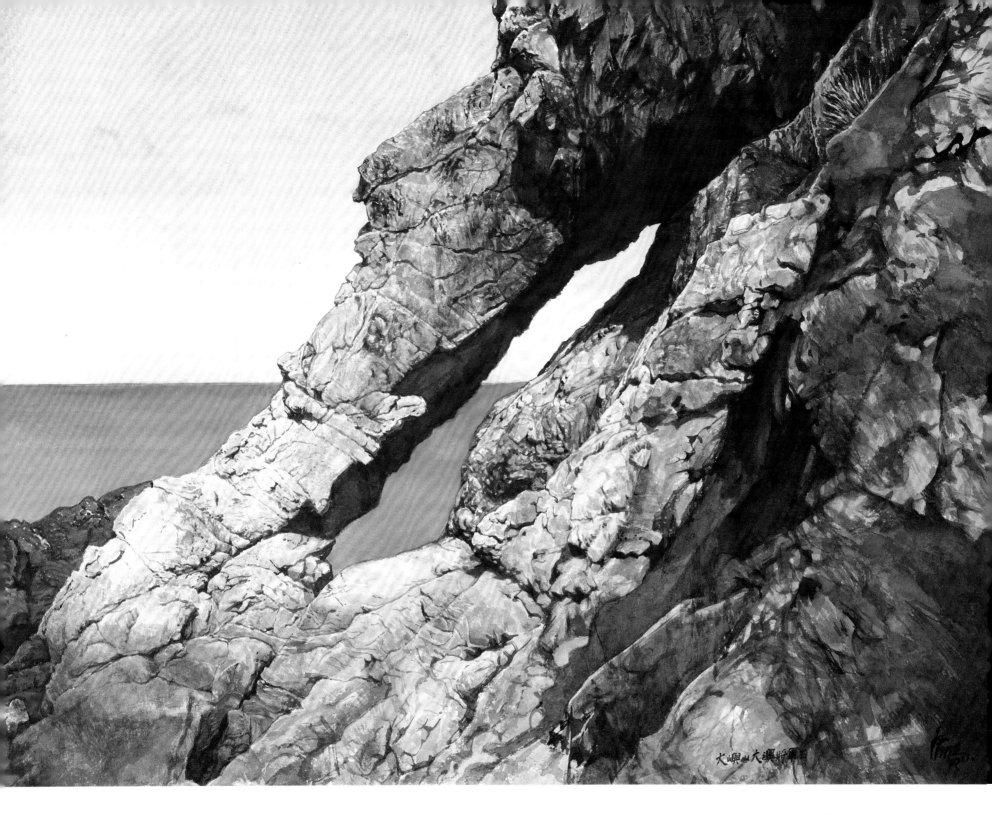

將軍石 ｜ 大澳

2011　56 x 76mm

岩石看起來像一位斜臥的
將軍，背部是沿着火山岩
裂縫侵蝕的一個洞穴。

崩積層是指滑坡作用在山坡上堆積的土石，沖積層則是河流沉積的物質，而風化岩土是岩石經過長時間風化作用後形成的殘餘土壤。地質學家可以根據這些沉積層的特性，來建構出寶珠潭地區的地質演化歷史。

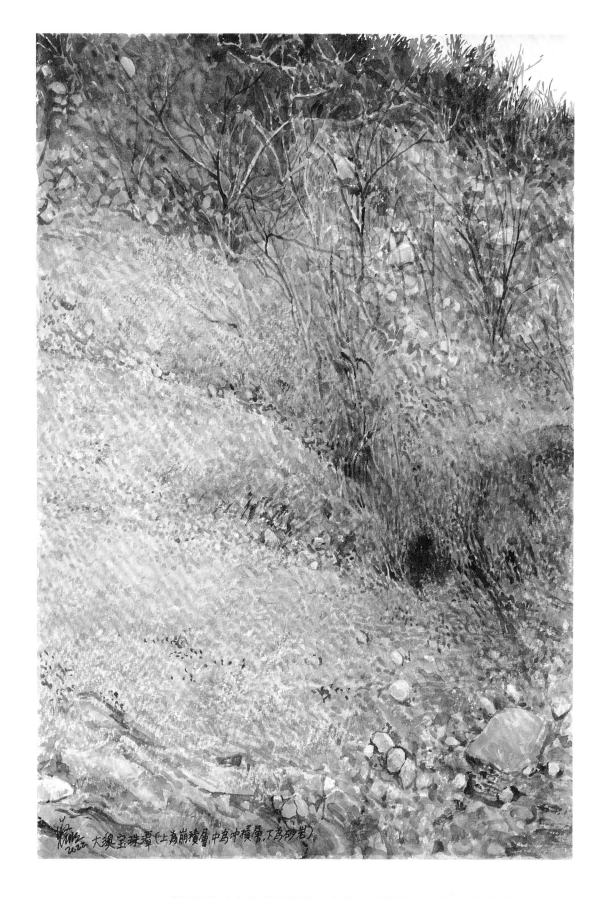

寶珠潭（上為崩積層，中為沖積層，下為風化岩土）｜大澳

2022　56 x 76mm

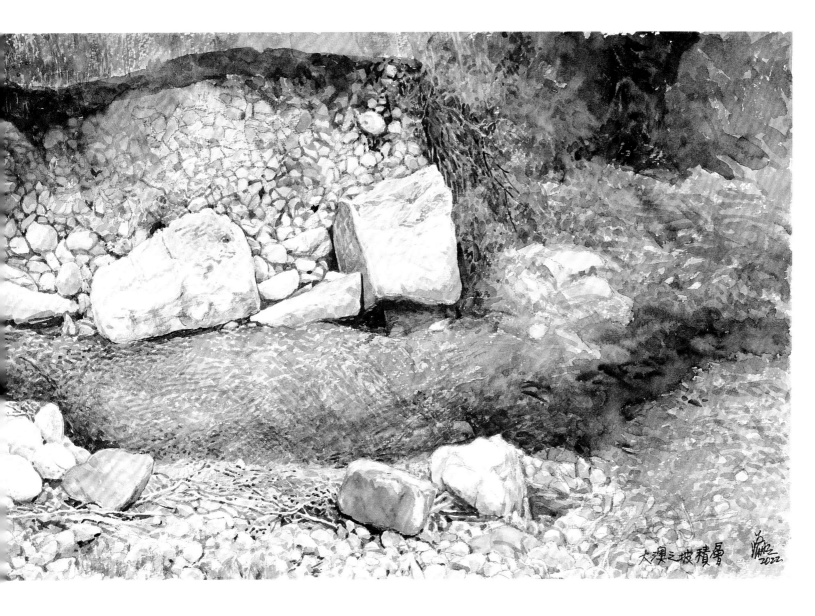

大澳之坡積層

坡積層是在山坡堆積的碎石和沙泥，其特徵包括礫石粒度不一、篩選度較差，以及含有大量黏土礦物。斜坡中的坡積層能夠反映山體滑坡的歷史。

坡積層　| 大澳

2022　38 x 56mm

畫中的花崗岩受風化和侵蝕影響，出現不同方向的節理。部分岩石更因缺乏支撐而墜下。

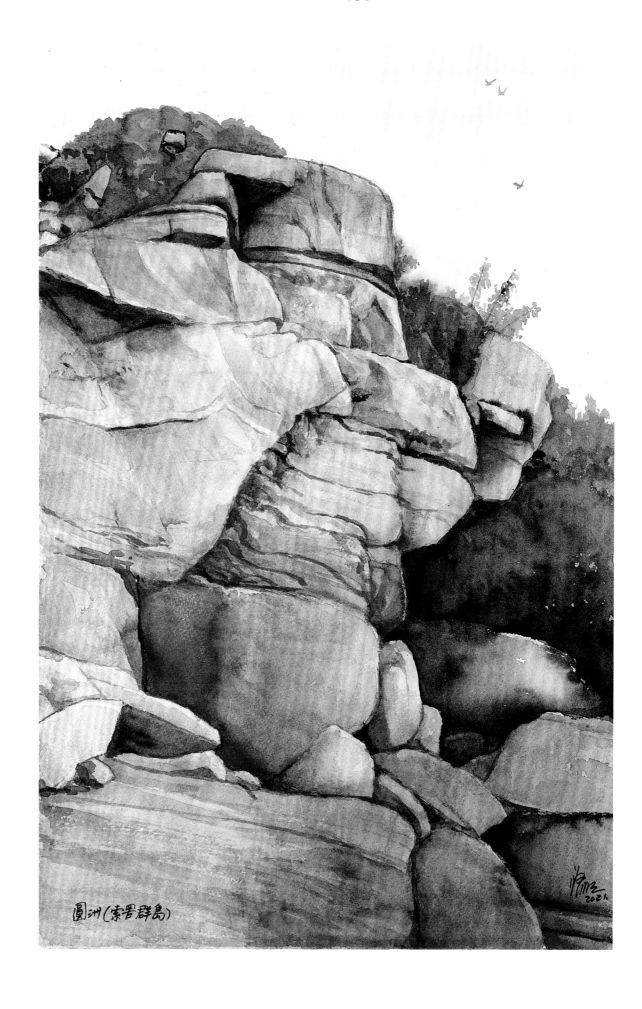

圓洲（索罟群島）

花崗岩 ｜圓洲（索罟群島）

2021　38 x 56mm

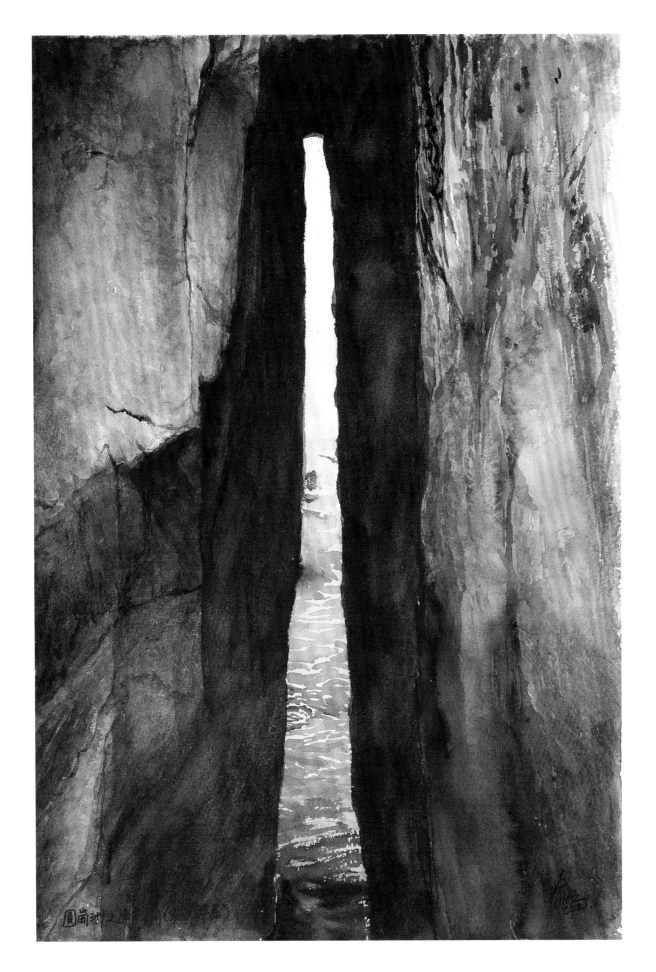

通心洞 ｜圓崗洲（索罟群島）

2021　38 x 56mm

索罟群島圓崗洲的通心洞，由海水沿裂縫侵蝕而成，侵蝕更令海蝕洞貫穿到島的另一面。洞內狹窄，僅能容一人通過，水退時可赤腳穿越全洞。

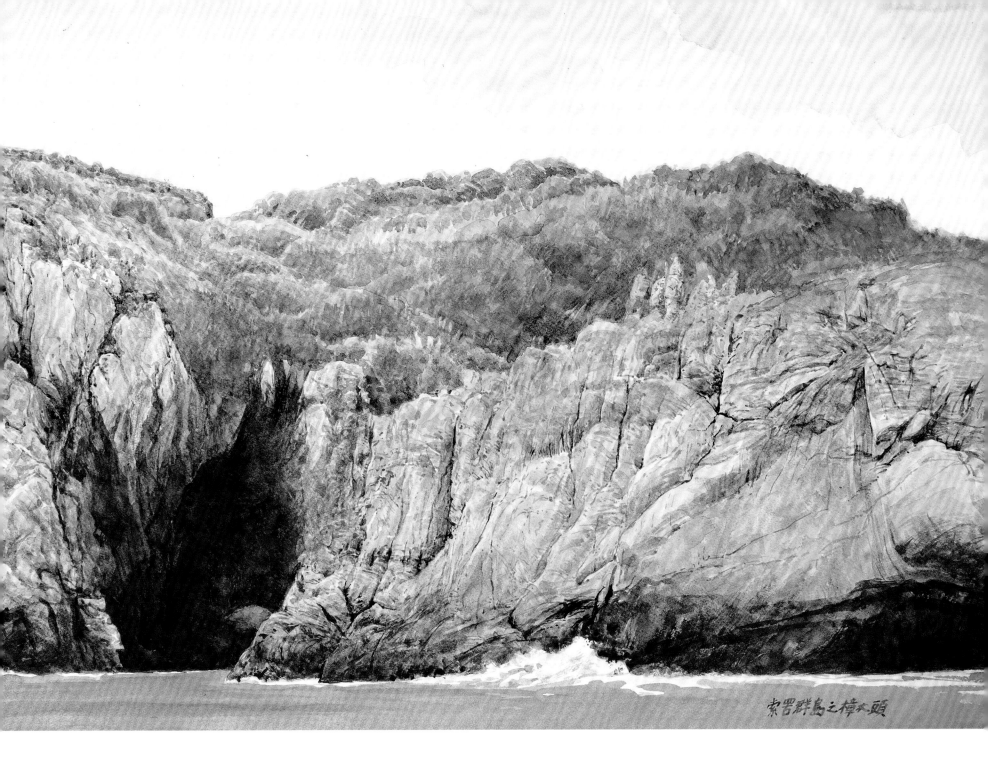

索罟群島之樟木頭

樟木頭 | 索罟群島

2011　56 x 76mm

香港最西南部島嶼上的花崗岩，
被波浪侵蝕而造成的景觀。

畫中的岩石，呈現不同的顏色，上部由於有機質形成表面塗層，顏色較深；下部靠近大海，波浪在岩石上不斷侵蝕，暴露出新鮮的岩石。

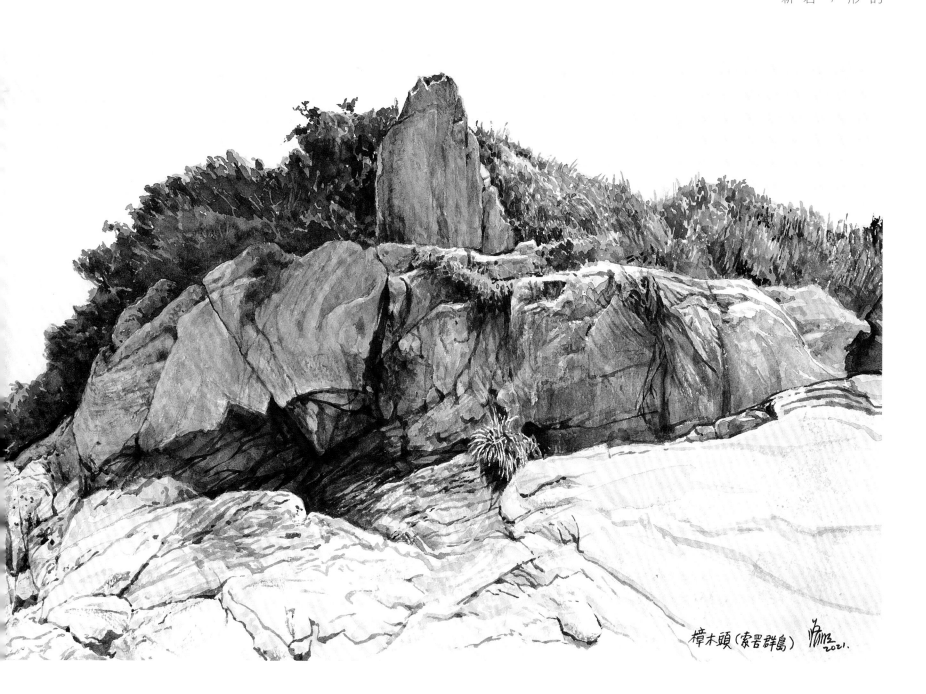

樟木頭（索罟群島）

朝天石 ｜ 樟木頭

2021　38 x 56mm

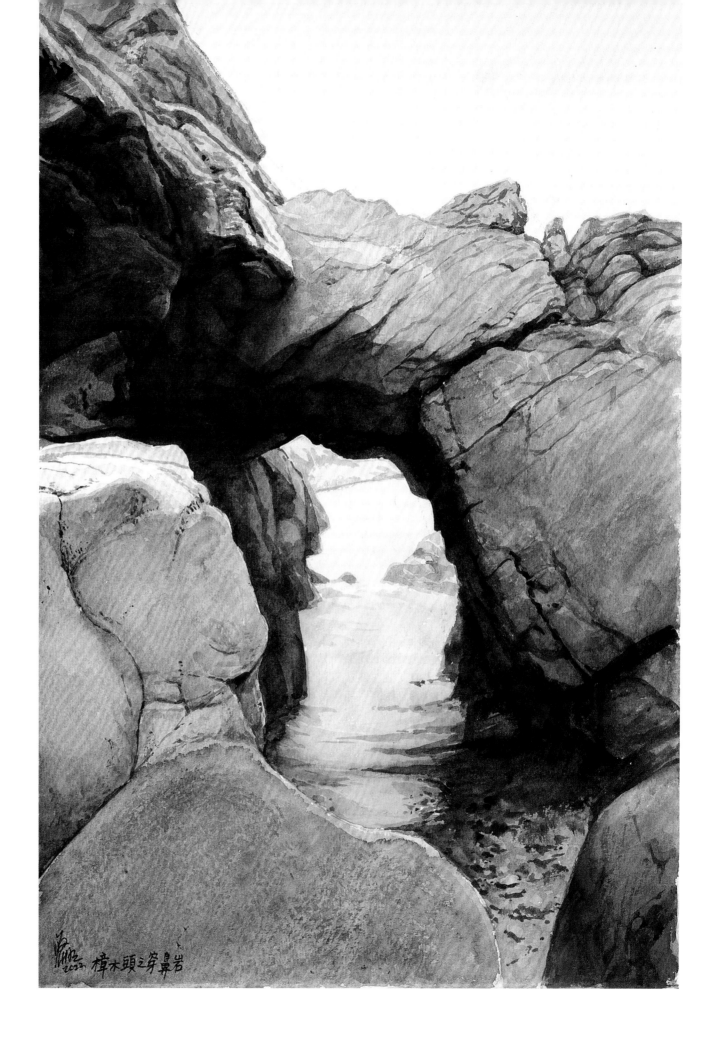

穿鼻石最初是一個海蝕洞。隨着海浪長時間的侵蝕，洞口逐漸擴大，並穿越整個岬角，形成一個海蝕拱。

穿鼻岩 ｜ 樟木頭

2022　38 x 56mm

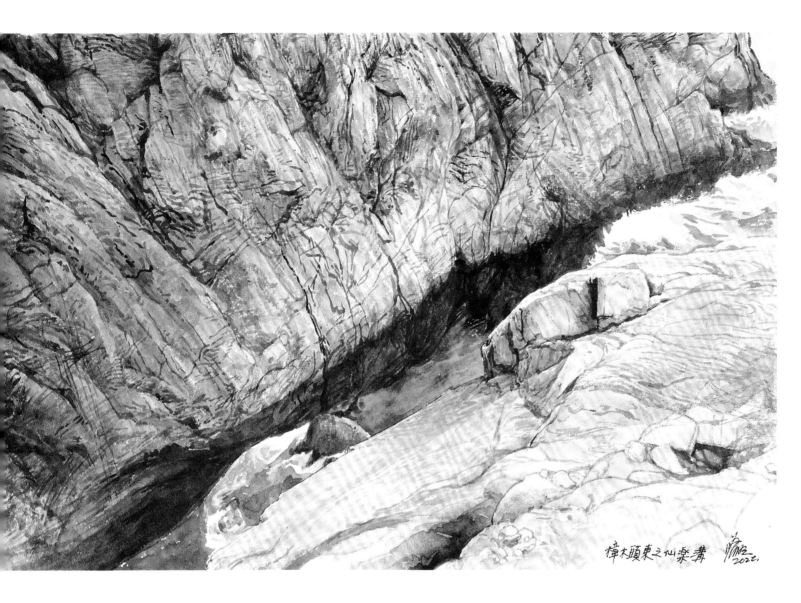

仙樂溝之仙樂溝
2022.

仙樂溝｜樟木頭

2022　38 x 56mm

圓形狀的花崗岩石塊，配合數條幼細的裂紋，讓花崗岩塊呈現出宛如蠶繭的形狀。

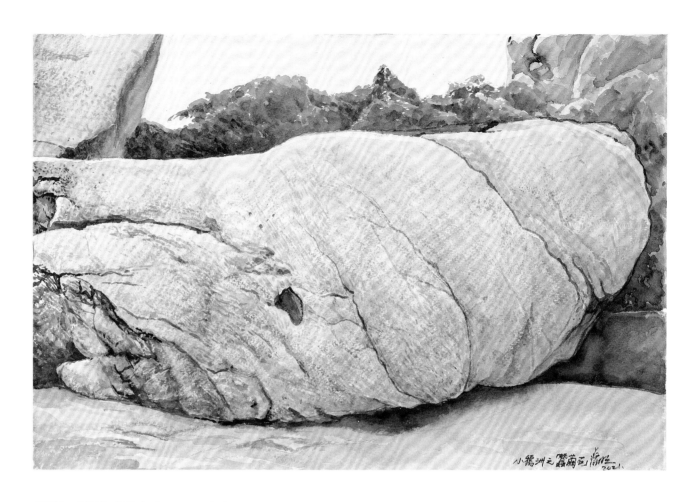

蠶繭石 ｜小鴉洲

2021　38 x 56mm

花崗岩的粗粒性質，使岩石特別容易形成蜂窩狀態。強風吹落鬆散砂粒，不斷研磨岩石，在岩石表層形成許多洞穴。

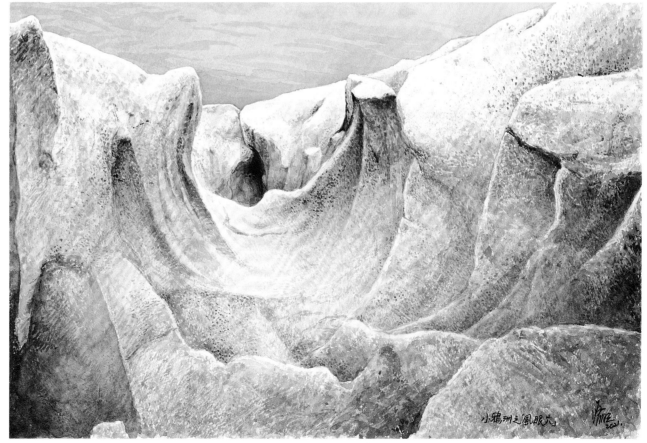

風眼穴 ｜小鴉洲

2021　38 x 56mm

四不像石 ｜ 小鴉洲

2021　38 x 56mm

風和浪的侵蝕在花崗岩中雕刻出這種地貌。

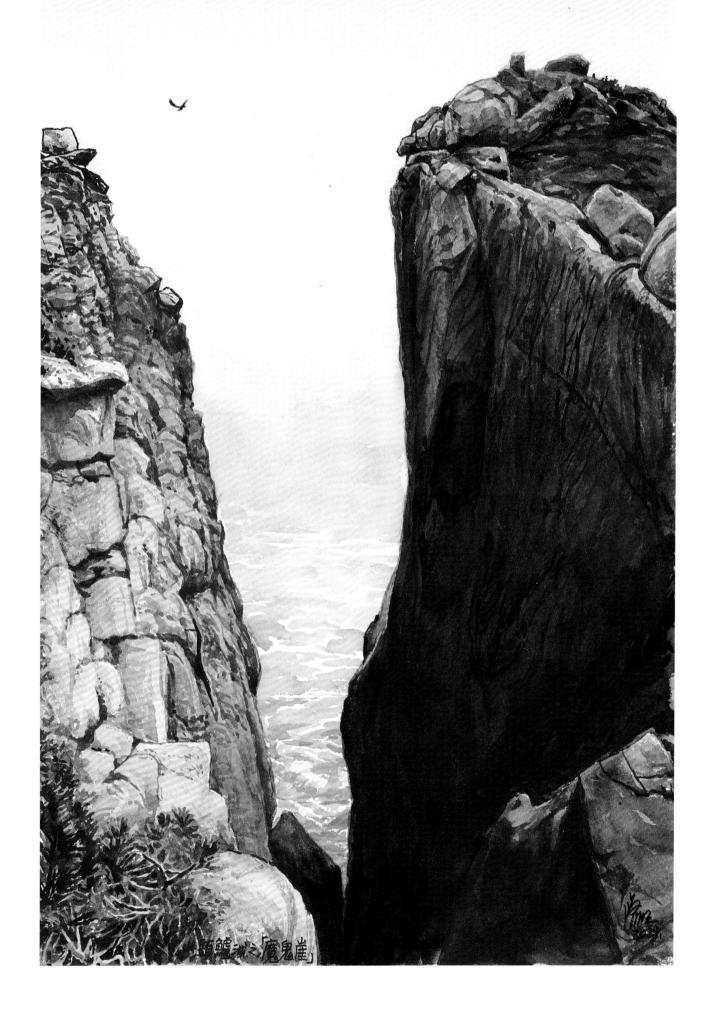

魔鬼崖是沿着花崗岩斷裂帶侵蝕形成的狹窄洞穴。

魔鬼崖 ｜ 頭顱洲

2021　38 x 56mm

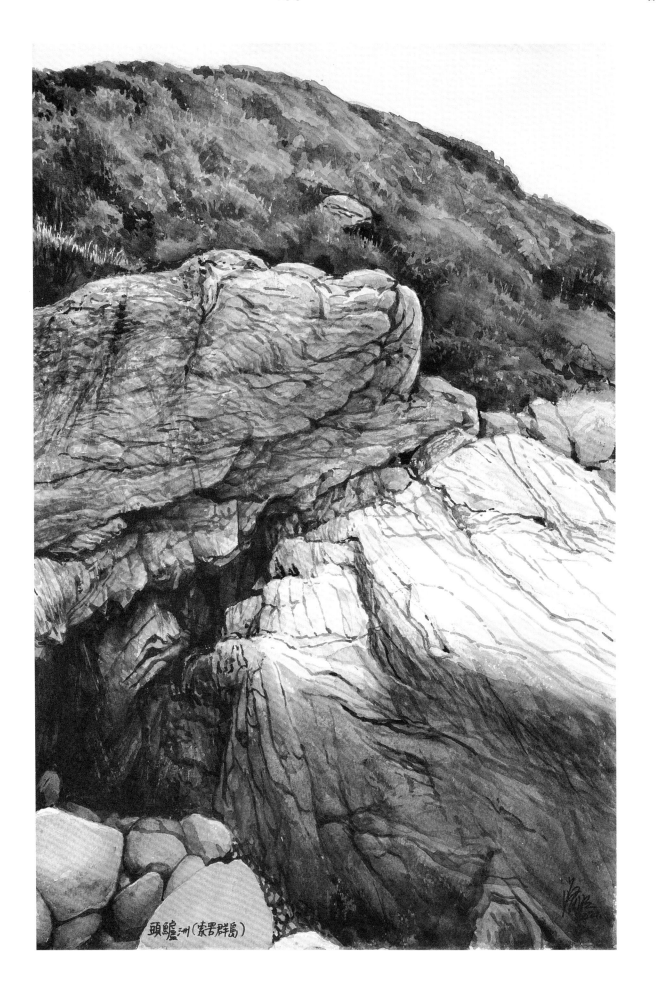

頭顱洲（索罟群島）

頭顱洲的花崗岩經過不同程度的風化，產生不同的顏色。

花崗岩 | 頭顱洲

2021　38 x 56mm

岩層中一橫一直的兩組裂面相交，在花崗岩刻鑿出形如長凳一樣的岩體。

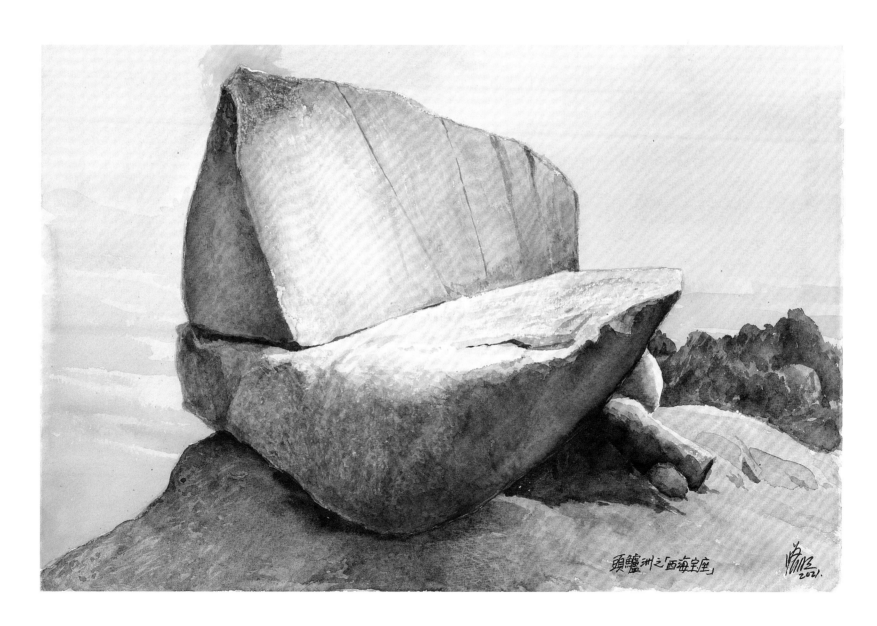

頭鱸洲之「西海寶座」

西海寶座 │ 頭顱洲

2021　38 x 56mm

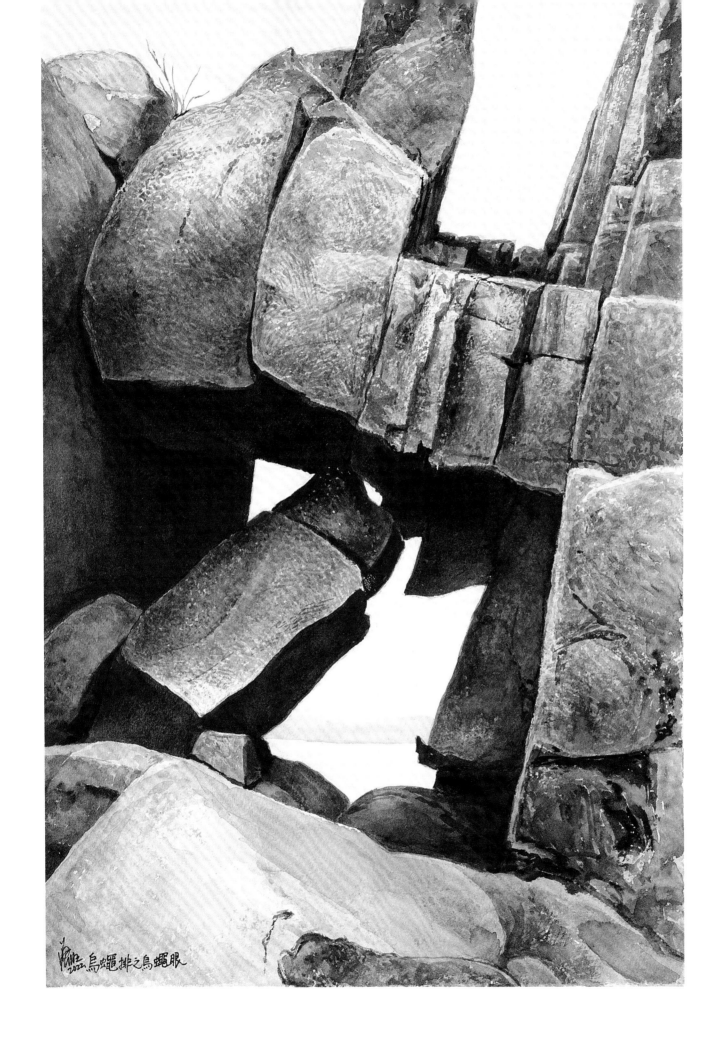

海浪沿着岩石節理侵蝕，同時，倒塌的石塊堆積成一個海蝕拱。

烏蠅眼 │ 愉景灣

2022　38 x 56mm

在石坡底部存在的花崗岩核石，經過各種風化和侵蝕的過程，形成了類似人臉的圖樣。

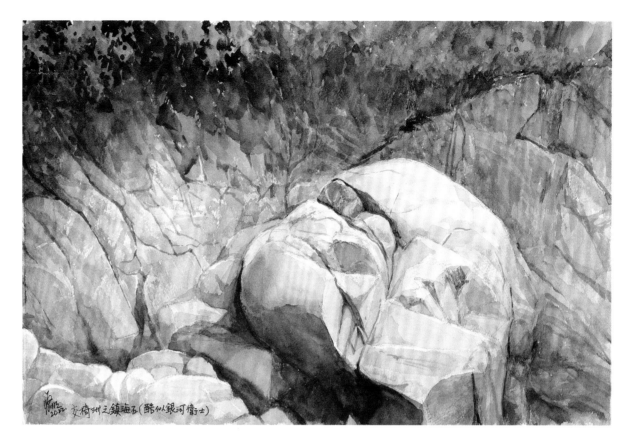

酷似銀河衛士 | 交椅洲

2022　38 x 56mm

交椅洲的鎮海石是一塊巨大的花崗岩，其岩石呈現垂直和水平方向排列的節理。這些節理受到侵蝕和剝落的作用，使得花崗岩形成了類似立方體的形狀。

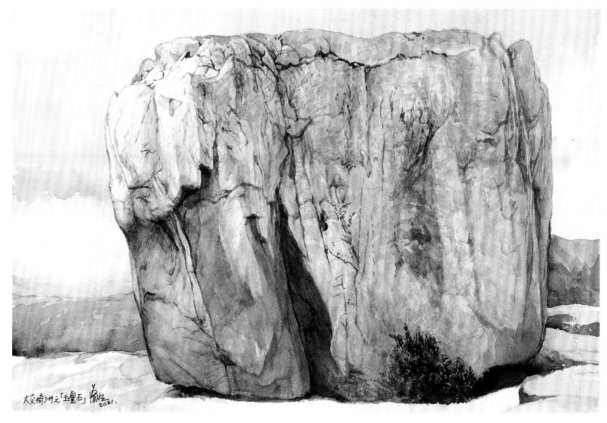

鎮海石 | 交椅洲

2021　38 x 56mm

海崖下的沙灘是
海浪帶來的堆積
物。經過長時間
的自然風化和分
選，沙灘上的砂
粒主要由石英礦
物組成，因此呈
現出白色的特徵。

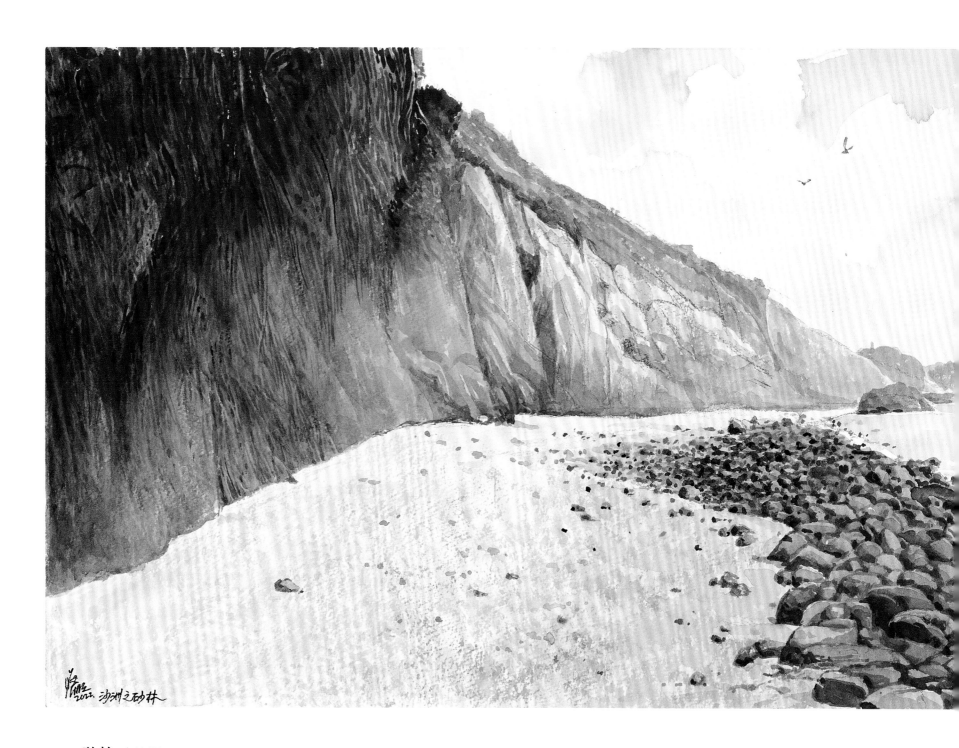

砂林 ｜沙洲

2022　38 x 56mm

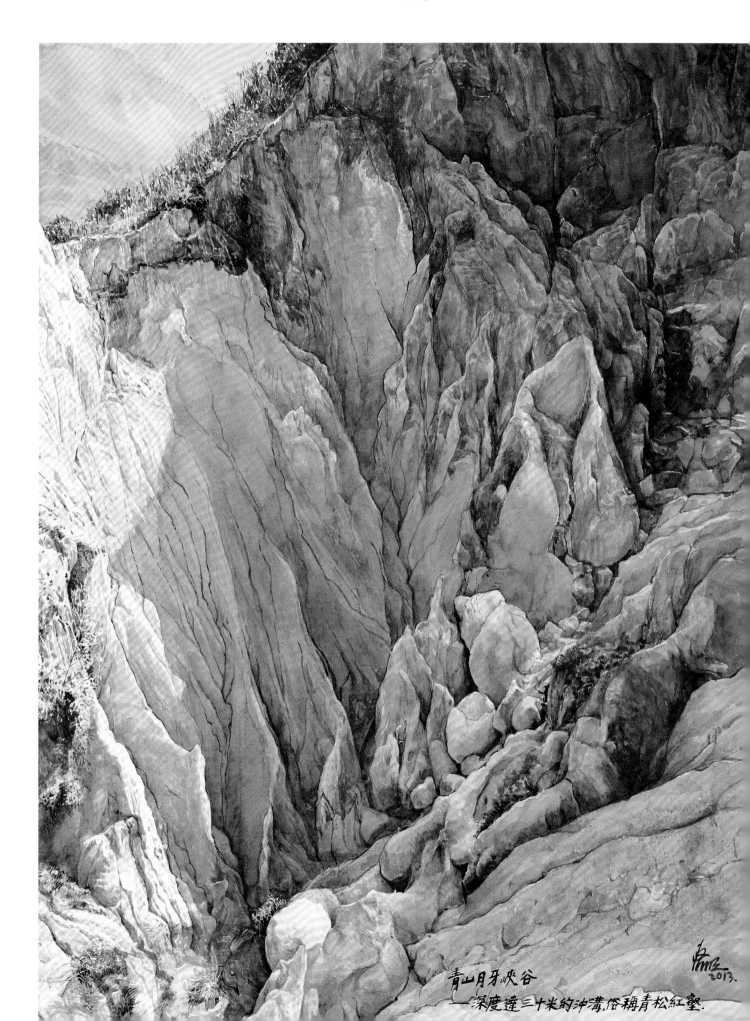

青山西側地區擁有廣袤的劣地。雨水濺擊和地表水流的侵蝕，在這片劣地上形成了許多小坑和溝壑。再加上岩石風化和氧化後產生的色彩，共同塑造出瑰麗繽紛的峽谷景觀。

月牙峽谷 ｜青山

2013　38 x 56mm

青山月牙峽谷
——深度達三十米的沖溝，俗稱青松紅壑．

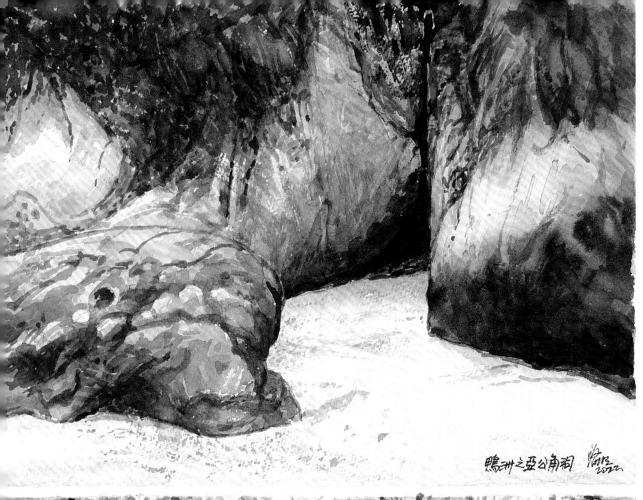

鴨洲以紅色角礫岩地層而聞名。角礫岩中的岩石碎片稜角分明，顯示未有經歷很長距離的運輸。

角礫岩 | 鴨洲之亞公角洞

2022　38 x 56mm

蒲台島的響螺石是一座由海浪侵蝕和風化作用塑造而成的石塔。海浪的沖刷和侵蝕使響螺石周邊的岩石沿着節理面逐漸崩解，最終形成了宛如響螺的獨特造型。

蒲台島的岩石具有許多垂直方向的節理，由於波浪的侵蝕，向海一側的岩石和土壤被移除，這使岩體失去了側向的支撐，從而令岩體內的節理鬆弛，隙縫膨脹，進而形成了手指狀的形態。

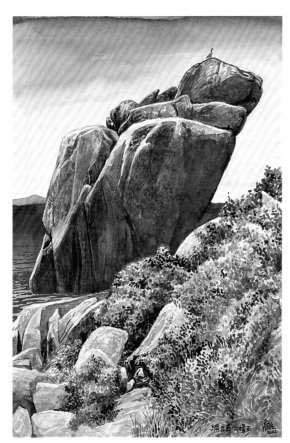

響螺石 │蒲台島

2022　38 x 56mm

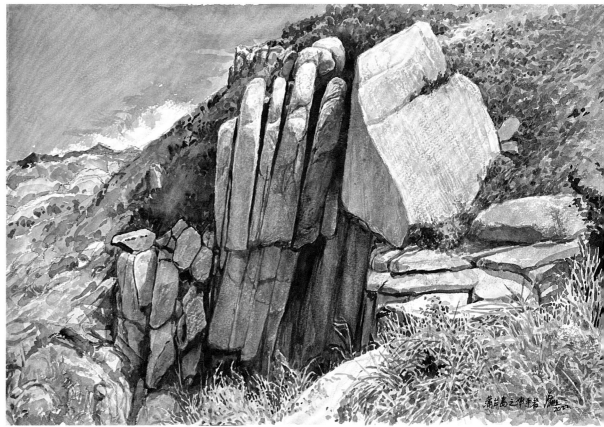

佛手岩 │蒲台島

2022　38 x 56mm

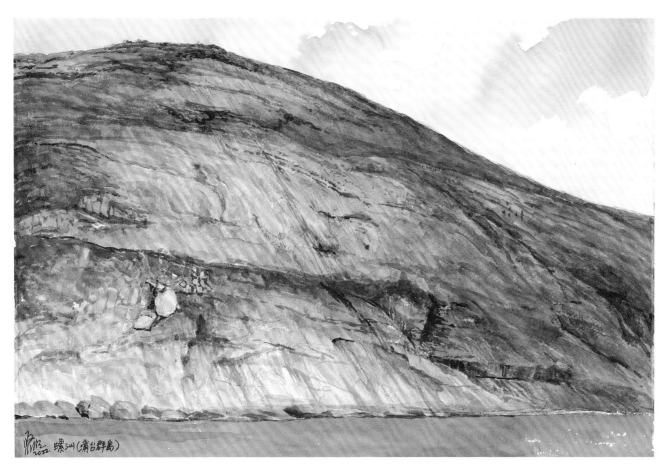

花崗岩本來在地殼深處壓力大的環境形成，當岩石暴露在地表時，壓力減少，令花崗岩鬆弛，這種卸荷過程令花崗岩產生張力和破裂，形成許多和花崗岩體表面平衡的破裂面。

螺洲 ｜蒲台群島

2022　38 x 56mm

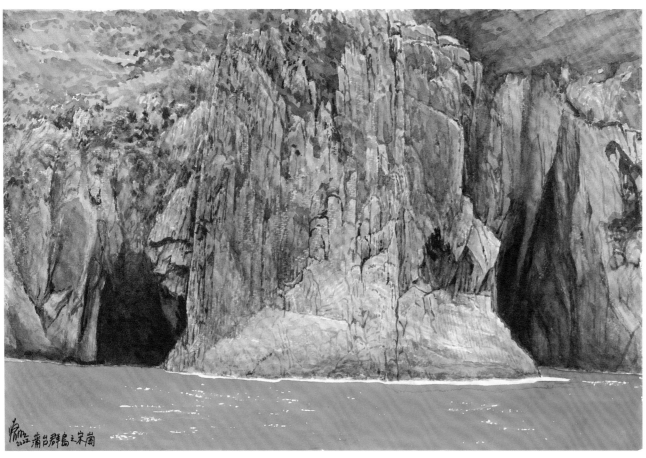

香港東面海岸及東南面海岸遍佈海蝕洞，其原因除了該區東風盛行、風浪特別厲害外，岩石中的節理亦令海浪侵蝕得更嚴重。

宋崗 ｜宋崗

2022　38 x 56mm

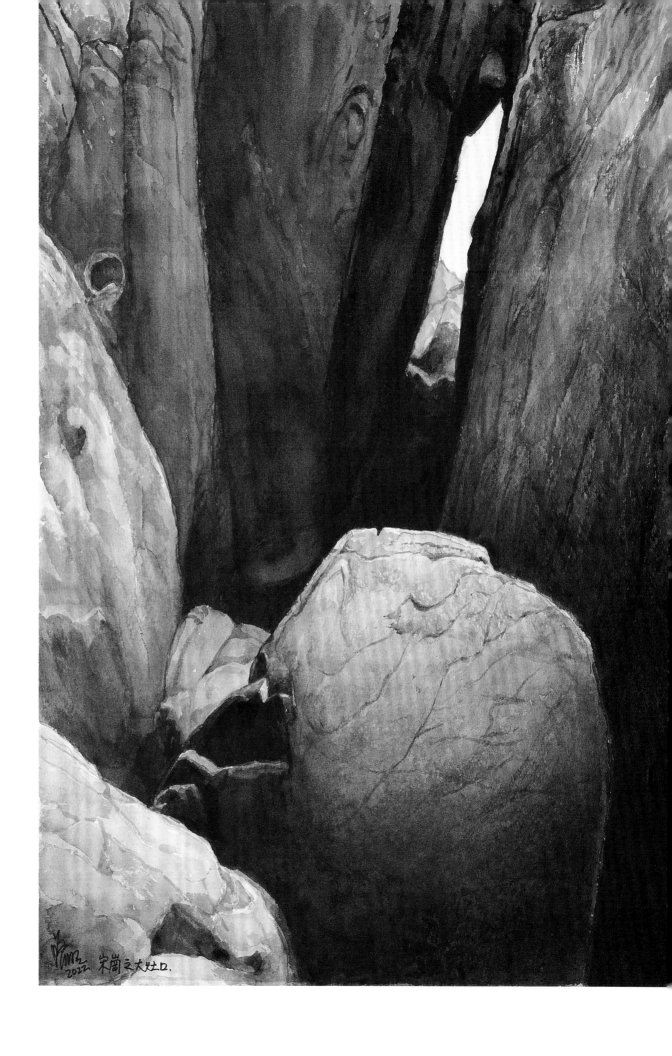

沿著島上花崗岩中的節理侵蝕而
形成一個非常狹窄的海蝕洞。

大灶口 ｜宋崗

2022　38 x 56mm

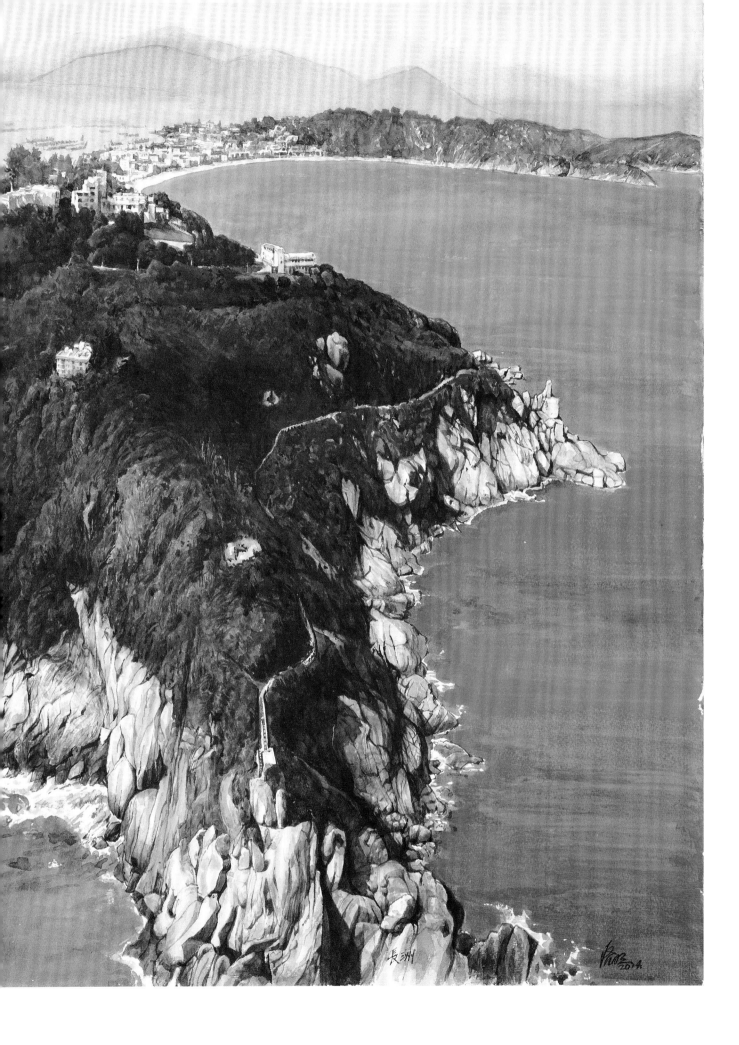

整個長洲由花崗岩形成，在畫遠處可以看到連接兩個島嶼的連島沙堤，沙堤本來形成於海平面附近。後來海平面下降，沙堤相對抬升，令其高度足以在其上建屋。

長洲俯瞰 | 長洲

2014　56 x 76mm

波浪和風的結合作用，造出了這塊火炬般的巨石。

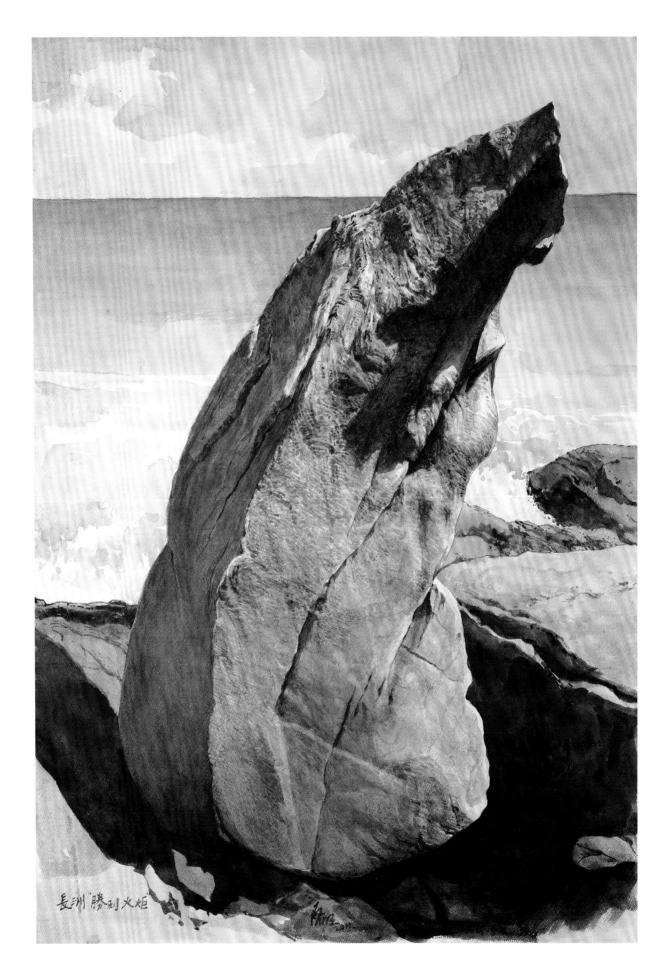

勝利火炬 ｜ 長洲

2011　56 x 76mm

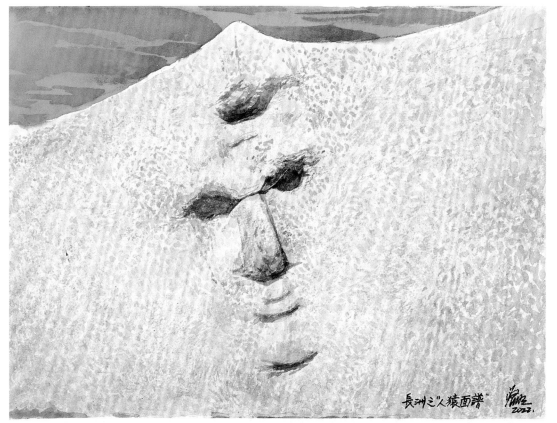

酷似人面和鬼魅的石頭，是花崗岩受風化和侵蝕而成的地貌。

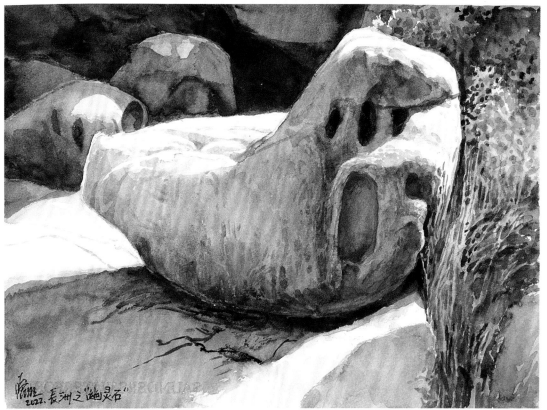

「人猿面譜」（上）與「幽靈石」（下） | 長洲

2022 38 x 56mm

長洲著名的花瓶石，開口闊，頸口小，形似花瓶，是花崗岩沿着節理風化和受侵蝕而成。

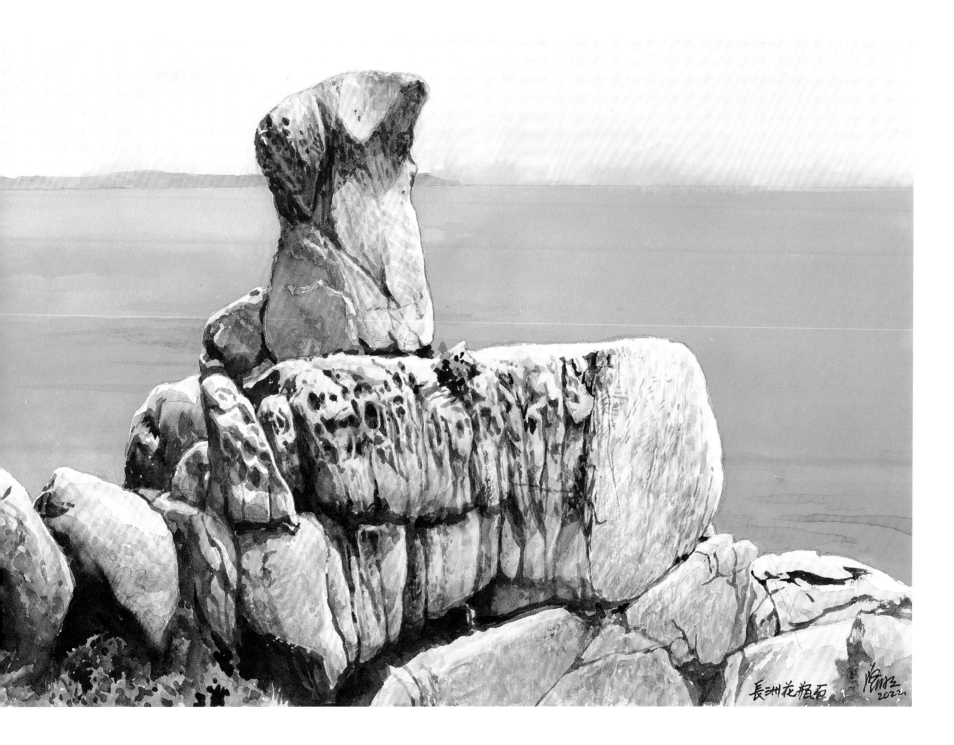

花瓶石 │ 長洲

2022　38 x 56mm

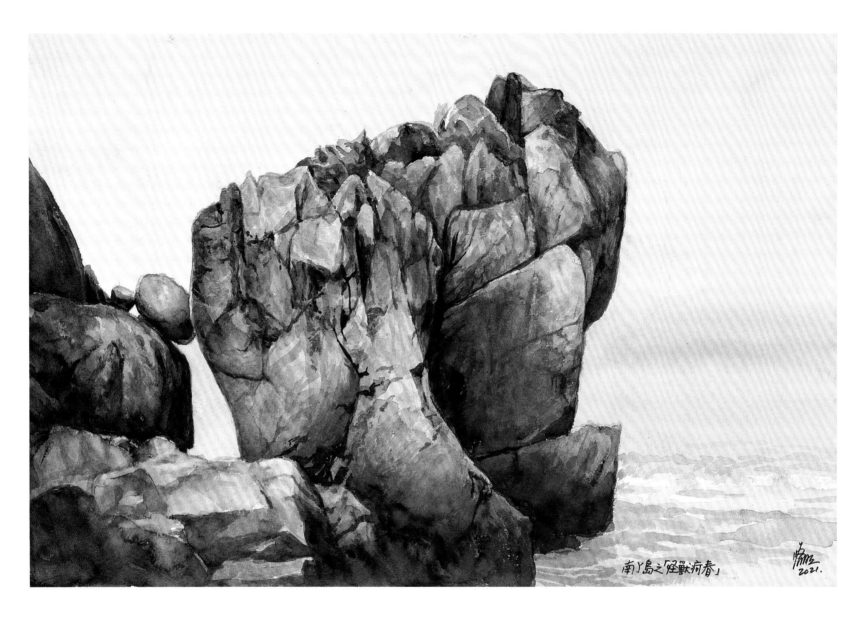

南丫島之「怪獸痾春」

怪獸痾春 ｜南丫島

2021　38 x 56mm

畫
中
右
邊
的
巨
石
是
海
蝕
柱
，
一
石
塊
落
入
海
蝕
柱
和
大
陸
相
連
的
裂
縫
中
，
便
造
成
狀
似
「
怪
獸
痾
春
」
的
地
貌
。

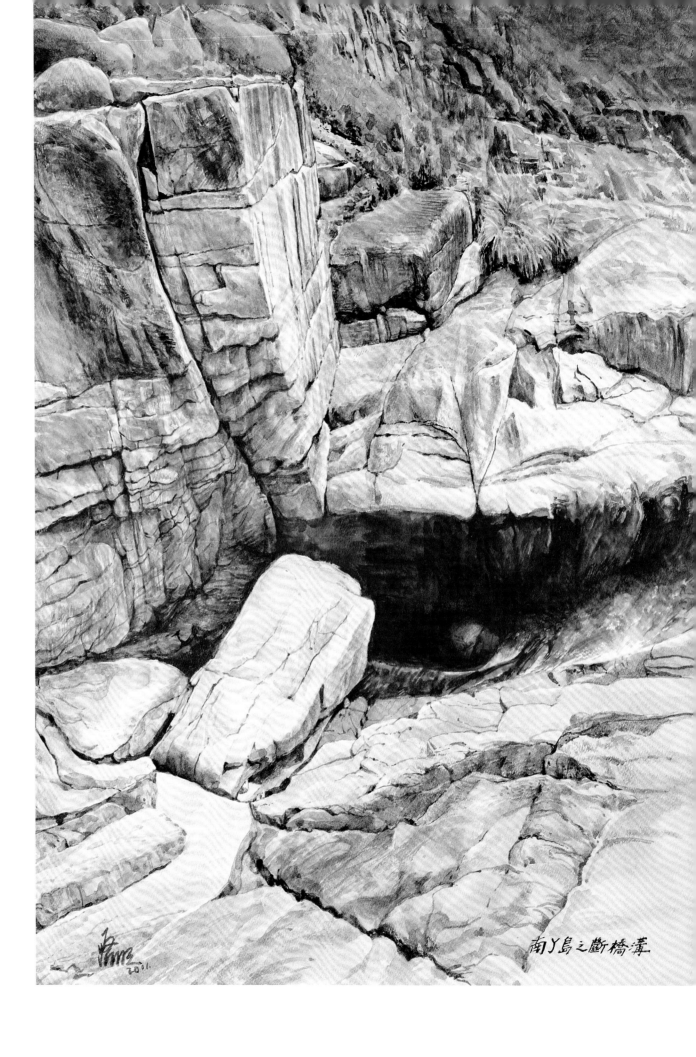

畫中值得注意的地方，除了波浪侵蝕雕刻出的狹窄入口外，是懸崖上岩石中的水平裂面。這些裂面在地質學上稱為卸荷節理，節理是因為上層的覆蓋岩土被移除，花崗岩鬆弛和張裂形成。

斷橋溝 ｜南丫島

2011　56 x 76mm

南丫島之斷橋溝

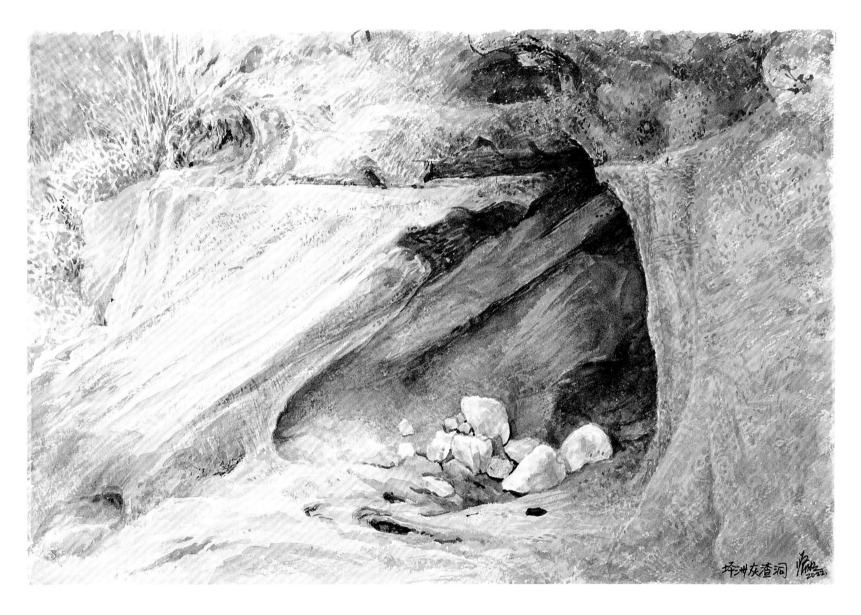

灰渣洞 ｜ 坪洲

2022　38 x 56mm

灰渣洞是海浪侵蝕而成的海蝕穴。

沿着花崗岩裂縫的侵蝕，形成了獅子山高聳的獅子頭。

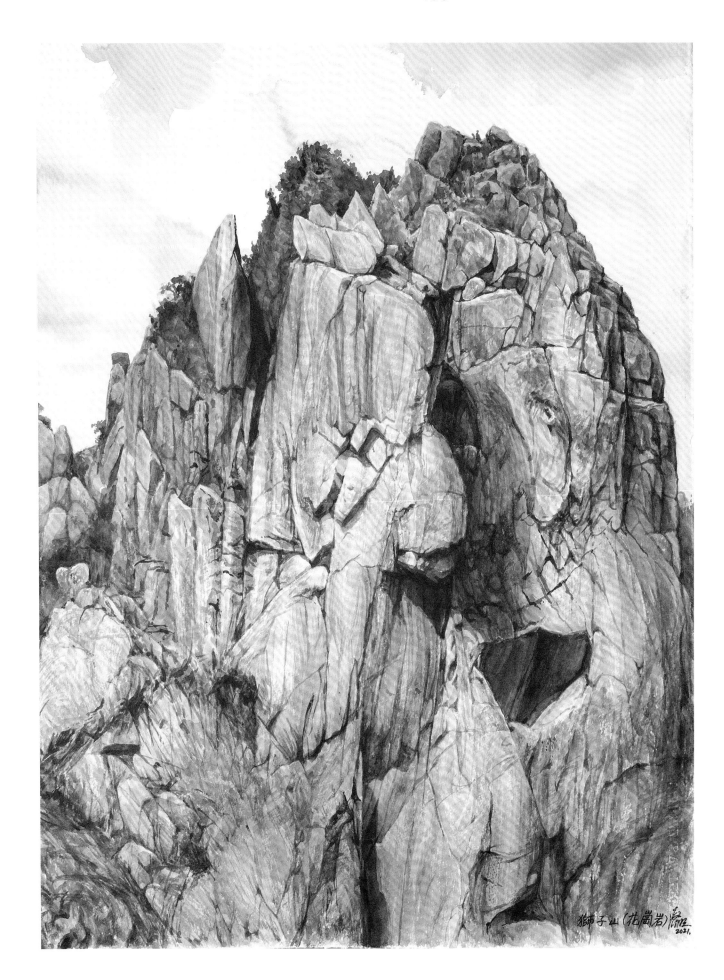

花崗岩 ｜ 獅子山

2021　56 x 76mm

獅子山（495米）

獅子山 | 九龍

2021　56 x 76mm

一個花崗岩體的不同部分，可以具有不同粒度和成分。獅子山的獅子石是花崗岩中抗蝕力較強的部分，相對於其他部分形成了聳立的雄獅形狀。

以 柔 制 剛　　　江啟明

大自然的變幻總是離不開風和雨，變幻莫測，尤其是露天的地方。雨水化為海水，海水帶有鹽份，自然可侵蝕岸邊堅硬的岩石，亦即看似柔軟的海水，日子久了，海邊的岩石受海水長期沖擊，自然產生變化，故本來表面光滑的石也可因不同的組織、結構而產生不同程度的表層剝落，而露出石的本質與年代，甚至有些經不起風和海浪的衝擊而蹋下，只要有毅力，一般都可以「以柔制剛」，亦有比喻作「滴水穿石」。這是地質學家要研究岩石的年齡過程與性質，畫家就從中要絞盡腦汁去表達它的肌紋和肌理的本質。

六角形岩柱沿着島嶼海岸形成一
道牆，這些岩柱是由火山灰冷
卻、收縮和張裂而形成的。冷卻
速度越慢，形成的火山岩柱的形
狀越趨向規則。

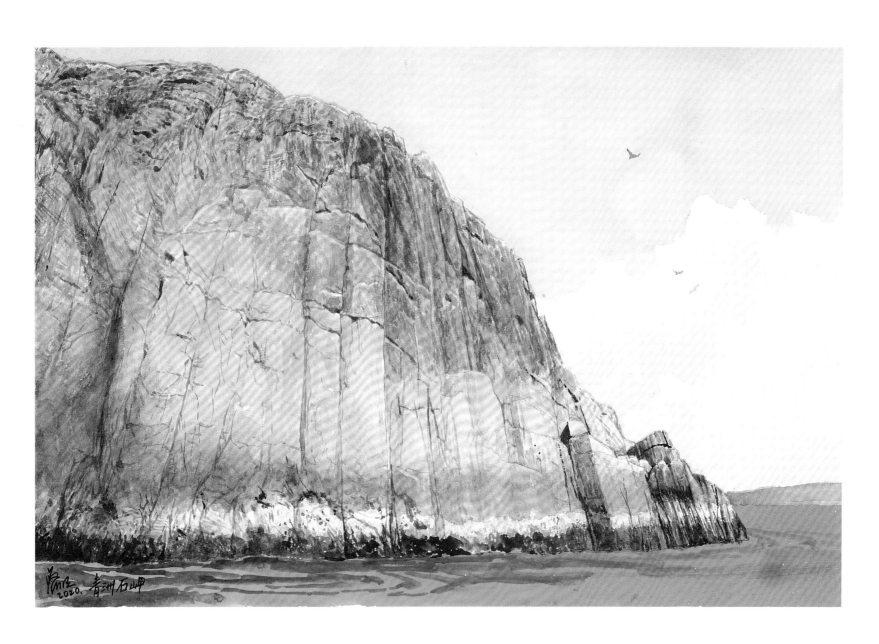

石岬 ｜青洲

2020　38 x 56mm

海浪作用造成的礫石沉積通常呈現出非常圓潤的特徵。礫石的大小反映了海浪的能量狀況，只有強烈的波浪才能夠搬運這些巨石。而巨石的圓潤表面則顯示它們受到長時間的波浪侵蝕。

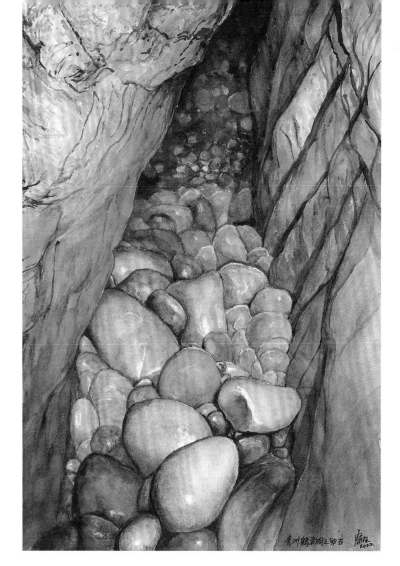

鶴岩洞之卵石 ｜ 青洲

2022　56 x 76mm

當岩石覆蓋的物質被移除時，岩石可能會膨脹，導致岩石鬆弛，並形成平行於岩體表面的裂縫。圖畫描繪了在火成岩中由這種卸載機制造成的板狀岩塊。

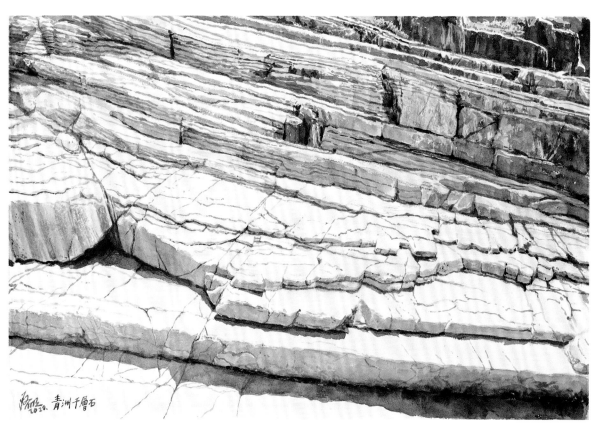

千層石 ｜ 青洲

2020　38 x 56mm

花崗岩體往往具有平行地表的裂面。海浪的侵蝕作用使得岩體沿着這些裂面剝落，因此在海邊常常可以看到形如石板的花崗岩塊。

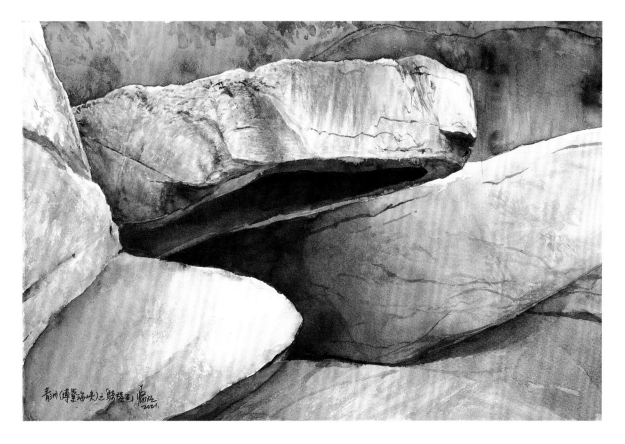

騎樓石 ｜ 青洲

2021　38 x 56mm

當火山灰冷卻和收縮時，形成的張裂往往類似蜂窩形狀。這岩石表面露出多邊形節理的圖案，使岩石看起來像豆腐上的裂紋。

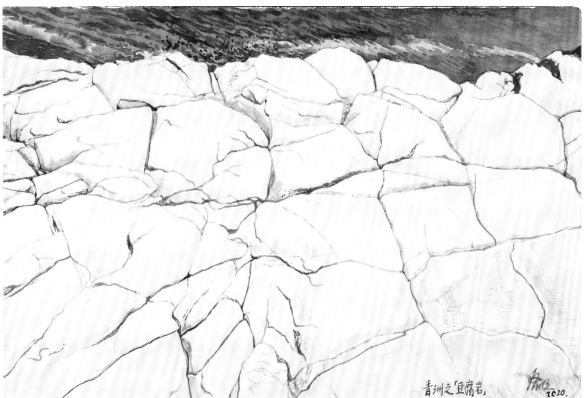

豆腐岩 ｜ 青洲

2020　38 x 56mm

白沙洲或稱豬頭洲，島上的岩石多為紅色沉積岩，畫中所示的岩壁顯示因為風化和侵蝕而形成的圖案。

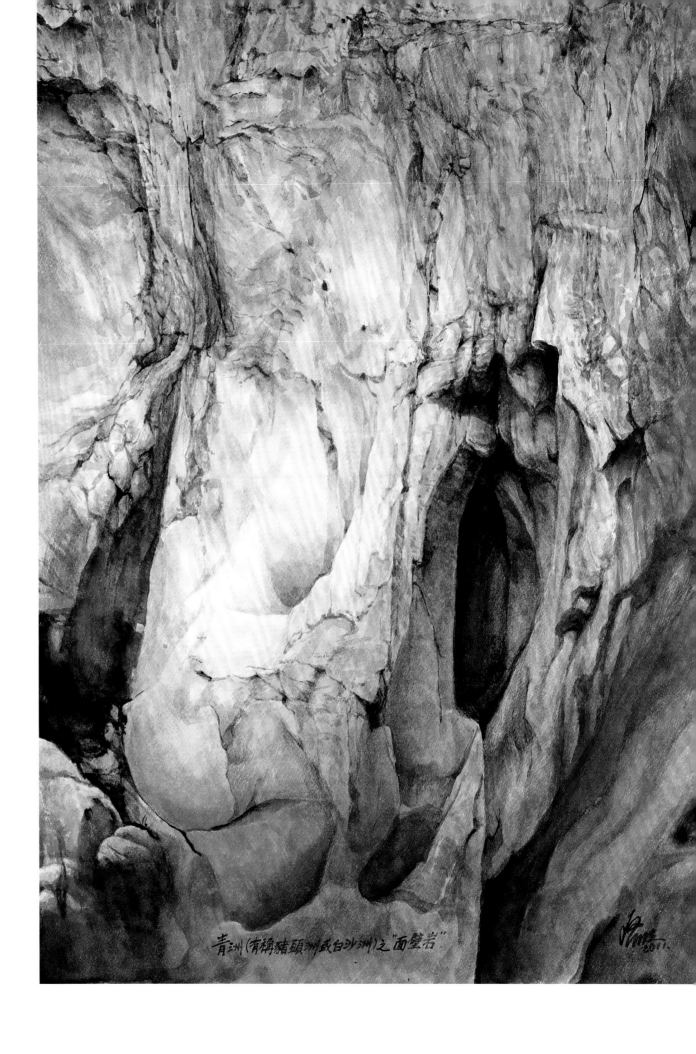

青洲（有稱豬頭洲或白沙洲）之 "面壁岩"

面壁岩 ｜ 青洲

2011　56 x 76mm

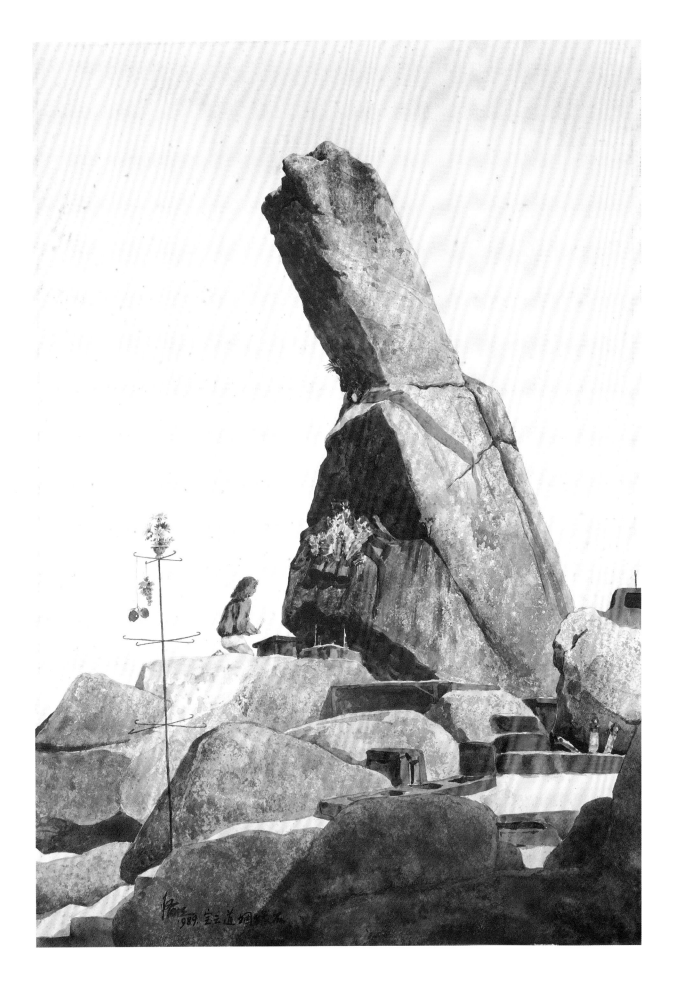

姻
緣
石
是
由
沿
着
火
成
岩
的
節
理
侵
蝕
形
成
的
石
柱
。

姻緣石 ｜ 香港島之寶雲道

1989　56 x 76mm

香港南部有許多
海蝕洞，這些洞
穴是由海浪沿着
火山凝灰岩的節
理或裂面侵蝕而
形成。

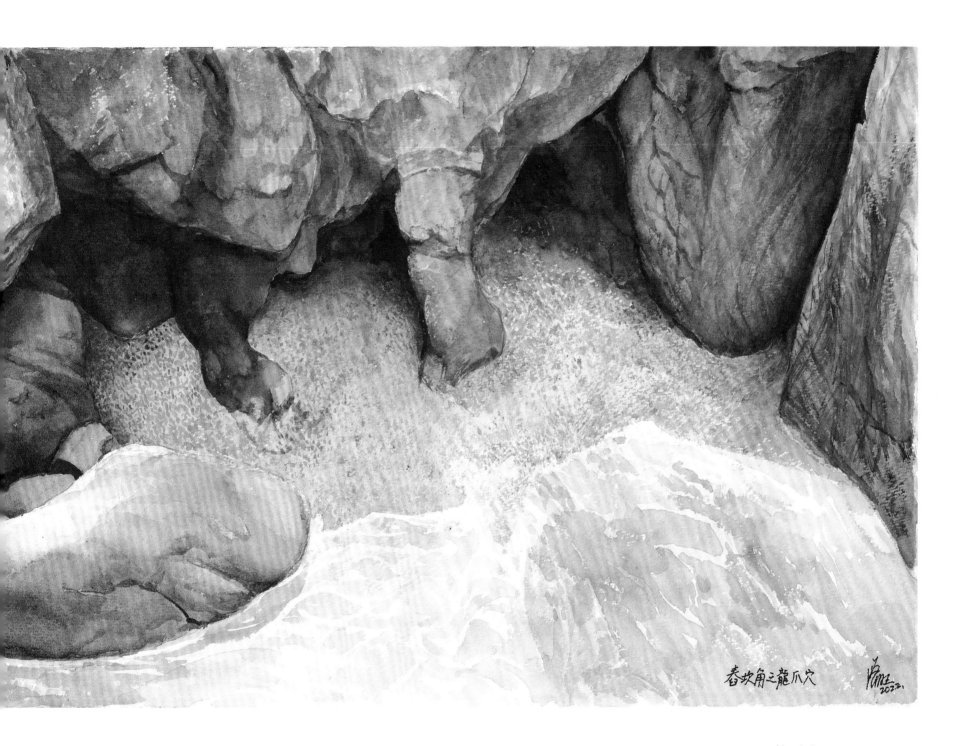

春坎角之龍爪穴

龍爪穴 ｜ 春坎角
2022　38 x 56mm

鶴咀位於香港島南部的海濱，鶴咀洞貫穿岬角，是由波浪沿着火山岩中的破裂面侵蝕而形成的景觀。

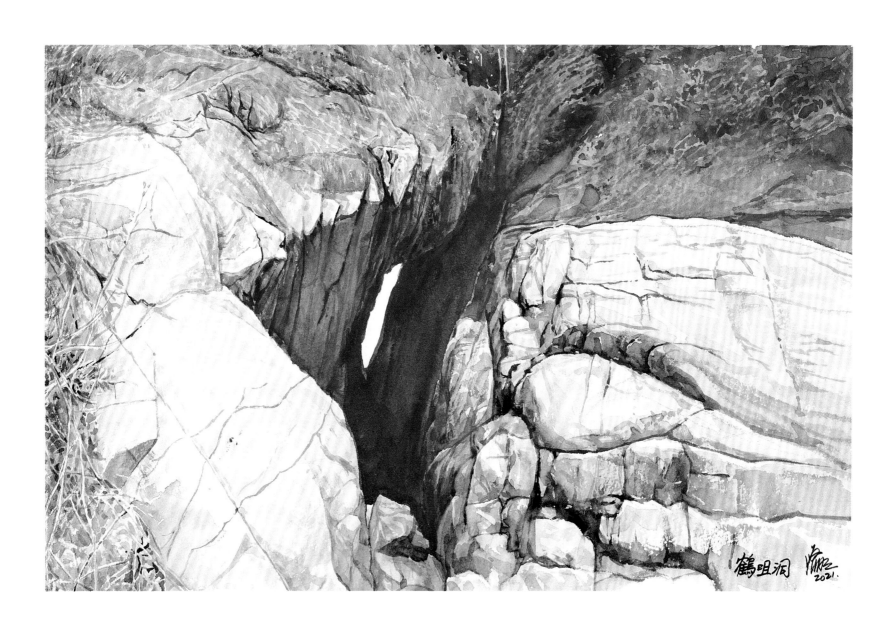

鶴咀洞 | 鶴咀

2021　38 x 56mm

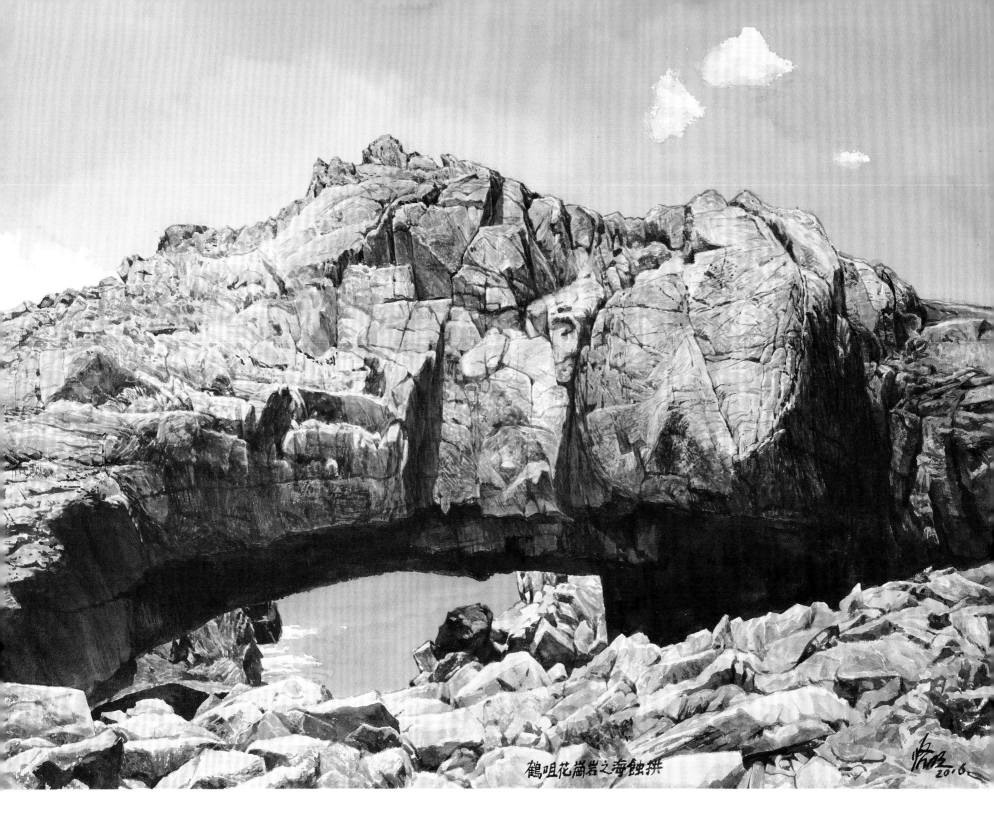

鶴咀花崗岩之海蝕拱

海蝕拱 ｜ 鶴咀

2016　56 x 76mm

畫中的海蝕拱形成於細晶火山岩中。這座海蝕拱位於海拔幾米的高度，在暴風雨天氣下，海浪可以到達海蝕拱的底部。

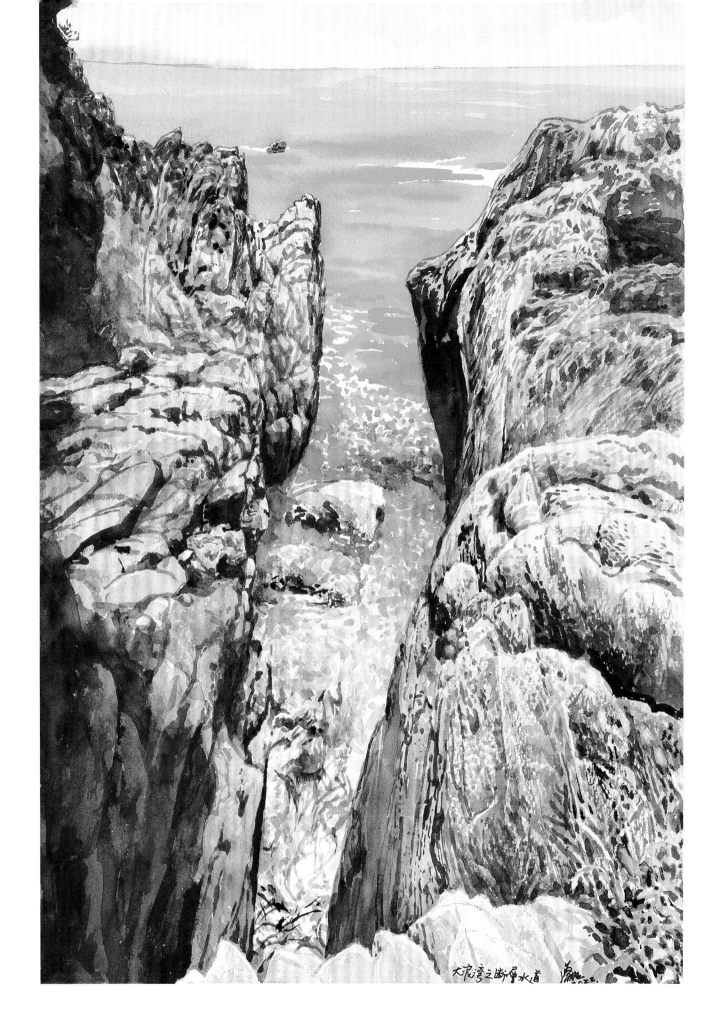

香港東側擁有最壯觀的海岸景觀。這裏的火山岩含有多組節理，不斷被東風和海浪侵蝕，因此形成了各種各樣的海蝕地貌。

大浪灣之斷層水道

斷層水道 | 大浪灣

2022　38 x 56mm

沉凝灰岩是一種火
山碎屑岩，是在火
山活動較為平靜的
時期的沉積物，是
火山物質被水流搬
運和沉積的岩層。

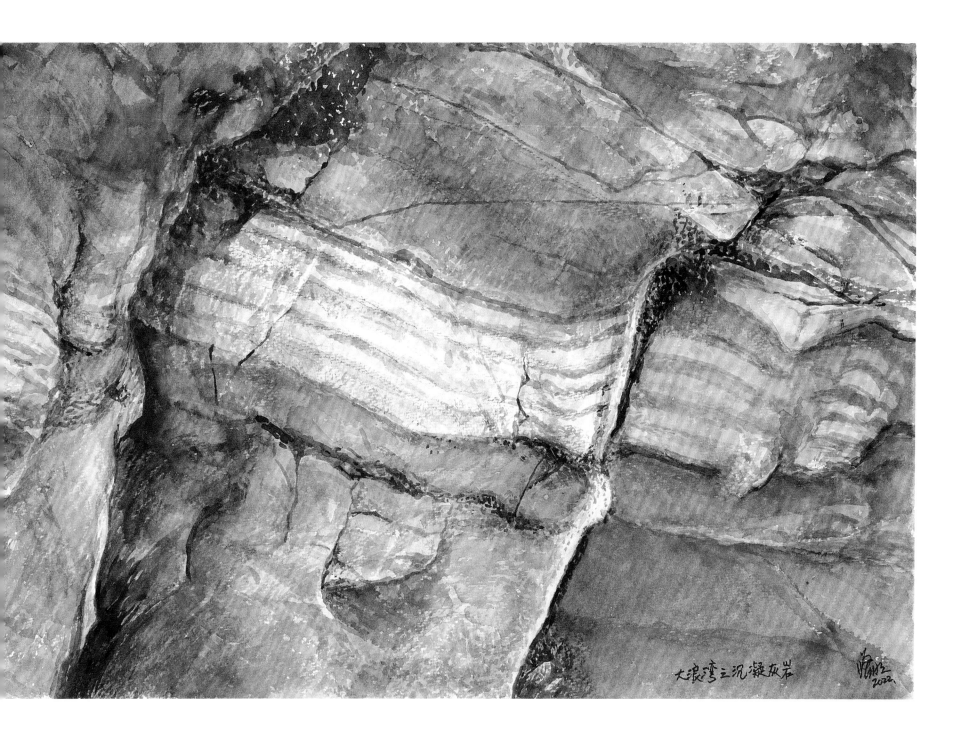

大浪灣三沉凝灰岩

沉凝灰岩 | 大浪灣

2022　38 x 56mm

後記

<div style="text-align: right">

江啟明

</div>

我是一位在香港土生土長而自學的第一代畫家，當年很少人會走這條「搵唔到食」的路。我曾自嘲「明知山有虎，偏向山中行」，但也自誇「好彩，那隻老虎是冇牙的」。

我也不甚知曉自己為什麼要走這條路，可能太蠢，亦可能是天聰，未入學讀書，我已經畫什麼，似什麼，而父母親是文盲，繪畫的能力也不是遺傳自他們。我更不知源於什麼原因，對香港一早產生不可分割的情懷，故於上世紀四十年代就開始四處寫生，見屋畫屋，見人畫人，更似模似樣，連小學校長也另眼相看。故此，我早年握着一枝鉛筆去畫素描，粗略估計應畫了過千幅，可惜我並不重視，只當習作，四十歲之前的畫作都任由別人取走，且因當年「藝術無價」，留下來也沒用。

七十年代後，我集中遠征新界（當年稱「野外」，因人跡稀少，後稱郊外，現時更沒有明確的城鄉之分）。無論我早期的素描或後期的水彩畫，大部分主題都是離不開本港，可能我和本港有着深厚的血緣關係，故有人稱這些畫為「地理誌繪畫」。

當我接觸本港大自然，情緣更加深，立誓要把它們繪下來，正所謂「萬水千山，不忘來時路」，鳥倦也知還，地質是地球的基石，是我人生最後的衝刺，就是這本《香港地質：江啟明九秩千秋》，作為我一生較隆重而嚴謹的工作，為香港

獻禮，謝謝上天的恩賜！

繪畫描繪景物的表象較為容易掌握，如果要深入「物」的「本質本元」求其「真」「實」，就很困難，需要技巧及能耐，最後還要深入到靈的層面，我的性格「好挑戰」，愈難就愈有成功感，況且我對大自然情有獨鍾，對自己的出生地香港更有難捨難分的情懷，故決定盡我一生的專業本能，為香港留下一些難忘的回憶！

老實說，我描繪這本有關地質的書很吃力，比攻克「北大荒」還難，因繪畫對象不只是一件實物。它們雖然是一幅幅具象的寫實畫，但要求昇華到形而上洪荒年代屬靈的境界並不容易，只有盡力而為！可能真的年紀老邁了，開始繪畫本書時已經「米壽」（2020年），一隻眼睛已毀，心血管只有兩條（正常人有三條），氣血不足，力不從心，不能如年青時一氣呵成，完成一幅畫要斷斷續續，只有靠經驗補救，謝天謝地，故請大家多多體諒！無論你一生怎樣辛苦走過來，記着一點，就是不要忘記自己及你的出生地。我常形容人生的起點就是你的終點。

最後我要向在天的父母說聲：「謝謝帶我來到這世上，您們祈望兒子『勤奮有為』，我做到了！」

<div style="text-align: right">

陳龍生

</div>

江啟明老師親自邀請我以地質學家的專業視角，為他的新作品《香港地質：江啟明九秩千秋》畫冊中的圖像撰寫說明。這已是我和江老師的第二次合作。大約十年前，我們曾一同舉辦過一次「地質 x 繪畫」的活動，帶領香港大學的同學和校友前往萬宜水庫，我在現場介紹地質景觀，江老師則教授寫生技巧。今次的合作再次展現了創意的融合，將地質學與水彩藝術完美結合。遺憾的是，我非詩人或作家，我

的文筆平實，對於地質風貌的描繪亦僅限於科學角度。儘管如此，我仍努力以不同的視角描述各種地質圖像。然而，我深知我的文字無法與江老師的水彩筆相媲美。他所繪製的景觀充滿生機，蘊含着飛揚脫兔的神韻，令靜止的地貌生動起來。江啟明老師一生致力於香港藝術事業，他的品格剛毅、謙和，為人極具風範，這使我深深敬佩他。能夠與他合作，對我而言是一生中的幸遇。

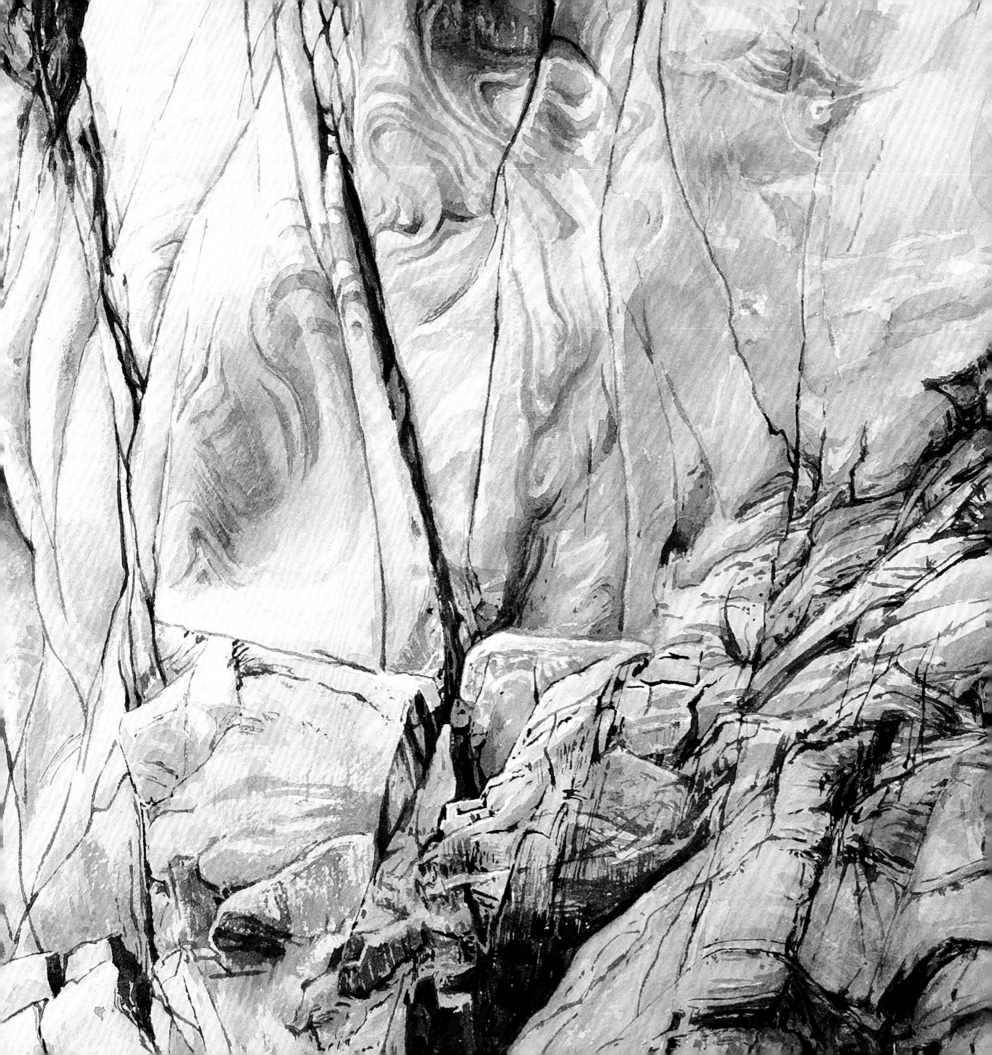

香港地質

江啟明
九秩千秋

圖　江啟明
文　陳龍生

題　字　黃惠貞（小魚）

責任編輯　白靜薇

裝幀設計　簡雋盈

排　版　簡雋盈

印　務　劉漢舉

香港藝術發展局
Hong Kong Arts Development Council 資助

香港藝術發展局全力支持藝術表達自由，
本計劃內容並不反映本局意見。

出版

中華書局（香港）有限公司

香港北角英皇道 499 號北角工業大廈 1 樓 B

電話：（852）2137 2338

傳真：（852）2713 8202

電子郵件：info@chunghwabook.com.hk

網址：http://www.chunghwabook.com.hk

發行

香港聯合書刊物流有限公司

香港新界荃灣德士古道 200 - 248 號

荃灣工業中心 16 樓

電話：（852）2150 2100

傳真：（852）2407 3062

電子郵件：info@suplogistics.com.hk

印刷

中華商務聯合印刷（香港）有限公司

香港新界大埔汀麗路 36 號中華商務印刷大廈 14 樓

版次

2024 年 7 月初版

©2024 中華書局（香港）有限公司

規格

12 開（280mm x 280mm）

ISBN

978-988-8862-13-9